清华大学通识荣誉课系列教材

艺术通识十六讲

李 睦 编著

清華大学出版社

北 京

图书在版编目（CIP）数据

艺术通识十六讲 / 李睦编著. -- 北京：清华大学
出版社，2024.6. --（清华大学通识荣誉课系列教材）.
ISBN 978-7-302-66517-5

Ⅰ.J

中国国家版本馆CIP数据核字第202412TH39号

责任编辑：孙墨青
封面设计：傅瑞学
责任校对：王荣静
责任印制：杨 艳

出版发行：清华大学出版社
 网 址：https://www.tup.com.cn，https://www.wqxuetang.com
 地 址：北京清华大学学研大厦A座 邮 编：100084
 社 总 机：010-83470000 邮 购：010-62786544
 投稿与读者服务：010-62776969，c-service@tup.tsinghua.edu.cn
 质量反馈：010-62772015，zhiliang@tup.tsinghua.edu.cn
印 装 者：小森印刷（北京）有限公司
经 销：全国新华书店
开 本：185mm×260mm 印 张：14.5 字 数：298千字
版 次：2024年7月第1版 印 次：2024年7月第1次印刷
定 价：79.00元

产品编号：100874-01

献给十年来参与"艺术的启示"课程的同学们，
以及向往真善美的读者们

"美育终身研习系列"① 卷首语

提到美育，人们习以为常地以为专属于少儿，一旦成人，对于美则不必认真，也无暇认真。其实不然，美育本不是少数人的需要和专利，而是向更广义更广泛的终身学习者敞开，以人传人，相互照亮。

清华大学美术学院社会美育研究所成立之初，即以"社会美育"为名，因为我们既立足于大学，又负有一份社会教育的责任。百余年来，美育是清华教育思想和实践的重要一脉，梁启超先生在题为"美术与生活"（1922）的演讲中谈道："人类固然不能个个都做供给美术的'美术家'，然而不可不个个都做享用美术的'美术人'"②。此外，王国维、梅贻琦、洪深、朱自清、闻一多、梁思成、林徽因、黄自、陈梦家、曹禺、蒋南翔、张肖虎、刘曾复、王逊、吴冠中等前辈，在中国近现代美育的历程中留下了印迹，时至今日，他们的美育观点还常被引用和讨论。而身处新技术变革、新时代发展之中的我们，又对美育有何新解？对今日的教育问题作何回答？

基于以上认识，我们认为，以丛书的形式组编"美育终身研习系列"会是一件有益的可为之事。其主旨既包含对于青少儿美育的观照，更致力于促进学校美育、家庭美育与社会美育的协同与融合，向最广义上的教育界推介新理念、新方法，提出新问题、新思路。

① 本系列由清华大学美术学院社会美育研究所倡议、组编，李睦教授任该系列学术顾问，孙墨青任该系列学术主持及策划编辑。

② 梁启超.美术与生活 [M]// 梁启超.梁启超论教育.北京：商务印书馆，2017:231.

此系列以《美育教师手册》为起点，将陆续推出兼具专业水准和教学适用性的各类美育著作及相关教学资源。面向学术研究者与院校教师作者，我们长期征集以下方向的选题——"高校美育类教材""美育理论与美育史""美育与艺术心理学""美育课程与教学论""美育评价体系与应用""美育研究方法与写作"，等等。面向更广泛的作者群，我们长期征集以下专题——"学校美育""家庭美育""博物馆美育""非遗美育""乡村美育""设计美育""音乐美育""自然美育"，等等。欢迎有相关教研积淀与写作计划的作者与我们联系（sunmq@tup.tsinghua.edu.cn），也欢迎读者指出不足、交流心得，逐渐形成美育终身研习的共同体。

我们希望每一本书都在探讨教育理念、艺术与审美标准的同时，紧密关注和回应美育在当代的育人规律和共性问题。我们将格外珍视创造性地回答这些问题的种种思考、行动和书写，因为美育并非一种抽象而遥远的美学理想，它和人本身一样具体，也一样切近而有温度。

清华大学美术学院社会美育研究所

2023 年 9 月

写给读者的话

一、写给同学：为什么学艺术，如何学？

 每个人生来都有一种艺术的情怀，一个艺术的梦想，那就是把自己想到的和感受到的人和事表达出来，这种表达无可替代。因为，经由艺术的途径，我们有可能发现那些在其他途径中无法遇见的事物。这不但神奇，而且珍贵。在青春年少的时代，我们需要触动这隐隐的情怀和梦想，并借艺术之手使它们得以抒发和实现。目标实现之日，也是我们的创造力被唤起之时。至于艺术怎样学，答案不仅仅来自教师，也同样来自学生。因为艺术的学习就是要学会"用自己的方式"去寻找和发现：寻找自己内心的所思所想，并将它们描绘出来；发现自己独特的表达方法，并将它们确定下来。唯有如此，我们的一生才更加完整，才没有遗憾。

二、写给教师：为什么教艺术，如何教？

 教艺术的教师大多曾学习艺术，并通过艺术的学习热爱了艺术。由于艺术的快乐需要分享，教师也就有了让学生体会这种快乐的愿望。然而，艺术的感受因人而异，教授的方式也会因人而异，这就需要实践，需要研究。在此基础上才出现了艺术教育的理念和方法，以及专门研究这些理念和方法的人。此外，把教师的所长教给学生，并让他们学习掌握，这是一种教学方法。把学生的所长告诉学生，并让他们相信自己的所长，这是另一种教学方法。前者涉及"教师想教什么"，后者涉及"学生该学什么"。教师的作用不应是要求、纠正和改造，而是发现、肯定和引导。前者的性质，倾向于曾经的艺术专业教育。后者的性质，倾向于今日的艺术通识教育。

三、写给学校：为什么开艺术通识课，如何开？

学校的设立是为了培养人，培养人的方式分门别类，各有各的方法，各有各的作用，如同人的膳食需要均衡，针对人的教育也不能"以偏概全"。学校需要知道学生"需要什么"，也需要知道学生"想要什么"。一个人的需要和想要，是要在教学中去辨别和验证的，这既是评价学校教育水准的依据，也是判断教学效果的依据。艺术通识教育从探究学生想要什么始，到确定学生需要什么终。这种用艺术的方式贯穿起来的教育，才是均衡和完整的，这也是艺术通识教学的初衷。

李睦

清华大学美术学院教授、博士生导师
清华大学美术学院社会美育研究所所长
2024 年 3 月

这是一本怎样的美育书

缘于一门大学美育课程

过去的百年中，清华大学积淀了深厚的美育传统，历经风雨而弦歌不辍。进入 21 世纪，一门名为"艺术的启示"的大学美育课悄然来到，起初面向新雅书院，而后面向全校学生开放，至今已是第十个年头。这门课程受到历届选课学生的喜爱，并被评为国家级精品课、清华大学通识荣誉课、清华大学标杆课，并在学习强国、学堂在线等网络平台累计播放近百万人次。与亲身参与课堂和线上学习相比，将这样一门课的要义梳理成书，亦是不可或缺的，于是编写这本书的工作在 2022 年提上了日程。

本书的写作背景与理念

本书结合《关于切实加强新时代高等学校美育工作的意见》《高等学校公共艺术课程指导纲要》而编写。如何在高等教育阶段公共艺术课程的 2 个学分[①] 内，尽可能地培养"学生的审美和人文素养""创新精神和实践能力"[②]，考验每一位任课教师对艺术与美育的理解深度。"艺术的启示"课程，注重艺术的感性与情感教育，帮助学生深化自我认知、文化理解与创造性思维，特别突出艺术思考与学生学业、生活的关联，激发学生美育学习的自主性。这样一门将

① 中共中央办公厅、国务院办公厅《关于全面加强和改进新时代学校美育工作的意见》（2020）

② 教育部《高等学校公共艺术课程指导纲要》（2022）

理论与实践高度融合的大学美育课，可以说是独树一帜的。本书从总体上贯穿了课程的精神，力求建立学生独立自主地思考艺术与美的态度和能力——比起知识和技艺，它们更能陪伴人的一生。

本书的主要特色与写法

党的二十大报告指出："教育、科技、人才是全面建设社会主义现代化国家的基础性、战略性支撑。"价值塑造、能力培养、知识传授"三位一体"是清华大学新百年的人才培养模式与教育理念，"艺术的启示"开课恰与这一培养模式的提出同年（2014 年）。本书注重该理念在美育课堂中的体现。其一，价值塑造方面，本书突破了艺术学科的局限，而强调艺术与心灵、人生、职业和社会责任之间的关系，同时始终以本土视角放眼中外艺术文化，互鉴融通。其二，能力培养方面，本书设置理论讲授、创作实践、师生问答、课后习题，以及美术与文字作业点评等板块，注重培养学生的感受、观察、发现、思辨、判断、想象、创造、认知与沟通能力。其三，知识传授方面，本书理论部分（八讲）设置了核心知识点、中外艺术家简介、跨学科拓展阅读等内容，以开阔学生视野，奠定知识基础。

同时，作为一本写给大家的艺术入门导读，本书相较以艺术史或美学概念为线索的大学美育教材，在立意上更加注重问题导向；在结构上更加注重审美认知的层层递进；在举例上更加突出贴近当下生活的东西方现代美术与生活所见；在行文上力求保留教师原汁原味的语言风格，仿佛我们正置身于课堂之中。

本书不仅为青年读者，也为教师而写

值得特别一提的是，本书不仅为学生和对艺术有兴趣的读者而写，也真诚地希望为各类学校教师开设美育课程提供一点借鉴。如李睦教授主编的《美育教师手册》所表达的，正因为美育未必存在放之四海而皆准的妙招，美育教学的自主性无疑更加重要。一方面，随书赠送的本课程配套 PPT、教学大纲、慕课等教研资源可供教师选用（见本书末页"配套教学资源"二维码）；另一方面，也欢迎教师参照此框架，结合本地本校学生所需，积极发挥教师所长对其进行调整与补充，使之更适应各自的教学实际，使本书成为可持续、可活化的美育教学资源。

一本继续生长的书

正如"艺术的启示"课程在长达十年的时间里不断自我更新一样，这本美育书的出版只是它的开始而非终止。因此，真诚地盼望读到这本书的每一位朋友，提出宝贵的意见和建议，使之不断修订、完善、继续生长。

编者

2024 年 3 月

美育课，原来还能这样上 ①

　　"艺术的启示"是清华大学设立的一门美育课，如主讲人李睦教授所说，"这门课致力于消除艺术与生活的隔阂，消除艺术与公众的隔阂，让艺术像阳光、空气和水一样，滋养每一个人"。学生几乎全都是艺术零基础、从未拿过画板的人，但在老师的引导下，每个学生都迅速发现自己原来有那么好的艺术潜质，学会用心灵的眼睛去感受和学习绘画，表达对美的感受，从而培养了新的思考习惯，打破固有的理性思维局限，在艺术中让感知力"觉醒"。课程设立以来深受同学们的喜爱。

　　这门课此刻正在进行。教室里时而传来哄堂大笑，时而平静无声，灵感的火花在此迸发。

　　"怎么能说自己的画不忍直视？这种黑白的处理很独特，鲤鱼的线条在抖动，静和动的关系处理得很好！"

　　"这幅画的线条这么肯定，银杏叶画得像标枪的枪头。如果上位同学的画像是在热情洋溢地讲故事，这位同学的画就是一份严肃冷静的法律文本。"

　　清华美院李睦教授将同学们创作的艺术作品投放在大屏幕上一一讲评。全班同学注视着屏幕上的画作，有人偶尔低下头，在白纸上快速记录着当下的思考。

　　"艺术的启示"通识课程分别于秋季和春季学期面向新雅书院一

① 2023 年 2 月 14 日，清华大学微信公众号专题报道"艺术的启示"课程，原题目为《想上好清华这门课？去画吧！》，转载时对标题有所调整。

年级和全校同学开课。据李睦介绍，"艺术的启示"设立时间与新雅书院成立时间基本一致。课程旨在引导学生敬仰艺术、热爱艺术的同时，更注重培养他们的独立思考能力以及思辨能力。"从阅读、欣赏优秀的艺术作品开始，学生要学会判断、学会分析、学会质疑。"李睦在课程大纲中这样写道。

带着思考做笔记？这门课上着"不太对劲"

你或许以为"艺术的启示"是繁重专业课之外的"调剂"和"饭后甜点"，在上完第一周课后，报名的同学们就发现事情似乎"不太对劲"。想上好这门课，真的没那么容易。

在每周各一次的"理论课"和"实践课"的大框架下，"艺术的启示"课程设计由李睦细化为"听、说、读、写、画"五个部分。

前四部分在理论课完成。"听、说"指的是，同学们听讲完理论课后，将基于特定问题展开讨论；"读"是阅读老师推荐的书目或文章，增加艺术知识积累，深化对艺术的理性认知；"写"则是要求学生在纸上写下自己围绕课程展开的所思所想，而非简单的笔记摘抄。实践课的"画"是学生的写生与创作环节，将学生的所学所感化为艺术作品。

一系列让学生们叫绝的课程设计背后，是李睦对课程的全情投入。课程开设以来，李睦每学期都会对授课讲义进行调整，"至少有60%的内容会跟上次不一样。我希望加入当下的审美趋势、社会热点，让学生们不断有新鲜感"。每周上课之前，李睦也会跟助教讨论改进实践课的授课方式。

为了改善学生们的创作环境，实践课堂（室外部分）也被李睦调换到更宽敞的画室。在开阔的拱顶天窗下，鸟笼、水果等静物平铺陈列。同学们于敞亮的空间四散开，或躺地，或正坐，选取感兴趣的视角涂抹画纸，创意也更挥洒肆意。课程结束后，助教们收集同学们的作品，并拍摄成图片集合成厚厚的留念。

觉得画不好？我们得聊聊

灵感缪斯，并不是对每一位同学都那么容易伸出双臂。

看着学生战战兢兢提起笔，在纸上操作如履薄冰、犹犹豫豫——这样的场景在李睦若干年的教学中并不少见。"一次带大家在

清华二校门写生时，我发现有的同学躲到角落偷偷画，原来是觉得自己画不好，不想见人。"

"你自己专业那么高深的知识都能学会，怎么就认为自己搞不定一张画儿呢？"

他用丘吉尔业余作画的故事来鼓励学生。一次，丘吉尔面对美景，落眼于雪白的画布，却不知如何下手。这时来了一位女士，询问他是否在作画。丘吉尔面露难色。女士随即抓起最大的画笔，蘸了大块的蓝色，然后大胆地在画布上挥洒起来，为丘吉尔的作品打了底。

"先画后想"，这是李睦上课常提到的一点，也是让曾经上过这门课的刘宇薇印象深刻的关键词。"由此，我更关注自己的创作有没有新的突破，能不能做出过去没做过的尝试，能不能'再跳出常识'一点儿，更希望调动自己'下意识'的那部分。"刘宇薇说。

那么如何抓住"下意识的表达"？李睦鼓励大家拿出儿时绘画的劲头，"五岁的时候大家画画是什么样子的？可能你都没有想就开始画画了，这就是绘画的天真，这是每个人生来就有的东西"。

然而，李睦发现，返璞归真，对已经深植理性、逻辑思维的学生来讲并不容易。"他们需要被引导、打破和重建。"为了让学生看到自己作品的独特之处，进而更大胆地创作，李睦将作品讲评作为课程的"重头戏"。

讲评开始。

每位学生把自己所创作的作品从上至下贴在画室白墙上，转眼白墙换新颜，成了一个蔚为壮观的"艺术作品展"。面对每一幅作品，李睦都会认真读出作品上的署名，看向人群，请这位同学举手示意，然后转回头，分析作品中的个人表达。于是，同学们听到了一些"前所未闻"的评价——

"这张画，在安静中带着一丝沾沾自喜。"

"你的画儿有一些羞涩，你要试着羞涩到底！"

仿佛一道阳光，李睦总能发现每一幅作品的"闪光点"并不吝溢美之词。在这样的评价与引导下，同学们开始出现一些变化。

四年前上"艺术的启示"课程时，刘宇薇才上大一。听到这些"特别好玩儿""意想不到"的表述，她说："每当这个时候都觉得老师不是在看画，而是透过纸背看我们的灵魂，也在解放我们的灵魂"。

还记得在一次实践课上，李睦把自己的画册一页页撕下来发给每个同学，任大家在此基础上自由"蹂躏"创作。生性拘谨乖巧的刘宇薇规整地把画剪成长条形，再拼在白纸上——创作结束。但下课后，她看到其他同学的作品，完全震惊！"有很多人用画创造出了一个'空间'，张牙舞爪、自由潇洒。我觉得他们的作品都在争着说话，它们'吵闹'得那么可爱，但我甚至没有给自己的作品一个'说话'的机会！"

她很挫败，但也很兴奋。"因为尝试过，才知道自己的界限在哪里，也为自己找到新的可能性。"

"或许这里没有对与错，只有感受、情感与态度。"一次课上，李睦这样告诉同学们，这让林悦阳一直记在了心里。

让她印象深刻的一幅作品，竟然是同班同学绘制的一张"白纸"。大家都在画实物，只有这个同学调制多种色彩，形成白纸一样的颜色，然后厚涂了一层。作品看似平淡，实则是一种回归本真——将自己单纯沉浸在一张白纸中，从多彩到单色，从有物到无物，回到起点又并非起点——"我觉得非常神奇。"林悦阳表示。

无用？有用！

不像数学公式，学会就能求解答案；不像化学试剂，了解就能制造化学反应。"艺术的启示"课程的"尴尬之处"在于，其效果似乎难以快速显现。

"我从来没想过这个课能够有什么直接的作用，也不知道这种艺术通识教育的作用会在什么时候显现出来，可能是现在，也可能是二十年后，但是你只有把它注入，才会慢慢生发出一些可能性。"

时间似乎已经给出答案。

站在《系黑色领带的女子》原作前，一位同学给李睦打去电话。他还记得一年多以前，李睦在课堂上带着大家赏析这幅作品时谈论的种种。现在，他正带着这份回忆感受着巨大的震撼力。

在李睦看来，"艺术＋科学"如同"1+1＞2"的奇妙组合。"这可能是他们人生中最后一次系统接受艺术教育的机会了。如果没有通识性、艺术类的课程，我挺为同学们感到遗憾，因为他们少了融会艺术思维，从其他角度思考问题的机会。"

一位生命科学学院的同学在上完课后的某天联系到李睦并表示

"我想用油画的方式研究一些自己专业领域的问题"。李睦听后很欣喜，随即为他准备了油画颜料支持其创作。

时光回到一次"艺术的启示"的实践课堂。

一位同学画画入迷，从下午一点半画到了天色已晚。那是一幅以敦煌壁画为灵感的作品，其中又加入诸多自己的想象，笔锋回旋通畅，一气呵成。李睦静静等待，不曾打扰。"可能这就是获得启示的状态吧，我想让她画完。"

于李睦，对学生，艺术滋养，润物无声。

目录

第一讲　绘画的测试（理论）

"我并无意说艺术是用来粉饰生活的，而是说生活通过艺术才更能显示其价值。人类社会对于艺术的需要，类似于需要阳光、空气和水。"

我从不质疑大学新生的考试能力。高考前十几年的"枪林弹雨"，大家早已在无数考试中练就了一身"钢筋铁骨"。我想，考试对于你们来说，既是司空见惯的，也是习以为常的，甚至有些成绩好的同学听到考试，还会带着几分兴奋，摩拳擦掌，跃跃欲试。但是你们有没有想过，考试并不狭隘地拘泥于有标准答案的判断题和选择题，还有很多开放性的可能，比如我们今天所要讲到的方式——一场关于"绘画的测试"，更进一步是关于感悟艺术的测试。在这一讲中，我们试着借助绘画测试你的想象能力、判断能力、感受能力、思辨能力、创造能力，以及沟通能力、认知能力和发现能力。

● 测试你的"想象能力"
　　——空间形态的塑造
　　——色彩境界的表达
　　——"读懂"你面前的一幅画

有件事情一直令我困惑不解：大学里有那么多优秀的本科生、研究生、博士生，乃至学者、教授、科学家，他们大多是各领域内重要的、不可或缺的角色，然而他们中的许多人却甘愿在一幅画面前认输，面露难色地留下一句"我不懂艺术""我缺乏艺术素养"或"我没有艺术细胞"，便匆匆离去。

人们似乎默认艺术专属于某一小群人，有严格的专业门槛，神圣不可及。可是大家有没有思考过，剥去"技术"，还有哪些其他的因素，在阻碍我们亲近艺术？

几年前，有一位非美术专业的学生给我留下了很深的印象。在"艺术的启示"课堂上，当时他在练习素描，我从他背后走向他，想去看看他写生的情况。在我离他还有两米左右的时候，他一跃而起，敏捷地用身体挡住画板，口中不断地念叨着，"老师别看了，太丑了，

太丑了"。

那一瞬间，我脑子里的第一个念头是——他凭什么认为自己的作品是丑的？

后来我才慢慢明白，是对艺术的畏惧使然。来自内心深处的畏惧抑制了我们对空间和色彩的想象能力，以至于我们不得不倚仗艺术大师的表达，并将之奉为自己判断艺术的依据。我们的脑海里似乎总有这样的念头作祟：只有达·芬奇、米开朗琪罗、拉斐尔那样的画家对空间的理解、对色彩的认知才称得上"艺术的标准"，而"我"只是一个普通人，没有超人的天赋，又何苦去沾染艺术。

事实上，这正是我极力想帮助大家跨越的第一重壁垒：解放你们的心灵，放下"成为别人"的想法。无论是空间、色彩，还是艺术中的其他，审美评价的标准应该源于我们自己，而非他人。

空间形态塑造是突破想象力边界的一种探索。这也是我常在课堂上使用的互动方式之一——发给每位同学一张卡纸，让他们在5～10分钟的有限时间内，不假思索地折叠出一个空间形态，最好是前所未见、世上无存的。

第一次接触这样的练习时，很多同学选择用纸对自然界的动植物、书本里的人物或形象进行再现。在我看来，这是不尽如人意的——并非同学们不"认真"，而是大家的作品中有着太多的经验、知识、理智，却缺少直觉、感受、情绪的驱动。在这种情况下，我会鼓励同学们进行第二次尝试，鼓励他们恣肆挥洒想象。当各式各样的形状扭动变化并逐渐开始脱离现实的束缚时，当不同的学生作业呈现出或含蓄平缓、或果断粗犷时，我才可以感受到发自人的本能的原始力量，那力量远比千篇一律的精致更能触动人心。

我曾亲眼在麻省艺术学院的楼道里见到过许多类似的情况，不同专业、不同种族的学生们，利用橡皮泥、塑料、金属、纸张等各式各样的材料，无规则且无限制地塑造着各种各样的空间形态。那是学生们的必修课程之一——形态研究（form study）。正是这类的课程，源源不断地向社会提供了创新发展所需的创作动力。在寓教于乐的教学过程中，所有人都可以体验艺术创造的乐趣和自由。如此一想，"创作"艺术又有何门槛可言呢？我们已经在门槛之内了。

而在表现色彩时，经验的束缚可能会令我们迈入想象世界的过程变得愈发艰辛。

知识点：

【素描】指在画面上描绘形状和形态。素描可经着色、加高光，用线影法或淡彩法画出光影效果。素描本身是一种主要的美术技法，也是所有绘画再现的基础，同时也是大多数绘画、雕刻和建筑的起始步骤。尽管它是多数绘画不可分割的部分，然而由于它主要突出线条因素，素描本身又有别于色彩块面为主、以线条为次的绘画。各种素描技术根据艺术家所需要的效果和它所起的不同作用，是千差万别的，即看它是以本身为目的，还是作为其他艺术手段或形式的初始阶段。由于素描带有自发性，所以从意大利文艺复兴以来，它被赞誉为艺术家思想的写照而受到推崇。15世纪时印刷技术的发明使素描得到大量复制和推广，进一步确定了素描作为一种艺术形式的地位。

参考：［美］拉尔夫·迈耶. 美术术语与技法词典［M］. 邵宏，罗永进，樊林，等译. 南京：江苏教育出版社，2005：120.

我是一个对色彩很敏感的人。上大学时，同学们就推选我为班里的"色彩大王"。转眼，我已经是一个画了一辈子色彩的人了，但我始终在问自己：我对色彩有没有追求？有没有"信仰"？我画出的色彩，到底和其他人有什么不同呢？

同学们很快也会面临同样的困扰。一旦开始描绘色彩，我们总是会不自觉地将自己绘制的颜色与眼睛看到的色彩进行对比，烦恼于无论如何也不能记录下眼前的色彩。相比之下，相机对色彩的还原似乎既准确又便捷。那么，用绘画去描绘色彩的意义究竟是什么呢？

绘画的色彩与相机的色彩意义是不同的。如果说相机实现了"记录"真实，那么，绘画则反映了画者对这种真实的"认知"，那更接近一种形容、一种叙述、一种表达。就像旅行过后，我们会用语言与身边的人分享见闻，其中难免掺杂着些许夸张、取舍一样，色彩也是一种用来讲述"看到的真实"的途径。不论是一个苹果、一只香蕉，还是画家梵高笔下的皮鞋、莫奈笔下的草垛，可贵的不是事物原本的面貌，而是在描绘它们的过程中流露出的我们对事物的理解。

因此，融入了你对事物的认知、情感以及很多其他因素调配而成的颜色，一定不同于他人，这是个体对色彩"信仰"的追逐，也是对色彩"境界"的表达。然而就是这样的追逐和表达需要我们付出与以往截然不同的思考的努力，这种思考的结果就是我们对于事物的重新理解，理解取决于思考，思考取决于追逐和表达的愿望，愿望取决于我们的想象。这也就是我们这一讲的主题"通过绘画的测试"，它可以测试出我们每个人的想象能力的多少。

其实，空间也好、色彩也罢，都是想象能力的"舞蹈"，是理性认知与感性体验碰撞的产物。它们两者之间如何平衡？它们是否需要平衡？这就要看我们是否具有判断能力，它将帮助我们找到答案。

● 测试你的"判断能力"

———对已知的标准存疑

———尝试未知的可能

———不会急于寻找确定的答案

人是未知数的仇敌。

【临摹】指对美术原作的复制和摹写，是初学者的必经历程。临摹为了学习技法，侧重临摹的过程，虽然尺寸和用料不必一致，但必须保持原艺术形式。同时，临摹也指原作为保存、修复、展览、出售而取得复制品，侧重临摹的结果。

参考：［美］拉尔夫·迈耶. 美术术语与技法词典［M］. 邵宏，罗永进，樊林，等译. 南京：江苏教育出版社，2005：98.

现代人时常将"我对已知持保留态度""我对未知是开放的"之类的话挂在嘴边。可惜落到行动时，却习惯性地将判断力与"是非对错"画等号，执着于追逐确定性的结论，全然忘记在条条框框的"已知"之外，还存在着无尽的"未知"。

这种惯性的弊端在于，随着"已知"的边界不断蔓延，我们会慢慢地被"已知"驯服，拒绝接近"未知"。当"已知"变成枷锁，成为我们获取更多可能的阻碍，我们是不是该拾起对已知的标准存疑的能力，向"已知"发起挑战，尝试并包容"未知"，进而勇敢地探索"未知"呢？

关于"出离'已知'"，有一个近在身边的例子。我的母亲是一位生物学教授。她在世时，很喜欢毕加索的《梦》（图 1-1）。她反反复复临摹了好多遍，将一张张临摹的小画送给我们，送给老同事、老朋友们。母亲从未接受过专业的绘画训练，她既无技，也无畏。

每每端详她的画作，我总能感受到她对于艺术的热忱，不囿于技艺，不担心画坏。我想，这种态度，就是"出离'已知'"的注脚。

反之，我个人也不乏为"已知"所累的经历，英语便是我的痛处之一。某次在国外讲学，走上讲台前，我内心惴惴不安，徘徊踱步。校长察觉到了我的异样，关切地问我有什么顾虑。我告诉对方，

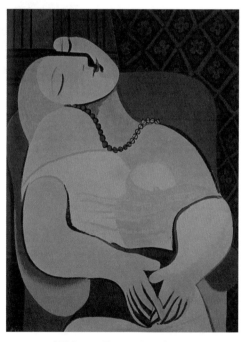

图 1-1　《梦》，巴勃罗·毕加索

我担心自己的英语表述可能会出错。他的回答让我瞬间释然，"没关系，我们今天就是要来听你用你的方式讲的英语"。

的确，很多时候，判断的目的并不是要得出是非对错，在求真与求善之外，还有人的朴素的感受，或许只是单纯的好奇或感动。就像欧洲在文艺复兴以前，人们对比例、透视、解剖等科学的认知还十分有限，画作中总是带有强烈的主观色彩，风格程式化且生涩，

然而这却并不妨碍作品传达出当时的人们对信仰的诚挚。再如 20 世纪拉丁美洲最知名的现代艺术家之一博特罗，总是用一种形态饱满的夸张手法表现事物，他通过这样生动的方式让我们知道，这个世界上还有多种多样的艺术表达（图 1-2）。

因为多样性的比较，也是判断能力得以施展的领域。如果说想象是新事物诞生的前提条件，那么判断则是想象得以实现的必要条件，没有判断能力的支撑，想象能力就会像那首歌名——《答案在风中》。

艺术始终在拓宽和改变着人们的观看和理解方式，人类的历史也是我们的观看和理解方式不断改变的历史。我们在观察和描绘事物的过程中，比较和分析着

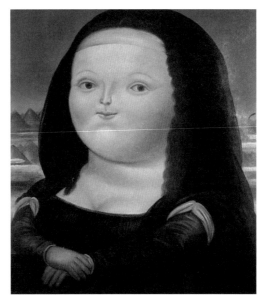

图 1-2 《蒙娜丽莎》，费尔南多·博特罗

纷至沓来各种各样的可能性，这些可能性都源自我们内心的感受，我们需要判断这些感受，以及判断我们是否还拥有感受的能力。

艺术家简介：

【博特罗】（1932-2023），哥伦比亚艺术家。他以夸张变形的过度肥胖形体创作出特殊的艺术语言，以对装饰效果的注重来增强历史文化底蕴，既保留了富有拉美地区神秘性的民族艺术，又重新诠释了绘画艺术的精神内涵，逐渐形成了独树一帜的风格。博特罗的作品糅合了古典主义的表达与现代性的体验，对西方古典美学的继承和对现代艺术语言探索，唤起了博特罗对艺术的新思维和真实美的感知。代表作：《踩高跷的小丑》《持吉他的女人》等。

参考：夏琳. 古典主义表达与现代性体验——费尔南多·博特罗绘画艺术的溯源与创新［J］. 大众文艺，2022，（01）：16-18.

● 测试你的"感受能力"

——视觉范围以外的体验

——听觉范围以外的联想

——孤立的观看和聆听并不是最重要的

林风眠先生曾说，艺术有两大利器，一是她的美，二是她的力。

毫无疑问，美是有力量的，也是感人的，可以直击心灵，动人心魄，依靠的是她的感染力。我之所以乐于享用和挥霍艺术的感染力，那是由于感染力的每一种化身都令我折服。而感受力是我们认识事物独特性质的主要途径之一，经由这条途径，我们更有可能获得独到见解。寻找和恢复我们的艺术感受能力十分重要，因为艺术的感染力永远是为那些拥有感受能力的人而准备的。当我偶尔瞥见

有人面对艺术时那种空洞的目光，心中难免涌起一丝忧虑——他们的艺术感受能力还在吗？

　　人对艺术的感受能力是先天的，虽然程度不同，但每个人一定都有。因此，我认为，那些自称缺失艺术感受能力的人，是主动"关闭"了自己与艺术的连接。那不是"理性"，而是一种自我封闭。虽然导致自我封闭的原因是多种多样的，但究其主要的原因，则是感受能力缺失。其中，符号化和叙事思维也会一定程度上抑制人的艺术感受能力。仍是在一次"艺术、哲学与科学"的课上，罗薇老师播放了几段与月光相关的乐曲，并邀请学生交流他们对乐曲的"感受"。多数同学描述出了小桥流水的静谧场景，兴许还有一两只猫儿伴着树枝的倒影走走停停。那些画面着实唯美，可大多是由文学性的故事构成的，大多是小说、散文或者是电视里的情景，非常同质化，那是一种"复制"，而非"感受"。

　　我更愿意相信"感受"是我们面对事物时唤起的联想，这种联想的唤起固然与认知经验有关，但最重要的还是与每个人独特的体验有关，因此，感受力必定是独一无二的。具体而言，感受是一种经由片段经验搭建起来的桥梁，是一种通向内心世界的思考，是一种超越经验的心灵旅程。所以当同学们问到我对乐曲的感受时，我分享道："我感受到了一种上升，然后缓慢地下降，然后再次上升、下降，我感受到了两个上升的因素彼此缠绕，它们时而清晰，时而朦胧"，本来无关某个月夜故事的视觉化体现。当然，这只是我个人的感受而已，但也正因如此，这样的感受才显得格外具有意义，因为我们每个人的感受都是独特而珍贵的。

　　其实通过绘画我们也能够测试和培养自己的感受力。当我们闲庭信步于林林总总的展品之间，驻足、离开，再驻足、再离开，直到被一幅作品吸引了注意力，停留良久仍不肯离去，甚至离开后很久仍会时常想起那幅作品。这是艺术感受力出现的开始，你看到了作品，也感受到了只有你自己才能感受到的与作品之间的关系，包括爱憎、回忆、幻想、灵感等。随着类似的"感受"渐渐累加，你会发现自己居然偏爱或回避某种色彩、某种形象、某种构图，这些形形色色，就是你作为独立生命体的个性化的视觉呈现，这是关于"我是谁"的歌谣得以出现的原因——先了解自己，然后才能了解他人；先跟自己交流，然后才能跟他人交流；先认可自己，然后才能

正视他人。

　　20 世纪 90 年代中期，我曾兴致勃勃地跑到法国去欣赏巴黎美术学院的毕业作品展，然而有限的渴望和热情却被那年展览的主题——"艺术并不是最重要的"迅速扑灭。我花了很长时间才逐渐理解其中的深意：作为自然界的一种生物，人类能看到的、能听到的东西是极其有限的，我们的感官甚至还不如很多动物灵敏。如果我们认定亲眼所见、亲耳所闻就是真理的话，那么超越人类视觉和听觉范围的世界终将与我们失之交臂。所以说，重要的并非艺术，通过艺术去寻找感受力才是重要的。

　　每个人都拥有属于自己的两个世界，一边是现实的世界，另一边是艺术（或是想象）的世界。懂得这种浪漫的人，将梦境活成现实，将艺术融入生活，然后又用艺术解释现实，将现实返还给了艺术。他们"不择手段"地用艺术表达情绪，"不择手段"地去探索与生活并行的艺术世界。艺术家夏加尔就是这样一位穿梭在梦境与现实之间的信徒，在他的作品（图 1-3）中，恋人可以徜徉在城镇上空，与日月同辉，物象可以任由感情支配和重组。正如他的自述："我不喜欢'幻想'和'象征主义'这类话，在我内心的世界，一切都是现实的，恐怕比我们目睹的世界更加现实。"他的内心世界或许

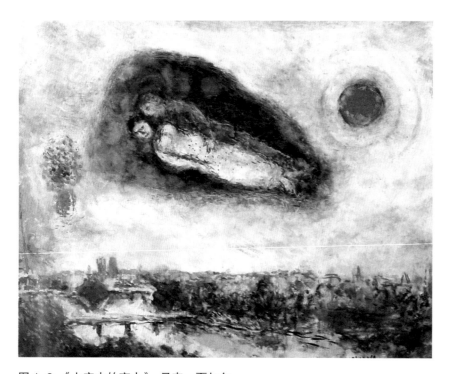

图 1-3 《上空中的恋人》，马克·夏加尔

是现实和想象相互叠加的。我不知道爱因斯坦拉小提琴的时候会有什么样的感受，我也不知道接触绘画对同学们未来的学术发展会有什么具体的帮助。但是我想，它们必定是有关联的。当我们找回自己的感受力并学会释放它们的时候，不仅是我们的作品，就连我们的所思所为也将具有感染力。

打开承自先天的"敏感"，尝试移走阻碍我们与世界沟通的障碍，我们才能在各自的学科领域中收获真正的自由。当这一时刻到来，我们才能真正展开具有思辨意义的学习探索。

● 测试你的"思辨能力"
　　——好奇形色间的纠结
　　——发现形色间的创造
　　——两个因素相加后产生新的因素

思辨的过程亦是"纠结"的过程，"纠结"才是创造的本源。

每次上课，我都会提醒同学们：我们是一群"被知识武装到牙齿"的人，我们很容易在不知不觉间滑向故步自封，很容易拒绝未知，我们不习惯处在一种纠结的、矛盾的，不间断的思考与解脱循环往复的状态，而更愿意处于清清楚楚、非对即错、非黑即白的学习状态中。

然而，艺术是充满"纠结"的。"纠结"赋予艺术家们创作的灵感，也不断更新着艺术家们观察和改变世界的方式。因此，当我们试图去了解一件艺术作品时，绝不应止于端详、欣赏作品本身，而是要追溯创作的过程，窥视创作中的"纠结"，从那些形形色色的"胶着"中，剥离出艺术创作的珍贵所在。这也是我们摆脱单一思维的机会，能去面对多元，才是思辨的开始。

当我们走进画室，就会切身感受到"纠结"带来的魅力。面对教室里的物象，也许是一座石膏像，也许是一束花，或是一个动物标本，会有无从选择之感。当你拿起笔，描绘那些事物的形态和色彩，会有无从画起之感。你或许会想到透视关系，想到比例结构，想到明暗变化，想得越多，越裹足不前，不知如何在画布上落下第一笔。纠结、痛苦、犹豫、挫败，相继困扰着你的身心，但你仍然不愿放弃。涂涂抹抹间，三四个小时转瞬即逝。起身时，你甚至会

知识点：

【石膏像】是将精细软白色石膏粉与水相混合成浆状后倒入成型的模具中，形成的一种坚硬的体积不会缩小的雕刻或雕塑形体。

参考：［美］拉尔夫·迈耶. 美术术语与技法词典［M］. 邵宏，罗永进，樊林，等译. 南京：江苏教育出版社，2005：306.

有经历了一次体力劳动的错觉。待到下一次课程开始之时，注入色彩的过程又会将你带入新一轮的"纠结"。当底色铺就，新加入的颜色会与底色相互映衬，大小、冷暖、深浅、纯度与灰度的对比，不断触及你的潜意识。此时的你仍然不愿意放弃，因为你开始真实地感受到，原来在不断摸索、反复不定的过程中，不仅有矛盾与否定，"纠结"与"缠绵"，还有难以名状的畅快与喜悦。

被誉为"现代艺术之父"的塞尚，就是在类似的徘徊间革新了人类对时空的艺术理解。塞尚不满印象主义对色彩的痴迷，认为这种绘画风格过分舍弃了对物象形态的描绘。他怀念古典绘画对现实世界的忠实，于是孜孜不倦地探索一种能够表现自然的绘画语言。如图 1-4 所示，面对一个个果盘、一只只花瓶，塞尚一边踱步一边寻找着物体最美的样态，竟在不知不觉间将"俯视"的果盘和"侧视"的花瓶集中在了同一个画面中。他极力写实的那种专注，无意中却颠覆了以往绘画遵循的单一视点原则。这种多视点的表达，还将"时间因素"引入绘画，人们可以沿着塞尚的视角，依次地观看画中的一切。从那个时候开始，绘画不再仅仅是空间的艺术，还具备了"时间性"。此后，现代人对于绘画的理解，对于现实世界的观看方式，都被改变了。

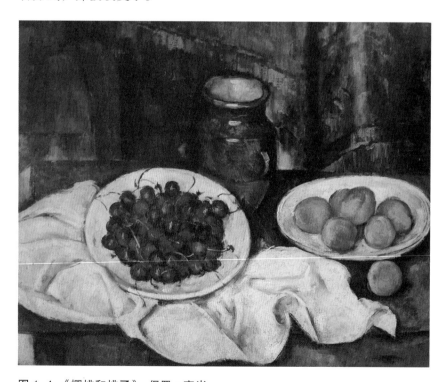

图 1-4 《樱桃和桃子》，保罗·塞尚

知识点：

【超现实主义】始于1924年，是在两次世界大战期间广为传播的艺术运动，受达达主义的影响。超现实主义绘画的目的在于运用梦境、偶然效果、不为审美或道德所控制的自动性。从儿童、精神病患者、梦境、原始艺术等汲取灵感，组合成为夸张荒诞的幻境。打破了内心世界与外部世界之间的壁垒，使理性与非理性相混合，创造出一种新的现实，揭示出现实固有的诗意和陌生感。代表画家及代表作：达利《永恒的时间》、马格利特《这不是一个烟斗》、米罗《油彩》、保罗·克利《蜂鸣的机器》。"超现实主义"作为术语，还泛指任何时期的艺术中荒诞、怪异或恐怖的形象。

参考：[英]尼古拉·斯坦戈斯.艺术与艺术家词典[M].刘礼宾，代亭，沈莹，译.北京：生活·读书·新知三联书店，2010：394.

艺术家马格利特更加直观地诠释了"两个因素相加后产生新的因素"的力量。他经常将两个或多个不同的事物组合到一起，由此激发人们的无限联想——如图1-5，幕布拉开以后，是一片海阔天空的情景。马格利特的画特别神奇，他关注人作为一种生命体的潜意识领域，所以他的很多画是关于人的梦境的思考。我也教过一个爱做梦的学生，她每次梦醒，都会将自己梦到的场景画出来，并放到网上出售，慢慢地，她变得小有名气，也开始为他人记录梦境。这些关于梦境的创作或思考，在艺术史上被称作"超现实主义"，它引领我们触及现实生活的另一个领域，那个领域原本也是现实生活的一个重要组成部分，但却被我们忽视了。

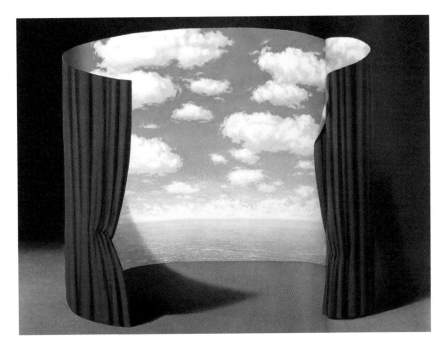

图1-5 《一个圣人的记忆》，马格利特

绘画要探索的东西，艺术创造要探索的东西，本就离不开对现实局限的超越。我们明明有能力超越，却常在惰性的驱使下限制自己、阻碍自己、否定自己，杜绝了超越现实局限的可能。扪心自问：倘若真的不去呵护这种能力，我们的人生是否会留下遗憾呢？

● 测试你的"创造能力"

——从旧到新，从新到旧

——从无到有，从有到无

——从来没有发生过的事情才是艺术

谈及艺术上的"创造能力"，我们就不得不先回答"艺术是什么"的问题。如何判断艺术的好坏、美丑？有没有一些依据可以供我们来思考？这好像是一件特别困难的事情，因为，这个依据是要以我们的一己之力去发掘、去探索的。这个发掘和探索的过程，就与我们的创造力密切相关——我们正在努力地接近那些前所未有的答案。我个人的观点是：艺术一定是这个世界上"从来没有发生过的事情"。

"从来没发生的事情"，关乎创造、创新，而在艺术与设计中，创造、创新该怎么来理解呢？"新"和"旧"是一组相对概念。艺术创造不仅可以"从旧到新"，也可以"从新到旧"，世界时装发布会敲定季节流行趋势的过程是"时尚艺术"中非常典型的例子。设计师们聚集在米兰、伦敦、巴黎或者上海、东京，将自己的作品公开展示，那些"撞车"的、交叠的题材，自然地成为新一季的关键元素。这个趋势实际上没有绝对的"新""旧"之分，几年前流行过的东西，很可能以一种新的方式再次浮现出来。但这绝不是对以往潮流的简单重复，而是在原有的基础上，经由思考加工而成的全新文化现象。这就是从"新"回到"旧"，此时的"旧"也成就了另一个意义上的"新"。

人类绘画的历史，则体现了"从无到有"与"从有到无"之间的循环往复。从第一个画家开始尝试以特定的方式呈现特定的题材，到一群画家开始承认、跟随他的绘画风格，形成某种特定的规则，再到另一群画家超越这种规则，形成新的共识，建立起另一套规则。例如，从古典主义到浪漫主义，从印象主义到后印象主义，绘画不断经历着发现规律、否定规律、重建规律的实践论证过程，也在这种周而复始的论证中不断地丰富着对世界的认知。

大多数艺术、设计、建筑、创意从业者对艺术家蒙德里安的作品并不陌生。他通过简单的线条与色块，将相对比较自然的树的形态变得更概括、更规律、更抽象，传达出脱离自然外在形态的精神力量（图1-6、图1-7）。这种抽象思维能力大大支撑了人类在其他领域的研究和思考，特别是在工业产品、服装家具、建筑设计等领域。比如，一位好的汽车设计师只需要稍稍改动车体的流线，人们便趋之若鹜。那些形、色、空间、形态的变化，是有感情的，甚至

艺术家简介：

【保罗·塞尚】（1839—1906），法国后印象主义画家，因其探索对现代主义美术有重要启示，被称为"现代绘画之父"，影响了后来的立体主义、构成主义和抽象主义。1862—1870年，塞尚专心研究博物馆的作品，崇尚现实主义、注重精确性，反对资产阶级沙龙和官方学院的庸俗。这一时期代表作《带黑钟的静物》，表现出塞尚对建筑型结构与塑造意识的兴趣。1871年巴黎公社期间，塞尚隐退到埃斯塔克，在亲近自然风景的过程中，敏锐的艺术感受力得到迅速发展。1872年，他在蓬图瓦兹遇到毕沙罗。受其影响，开始关注原色之间的区别及笔触的运用。1880年以后，塞尚开始用自己的方式表现体积与光线。每一种色彩的冷暖既与现实世界的氛围相一致，又与画面自身的氛围相一致。代表作：《静物》《玩纸牌的人》《圣·维克多山》。

参考：［英］尼古拉·斯坦戈斯. 艺术与艺术家词典［M］. 刘礼宾，代亭，沈莹，译. 北京：生活·读书·新知三联书店，2010：85.

图 1-6　《晚上的红树》，彼埃·蒙德里安

图 1-7　《灰色的树》，彼埃·蒙德里安

艺术家简介：

【勒内·马格利特】（1898—1967），比利时超现实主义画家。他 1920 年前后的早期作品受未来主义和立体主义的影响。1925 年，他与比利时诗人、拼贴艺术家麦桑共同创办了《食管》和《玛丽》杂志，促成了比利时超现实主义的兴起。1927 年，加入巴黎的超现实主义团体，之后在布鲁塞尔定居，度过余生。他的绘画借助寻常之物暗示超常、扭曲的比例，以及意想不到的神秘的与陌生的事物。以幻觉空间和现实空间的相互关系来探索绘画本身的矛盾性，常用换位法将事物安排在非正常的位置，创造不合逻辑的并列组合。代表作：《这不是一个烟斗》《读报纸的人》《形象的背叛》等。

参考：［英］尼古拉·斯坦戈斯. 艺术与艺术家词典［M］. 刘礼宾，代亭，沈莹，译. 北京：生活·读书·新知三联书店，2010：253.

是有精神意义的，可以深深触动人们的心灵。这或许就是为什么参观车展、服装展的人会比参观美术馆的人更多。事实上，这也反过来促使我们思考：离开了人物，离开了主题，离开了故事，我们是不是就无法与线条、色彩本身的美感对话？这种观念本身，是不是就存在一定的局限？这种局限会不会影响我们的创造力呢？

● 测试你的"沟通能力"

——对于"差异"的宽容

——对于"语言"的运用

——了解他人的前提是了解自己

诗人纪伯伦说："一个人有两个我，一个在黑暗里醒着，一个在光明中睡着。"

为了遇见黑暗里的自己，我会让大家体验一次"黑暗作画"。很简单，就是将教室里的灯关掉，给大家发纸笔，请大家在规定的时间内，闭着眼睛，在绝对看不见的"失明"状态下，去描绘某个自己比较熟悉的事物，可能是一个人、一个小动物或者一个植物，等等。灯亮以后，你们往往会大吃一惊，你们会发现，在失去控制的情况下描绘出来的形象，与现实中的形象存在着非常大的差异。

这恰恰是这个练习想要追求的：增强对"差异"的宽容。我画的猫，和现实的猫之间的差异性，代表着我个人的特色，这是生命给予

我们每一个人的权利。同样，面对同一个苹果，每个同学的描绘都是不尽相同的，这也是差异性在绘画中的具体显现。绘画的差异本质上源于人与人之间的不同，观看彼此的画作，既帮助我们理解他人，也帮助我们认识真正的自己。我们所说的沟通，就从这里开始。

同样道理，通过一定数量的绘画练习，我们可以看到属于自己的痕迹：我是惯用右手画画的人还是惯用左手画画的人？我是喜欢用线造型的人还是喜欢用黑白灰色调造型的人？我是愿意把事物画模糊的人还是愿意把事物画清晰的人？我是愿意把复杂的事物画得简单的人还是愿意把简单的事物画得复杂的人？这些问题的提出和作答，也开启了我们与自己的沟通，与自己的对话。

绘画是人类共同的母语，无须额外的学习，拿起画笔就可以表达。这种特殊的"语言"为我们提供了一种天然的沟通媒介，无论我们来自何种文化或民族，看画时都不用依赖翻译的帮助。

画作承载着作者的个性与态度。通过看某个同学的画，我们会了解、记住这个人的性格，慢慢地，不用看签名，我们也可以知道作品出自谁手。绘画这门语言，还可以像"病毒"一样，潜移默化地影响他人。与往届学生在外游学时，我曾鼓励他们不要靠画作旁边的"说明牌"看画，博物馆里挂的作品属于哪个时期、哪个流派，这个流派的代表人物是谁、代表画作是哪幅，都不是最重要的。在展厅内漫无目的地走，碰到吸引自己的作品就停下来好好去感受，这才是一场值得回忆的跨时空交流——我在用视觉的方式触摸那些我心爱的罐子，就像图 1-8 中莫兰迪笔下的静物。

看的画多了，你会发现，绘画"语言"的运用里面包含着差异性。如果通过绘画不去了解自己和别人的差异，了解自己此时和彼时的差异，了解你描绘的事物和你对那个事物的艺术呈现之间的差异的话，绘画的乐趣就没有了，艺术的乐趣也没有了，沟通也就没有了，好在我们已经知道了通过绘画建立起来的沟通的重要性。

人们谈到艺术就是模仿自然，认为这是艺术创作的至高境界，但是很多人就停留于此，没有进一步去思考，比如在自然的外在形态和色彩之

（艺术家简介：）

【皮特·蒙德里安】（1872-1944），荷兰画家，荷兰风格派的创始人与中心人物。早期作品属于荷兰传统的色彩昏暗的风景画。1907-1910 年，受蒙克和马蒂斯的影响，作品色彩鲜明，更具表现性。1909 年，受立体主义影响，他抑制了色彩表现主义的倾向，使形式服从于线性原则。1917年，他认识到特定母题为起点限制了他所追求的完美表现的和谐，于是客体存在从他的画面中完全消失，线条和色彩有独立的价值和关系，用原色强调画面的简单性。他深受荷兰哲学家舍恩马克尔斯的启发，将自己的艺术视为宇宙完美和谐的表现。代表作：《红黄蓝构成》。

参考：［英］尼古拉·斯坦戈斯. 艺术与艺术家词典［M］. 刘礼宾，代亭，沈莹，译. 北京：生活·读书·新知三联书店，2010：280.

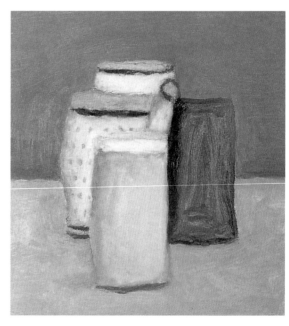

图 1-8 《静物》，乔治·莫兰迪

上，是否存在着某种"理念"，也就是基于每个人的观察思考而总结的"规律"。绘画探索和表达的就是这样的"规律"，后者可以为更多的人借鉴和共享。就像这幅城市的"鸟瞰图"（图 1-9），艺术家从看到的屋顶和天空中提炼出了某种"规律"，并将之注入画面，传达出他个人的"理念"。这种"规律"会反过来启发观看者去发现其他事物中的结构或节奏。而讨论"理念"的意义，就隐藏在人们思考的差异中。

图 1-9 《屋顶》，尼古拉·德·斯塔埃尔

言已至此，我希望大家可以稍稍放下些对艺术和绘画的畏惧。在我们面前，其实没有那么多的体系和标准，绘画仅仅是我们认知事物和表现事物的手段，我们以独特的方式认知，又以独特的方式表现。我们在沟通中认知，也在认知中沟通，艺术充当了我们沟通和认知的桥梁。

● 测试你的"认知能力"

　　——"偶然"中的"必然"

　　——"必然"中的"偶然"

　　——在"特殊性"中寻找"普遍性"的绘画

"自我乃是一片无边无际的海",在偶然与必然、特殊与普遍中漂泊。

艺术创作的过程,是从特殊性开始的。虽然刚开始画画时,可能全班同学的呈现方式都差不多,然而随着练习的次数日渐增加,每个人鲜明的个性会逐渐显现出来。当个性被绘画解析出来,一次、两次、三次……数百次地重复,就会形成"规律",这就是属于你自己的、独一无二的"个性规律"。与此同时,分别属于全班 40 名同学的 40 条独特的线索同时展开,也会呈现出大家所共有的新颖的"规律",这是一个多么壮观的情景。问题是我们能意识到这些"个性规律"和"共性规律"的存在吗?

如何发现自己的"个性规律"?我想答案就在"绘画过程"里。

我会建议大家在画画的时候,每隔 5 分钟就用手机拍照记录一次。因为第一个 5 分钟的画面效果会被第二个 5 分钟覆盖掉,最终我们看到的只是绘画的结果,而不是绘画的过程。拍照恰好可以找回"缺失"的过程,通过回顾照片,我们或许会发现某些关键的"偶然"因素。当我们开始关注这种"偶然",尝试运用这种"偶然",甚至试图把握这种"偶然"时,"偶然"就成为了你的"必然",变成你的"个性规律"。

有趣的是,当一个事物由"偶然"变成"必然"的时候,又往往引起我们的不耐烦,我们又要寻找新的"偶然",期待着新的"偶然"尽快出现。所有的艺术创作、科学发明,都离不开"偶然"与"必然"之间的周而复始。甚至,艺术家终身只用一种方式去思考、去创作,这是不光荣的,会被视为缺乏自我突破精神。哪怕"专情"如莫兰迪,将一生都奉献给瓶瓶罐罐的题材,他也从未放弃在空间、色彩、明暗的变关系中尝试新的"偶然",构建新的"必然"。

大家想必都知道,敦煌壁画是我国艺术乃至人类艺术文化的瑰宝(图 1-10、图 1-11)。敦煌壁画的成就是有很多必然性的,世代传承的表现手法,自成体系的佛教题材,等等。然而,大家未必留

知识点:

【敦煌壁画】敦煌壁画是甘肃敦煌境内莫高窟、西千佛洞等所保存着的古代佛教壁画的统称。其中莫高窟有 492 个洞窟,分布着从北魏至元代的壁画,面积达 45000 多平方米,题材内容有本生、佛经、经变、供养人和藻井图案,是历代画工匠师们所创造。这些壁画艺术,以秦汉以来汉族绘画传统为基础,吸收印度等外来艺术的长处,融合了西北地区各少数民族绘画的特色。敦煌壁画以其时间长、数量大,给世界人民提供了丰富而罕见的中国古代绘画之珍品;也给华夏人民提供了中古绘画的历史演变和发展概貌之研究宝库。

参考:邵洛羊.中国美术大辞典[M].上海:上海辞书出版社,2002:221.

图 1-10 《雨中耕作图》，莫高窟第 23 窟，盛唐

图 1-11 《法华经变之海上遇风难》局部，420 窟窟顶东坡右侧下部，隋

意的是，敦煌的部分魅力也在于她的偶然，在于被风吹、日晒等后天因素产生的岁月痕迹的神秘朦胧。再如，敦煌壁画中绘于北魏时期的《释迦牟尼舍身饲虎图》，其中同时包含释迦牟尼发现饿虎、纵身跃下、肉身被食等场面，这里面其实已经融入了时间因素。这与千年后西方现代艺术中的"多视点"构图表达，又何尝不是一种既"偶然"又"必然"的相遇呢？我们在观看这些绘画作品的同时，也关注了这些绘画中的文化因素、社会因素，它们也启发了我们思考先前未曾关注的问题，并拓展了我们的认知能力。

● 测试你的"发现能力"：瞬间永恒

——对于"即将到来"的敏感

——对于"瞬间消失"的捕捉

——艺术认知是为捕捉灵感所做的准备

灵感是吝啬的，不会光顾毫无准备的头脑。所以我们不得不保持敏锐，才有可能抓住稍纵即逝的灵感。我想，这也是在艺术创造领域中，理性认知和感性灵光关系的具体体现——我们进行思维训练的目的，就是为了能够在"灵光闪现"的时候准确识别它，然后将它"收入囊中"。

艺术家莫奈以"捕捉"光和影的色彩见长。如图 1-12 所示，他在表现鲁昂大教堂的时候，发现教堂在不同的时间和光线下呈现的色彩完全不同。于是，他画了很多幅教堂，每一幅教堂的颜色都因季节、因时间，甚至因他的心情的变化而变化，最终，竟没有任何两张教堂的颜色是完全相同的。从这个时候开始，人们意识到了，自然界原本根本没有固有的色彩，所有的色彩都会因主客观因素的变化而变化。也正因如此，印象派才建立起一套比较完整的认识色彩的方法。尽管这种绘画风格日后又被其他流派所挑战，但这仍然不能抹去印象派艺术家为人类绘画的历史所做的了不起的贡献。这些关于色彩的重新认知，就是基于艺术家们敏锐的发现能力而达成的。

图 1-12　《鲁昂大教堂，西立面，阳光》，克劳德·莫奈

一切人类创造的艺术形态，都是我们感悟与思考的结晶，而它们的前提，就是发现。能够发现问题，尤其是自己发现问题，才谈得上解决问题，才谈得上解决自己发现的问题。发现和解决问题的过程，唤醒了人们对事物的进一步认识，从而了解自然界中事物之间的相互关系，认识我们的生命与这个世界之间的关系。如同一座纪念碑、一座佛塔、一座庙宇，它们的历史、艺术和文化价值，在于它的矗立让人们感受到了蓝天和夜晚的存在，让人们感受到了

知识点：

【印象派】，又称印象主义，是 19 世纪重要的艺术运动。该名称来自《喧嚣》杂志批评家路易·勒鲁瓦对莫奈 1874 年展出的画作《日出·印象》的讽刺性称谓。这一词语被用来指称整个参加"无名画家、蚀刻版画家和雕刻师协会"展览的艺术家团体。印象派追求转瞬即逝的视觉感受，与自然科学的发展有着密切关系。依据科学理论理解光和色的关系，关注场景中的光线变化，追求瞬间的真实性。从过去宗教神话等主题内容和陈旧的灰褐色调当中脱离出来，使绘画语言自身的表现力得到充分的发挥。代表画家及代表作：莫奈《日出·印象》、马奈《草地上的午餐》、雷诺阿《包厢》、德加《舞蹈课》。

参考：[英]尼古拉·斯坦戈斯. 艺术与艺术家词典[M]. 刘礼宾，代亭，沈莹，译. 北京：生活·读书·新知三联书店，2010：206.

艺术家简介：

【克劳德·莫奈】（1840-1926），法国印象派画家。1858年莫奈与布丹相遇，布丹鼓励他在室外作画。1859年，在巴黎结识毕沙罗和塞尚，其后师从格莱尔。1864年，同戎金和布丹一起工作，开始关注风景在空气中的效果。19世纪60年代末，莫奈受益于康斯坦布尔的直接经验和透纳对大气的概括归纳，创作出第一批印象主义作品。他一生创作了大量的风景写生作品，突破了传统题材和构图的束缚，主要用光线和色彩来表现瞬间的印象，观察在不同光线和大气条件下母题的转变。晚期作品中对色彩的运用更为丰富，作品常被与抽象表现主义相提并论。代表作：《日出·印象》《睡莲》等。

参考：[英]尼古拉·斯坦戈斯.艺术与艺术家词典[M].刘礼宾，代亭，沈莹，译.北京：生活·读书·新知三联书店，2010：281.

大海的流动，让人们感受到了栖居在屋檐下的雨燕所象征的生命的意义。

由于现代历史上的艺术家们的不断努力，我们已经进入了一个审美标准的唯一性终结的时代，如今我们任何人用自己喜欢的方式进行绘画创作，都不必顾虑是否迎合了他人的喜好。因为审美判断的标准已经改变了，变得越来越丰富，越来越多元。

师生问答

提问者为学生（姓名略），回答者为老师（李睦）。

1. 问：用直觉本能创作，可直觉常常是模糊的，创作时会不会有不确定？想表达的情绪会不会变？

答：直觉是不可视的，但它是模糊的吗？问题的关键在于，我们能不能呈现直觉，能不能用形象的、色彩的方式，能不能调动思维的力量，将"模糊的"直觉变成"不模糊的"，哪怕是以类似心电图的抽象表达将其视觉化——而这个过程就是艺术的创作。

至于"创作时会不会有不确定？"我想答案是肯定的，但就是因为有"不确定"，创作才珍贵，才具有价值。艺术创作不是利用现有的技巧还原脑海中已经"想好的答案"，而是在不知道答案、充满不确定的状态中，不断"发现"、不断"捕捉"的过程。"制作"与"发现"是不同的，我们学艺术的目的不是成为能够熟练制泥人、剪刀的工匠，而是唤醒自身的创作潜能。

2. 问：思考是否一定需要结果？

答：这是来自同学的疑惑，也是我提给大家的问题。思考一定要有结果吗？思考是有功利性目的的吗？思考本身是不是结果？在结果、结论之外，思考本身是不是具有意义？

无论我们思考了十分钟还是一整天，都会形成无数"思维碎片"。如何保留每一个碎片？最好的方式就是将它们转换出来——比如通过绘画，以空间、色彩的方式呈现；比如通过写作，以文字的形式加以记录。有些同学可能会觉得，对他自己而言，"练习"思考本身就是一种收获，但如果永远不写、永远不说、永远不画，不去表达、不去呈现思考，思考的意义就会大打折扣，甚至灵光一现，马上就消失了。

3. 问：如果用本能创作，那么（给作品）起标题干什么？

答：从标题与作品的关系来看，标题是把双刃剑，有积极的作用，也有消极的一面。确定的标题可以直接传达出作者对作品的情感，但也会将观众的解读限制在一定的范围之内。这正是为什么很

多音乐作品往往以无标题形态面世，或者仅仅以编号命名的原因。

4.问：感受不到的收获也是收获?

答：这是一个很有哲理的问题，遗憾的是，这位同学打了个"问号"。其实不必怀疑，"感受不到的收获"，也是"收获"中的一种，是"收获"的另一种形态。比如，今天中午，我坐在咖啡厅里晒太阳，什么也没做，但却觉得收获满满，我感到自己充满了能量，而这直接关系到晚上我能不能上好课。所以，收获是不能仅用功利的标准去衡量的。如果我们狭隘地以类似"通过参加培训，成绩有所提高"的方式来衡量"收获"，那么一生中的收获恐怕寥寥无几了。

思考题

1.你可曾想过绘画对自己非常重要?

2.你可曾独自面对过一件绘画作品并和它有所交流?

3.你可曾想过自己应该拥有绘画的权利?

拓展阅读

梁启超《美术与生活》[①]（节选）

诸君！我是不懂美术的人，本来不配在此讲演。但我虽然不懂美术，却十分感觉美术之必要。好在今日在座诸君，和我同一样的门外汉谅也不少。我并不是和懂美术的人讲美术，我是专要和不懂美术的人讲美术。因为人类固然不能个个都做供给美术的"美术家"，然而不可不个个都做享用美术的"美术人"。

"美术人"这三个字是我杜撰的，谅来诸君听着很不顺耳。但我确信"美"是人类生活一要素——或者还是各种要素中之最要者，倘若在生活全内容中把"美"的成分抽出，恐怕便活得不自在，甚至活不成。中国向来非不讲美术——而且还有很好的美术，但据多数人见解，总以为美术是一种奢侈品，从不肯和布帛菽粟一样看待，认为生活必需品之一。我觉得中国人生活之不能向上，大半由此。所以今日要标"美术与生活"这题，特和诸君商榷一回。

问人类生活于什么？我便一点不迟疑答道："生活于趣味。"这句话虽然不敢说把生活全内容包举无遗，最少也算把生活根芽道出。人若活得无趣，恐怕不活着还好些，而且勉强活也活不下去。人怎样会活得无趣呢？第一种，我叫它作石缝的生活，挤得紧紧的没有丝毫开拓余地；又好像披枷带锁，永远走不出监牢一步。第二种，我叫它作沙漠的生活，干透了没有一毫润泽，板死了没有一毫变化；又好像蜡人一般，没有一点血色；又好像一株枯树，庾子山说的"此一环境下生树婆娑，生意尽矣"。这种生活是否还能叫作生活，实属一个问题，所以我虽不敢说趣味便是生活，然而敢说没趣便不成生活。

① 梁启超.梁启超论教育［M］.北京：商务印书馆，2017.

兰斯·埃斯普伦德《如何让艺术懂你》[①]（节选）

　　我的建议是，当你置身于一座博物馆或美术馆，你要关掉，或者至少忽略掉所有的辅助技术设备。要拒绝手机APP、音频解说指南、讲解员和墙上那些东拉西扯的文字阐述，也要遏制自己拿手机查询资料的冲动。看起来是这样吧，只有在美术馆里，我们才会邀请专业人员进行讲解，请他们介绍作品的历史、背景和来龙去脉，以及我们观看、思考和感受作品的方式方法。我这里并不是说讲解所提供的那些信息没用或没有深刻见解。显而易见，我相信围绕艺术进行的写作、教学与讲解是有用的，可以带动和指导艺术品鉴活动。我本人也会在作品前给学生和听众进行解说。但我首要关注的，是（博物馆应该）给人们提供一个入口，是激发出他们对艺术的热情，是给观众与艺术都赋予其原本应有的主动权。体验艺术是一种很强烈、很专注的鉴赏活动。你最好在参观展览之前或者之后搜寻相关资料以加深理解，而不是在体验过程中忙着去查找答案。

　　写这本《如何让艺术懂你》，我的目标是以此来阐明为何要停下来细察，要耐心，要徘徊流连，要放慢节奏，要信任你自己与作品本身，为何你要让自己浸没在艺术当中——那样才能给艺术一个成功打动你的机会，才能慢慢让你懂得，体验与感知艺术，既需要谦卑，也需要大胆。我的目标也是鼓励你屈服于自己热切的深情和激情。本书的目标也是要让艺术变得更平易近人，因此我想在这里强调，在一定程度上，让艺术作品有价值的，确实就是它们的复杂性，但这些复杂性都处于所有人可接受、可弄懂的范围，只要你愿意适当努力——愿意付出那种恳切和热忱。

① ［美］兰斯·埃斯普伦德. 如何让艺术懂你［M］. 杨凌峰，译. 北京：北京联合出版公司，2020：246–247.

第二讲　体验绘画的魅力（实践）

绘画的魅力不只是停留在赏析中，也不能只是停留在想象里，它的魅力更源于我们的亲身体验。如果没有过深切的绘画体验，你无法真正欣赏绘画，也无法准确地评价绘画，当然也无法体会到那些与绘画密切相关的许多事物的美好。

很多同学对于绘画的体验是从技法开始的，并用对技法的理解代替了绘画的体验，这与从未体验过绘画的状况没有什么不同，毕竟这与真正的绘画魅力所在相去甚远。因此，我们第一次的绘画实践课程（也许是你人生中的第一次）需要从感知的角度入手，体会画面中的色彩、形状、线条等绘画特有的语言，以及那些只有在描绘的过程中才能显现的所思所想。我们甚至可以暂时忘记技法和规则带给我们的约束，尽量让自己在"无知"的状态下画画，看看自己画出了什么，研究自己"所画的"与"所见的"之间的不同，这才是我们所说的体验绘画魅力的开始。

一、实践课要求

（一）内容：校园写生。

（二）主题：春天的校园。

（三）作业要求：

1. 以校园范围内的建筑、雕塑、人物、动物、植物，以及各类生活用品为对象，观察它们在春天的状态。

2. 通过快速地涂抹，描绘事物基本的形状和色彩，体会春天特有的气息，并尝试描绘出这些气息。

3. 从简单的事物开始写生，例如门窗、树叶、花卉、石头、光影、路灯、自行车等，不宜复杂，也不宜求多。

4. 尽可能快速地、果断地使用铅笔，以便尽快进入熟悉用笔、熟悉用线的状态当中。尽可能多地、用力地涂抹颜色，以便尽早进入感受色彩、熟悉色彩的体验当中。

5. 大胆涂画，不拘泥于轮廓的细节，观察和感受事物的关系与状态，包括大小、黑白、深浅、强弱、曲直、冷暖、凹凸、虚实等，学习这些画面的基本因素。

6. 不考虑这幅画的意义，不考虑表达意义，只考虑绘画的过程、绘画的效果，以及绘画语言的体验。

（四）材料：铅笔、油画棒、橡皮。

（五）作业：每人 10 幅（自选其中 2 幅作业拍照提交）。

（六）时间：下午 1：30–4：30。

（七）地点：清华学堂周边。

二、绘画实践综合评估

（一）共同的收获：在大多数的绘画作业中，我们能够看到每个同学对绘画的独特理解和思考，包括对绘画过程体验的珍惜，以及对画面上那些"形形色色"的变化所流露出的惊喜，这说明我们具有比较细腻的对绘画魅力的感受能力。

（二）存在的不足：部分同学在写生的过程中不同程度地受到技术门槛的困扰，他们对于绘画的期望还仅限于技能训练的满足中，虽然这样的满足感也是绘画体验中的一个组成部分，但不是全部。区别在于技能训练所带来的满足是共性的，而我们感受绘画魅力的体验则是个性的。

（三）期望的目标：希望这第一次的作业能够成为同学们认识绘画的开始，并且在此基础上重新认识绘画的技术意味着什么，重新了解绘画的体验意味着什么。

三、典型作业分析

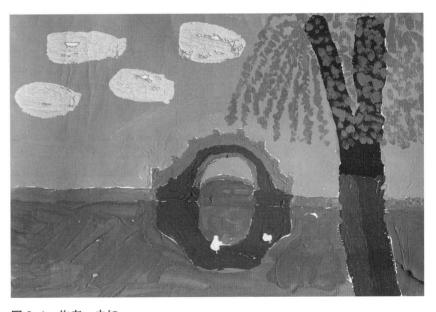

图 2-1　作者：未知

图 2-1　这张作业的作者应该真正体会到了什么是绘画的魅力所在，也许是没能调配出眼睛所见的各种各样的复杂颜色，也许是只能用比较简单的颜色去概括所见之物，但最终却让自己懂得了一个道理，那就是绘画不仅仅是描绘眼睛所见，也不仅仅是学会描绘事物的方法，而重在这种专心致志的描绘过程所带来的乐趣。这乐趣包括看到画中出现的意想不到的偶然效果，也包括对这些效果生成原因的分析和思考。现在，我们看到了一个与我们以往的经验迥然不同的清华校园景象，这景象让人印象深刻。

图 2-2　作者：王一芮

图 2-2　同样是一棵树，作者把主要的精力放在了树的姿态上，放在了一棵树在画面中怎样摆放更好看的思考上。换句话说，他不是在"画一棵树"，而是在"画一幅画"。画树不是绘画的最终意义，画画才是。这一点不搞明白，也就不能够懂得绘画的魅力所在，也就不懂得绘画，进而不懂得艺术，更重要的是不能深入地懂得自己。很多人都是由于没能主动发现、主动选择而感受不到艺术的魅力，从而远离艺术的。在一张画面中，由自己来选择树枝的位置分布，由自己来选择色彩的搭配组合，以及随着描绘过程的变化而看到不断出现的奇妙景象，这才是绘画值得我们为它着迷的原因所在。

第三讲　绘画的理由（理论）

"艺术世界和现实世界之间就像爱情关系，是'纠结''矛盾''缠绵'，特别像，像极了。"

本讲我们讨论的主题是"绘画的理由"，而今天主要分析的作品，来自一位生于 20 世纪上半叶的艺术家——妮基·桑法勒（Niki de Saint Phalle）。她的雕塑和绘画作品散见于海外各大博物馆，享有盛誉（图 3-1）。我曾将她的作品展示给一些学生，他们中有人表示不能理解这些作品，说不清"好"在哪里，也说不清"不好"在哪里。我之所以提这个例子，是想告诉大家，我们现在探讨的不是"好"与"不好"，不是在"要么 A、要么 B""要么这端、要么那端"之间做出抉择，而是不妨问问自己，在"好"与"不好""是"与"非""美"与"丑"之间，还存在什么。

艺术家简介：

【妮基·桑法勒】（1930—2002），20 世纪最具传奇性的法国艺术家，在 20 世纪 60 年代以一位"业余者"的身份跻身欧洲艺坛，并成为新现实主义小组的核心成员。不安痛苦与欢乐自在，并存于妮基一生的创作中。在女性饱受禁忌的年代里，妮基以极大的勇气不断用作品来表现抗争。代表作：《射击绘画》《塔罗花园》《Nana》等。

参考：鞠白玉. 人生奇幻漂流：妮基·桑法勒的塔罗花园［J］. 世界文化，2019，（02）：40-42.

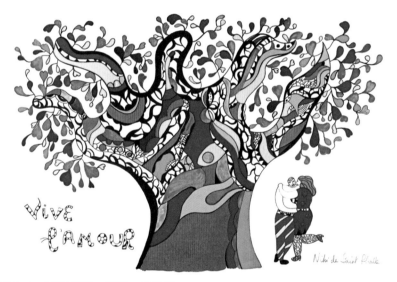

图 3-1 《爱万岁》，妮基·桑法勒

● 绘画让我们保持天真
 ——"无知"的珍贵
 ——"经验"的烦恼
 ——"关闭"的智商

大概一二十年前，我第一次看到桑法勒的作品时，就被瞬间征服。她的作品中流露出一种很珍贵的品质，我称之为"天真"。

知识点：

【孤独症】孤独症谱系障碍的基本特征是交互性社会交流和社会互动的持续损害和受限的、重复的行为、兴趣或活动模式。根据个体的特征和他所处的环境，功能性损害变得明显的阶段会有所不同。

参考：美国精神医学学会. 精神障碍诊断与统计手册（第五版）［M］. 张道龙，等译. 北京：北京大学医学出版社，2015：46.

"天真"这个词，在成人的世界里似乎带有一定的贬义，大家怎么来理解天真呢？举一个比较不寻常的例子，每年世界提高孤独症意识日，我都会组织筹办全国及部分欧洲国家孤独症儿童的艺术展览，这件事情我已经做了十余年。公益是一方面，另一方面，我也夹带自己的"私心"。我希望通过这些作品来思考，是什么原因让那些自闭症儿童的绘画与正常人的绘画之间产生差异？

尽管我们还没有得出一个科学的结论，但我觉得，孤独症儿童可能由于疾病的原因，难以像常人一样被"训练"，难以被灌输这样那样的规则或标准，所以他们"只能"画成这样。抛开这些画作能否成为伟大的艺术作品不谈，孩子们的作品至少能带给我们启发，这是毋庸置疑的。

也有人说梵高有一定的自闭倾向。从他的画作来看，我觉得这是有可能的。梵高的画饱含着罕见的天真。这份可以坚守至死的天真，至今仍是多少艺术名家一生梦寐以求的状态。我想，所谓"境界"，也不过如此。

也许大家尚未发现，我们的"经验"常常会给绘画过程带来烦恼。

这让我又想起了那位急于用身体掩盖画作的同学。他扑向画作的急切，那种对"作品太丑"的贬抑，那种挥之不去的烦恼，会不会跟他的经验有关呢？会不会是在他的经验世界中，被外界灌输了绘画标准的唯一性？比如，将"文艺复兴三杰"的作品视为最崇高的、人类历史上最了不起的艺术成就，并以此作为唯一的、不可逾越的标准，认为哪怕有着丝毫差异的创作，都不能被称为"艺术作品"。他默认自己一辈子也不可能画出"三杰"那样的作品，因此便放任自己割断与艺术的一切关联，认为自己的作品是丑的，也懒得去思考和突破。与之类似，如果一个同学在我靠近他时，站起来告诉我："老师，你看我画得多美！"也同样反映出被固有标准束缚的问题。

所以我想，"经验"在带来便利的同时，也会带来烦恼。那些在自身领域作出卓越成就的科学家、工程师在绘画艺术面前的惭愧、推托，那些对"我没有艺术细胞"的直认不讳，恰恰映射出一种未经尝试的放弃。毕竟，人一生当中最大的敌人就是"已知"，而非"未知"。

艺术的思考，从创作实践到欣赏展览，更多的不是依靠智商，而是心灵的感应。

我曾经读过印度瑜伽大师艾扬格所著的《光耀生命》，书中提到：人的智慧分为两种，一种是"辨识之智"，另一种是"灵性之智"。前者偏理性，强调逻辑思维；后者重感性，诉诸心灵的体验。我们现在更缺少的正是灵性。当我们走进博物馆时，如果可以把逻辑分析暂时"关闭"，"无知地"去面对所有的艺术作品陈列，我们的内心世界就会更容易敞开，震撼和超越之感也会随之而生。同样，如果我们暂时"把大脑关闭"，任由手去创作，我们的手会带我们做很多很多我们以前不知道的事情，会带领我们探索到很多先前的经验和理智无法涉及的领域，我把它概括为"画的时候不要多想"，而是"画完了再想"。

当我们理解了"无知""经验""智慧"这几个关键要素的区别以后，我们才可能真正体会到什么叫"天真"，才知道怎么保持每个人独有的、特别珍贵的部分。我希望大家不要等到岁月流逝、天真枯竭之后，再渴求返老还童的奇迹。我们完全可以像桑法勒或其他艺术家一样，按照自己的意志去追求，从直觉展开思考，把灵感的偶然变成创造的必然（图3-2）。这种自由、快乐的创作，会持续地带给我们惊喜和新鲜感，源源不断地驱动我们迸发新的灵感。或许下一个"冲破次元的超级英雄"，就会从你的手中诞生。

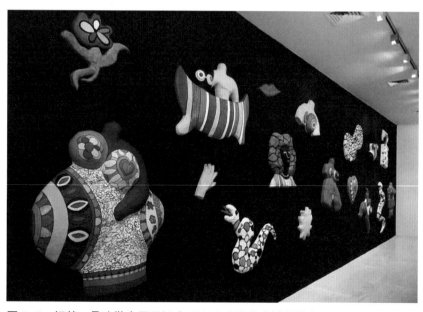

图3-2　妮基·桑法勒个展现场（MOMA 现代艺术博物馆）

● 绘画让我们熟悉母语

　　——"无意识"地传播

　　——"下意识"地表达

　　——"有意识"地理解

　　绘画是人类与生俱来的母语。现代教育导致我们慢慢远离了这种本能，然而读图时代的不期而至，重新彰显出绘画语言的重要性。重拾这门母语，成为当下学习绘画的理由之一。

　　绘画语言也需要"词汇"，色彩、造型都是她的载体，发挥着传达"意识"的功能。从"无意识"到"下意识"，再到"有意识"，绘画既记录思考的过程，也孵化思考的果实。

　　绘画有感染人心的作用，在不知不觉中让观看的人感受到创作者想要表达的故事、情感和思想。这是一种"无意识"的传播方式，也是绘画作为母语的特点之一。

　　对于创作者而言，绘画首先是一种"下意识"的表达。谁会在临摹瓶瓶罐罐之前，先进行精确的测量、计算，再动手作画呢？多数时候，绘画都先是一种下意识的接触，而后再在描绘的基础上，进行"有意识"的思考。感性与理性彼此纠缠，直至形成最终的作品。而我们，则可以从熟悉母语的过程中，养成一种与不同于以往的思维方式，这意味着更多的机会，也意味着无限的可能。

图 3-3 《舞女》，妮基·桑法勒

　　桑法勒的作品（图 3-3）把对自由的向往诠释到了极致。缤纷的色彩，无限的空间，没有角色身份的人物。我们不知道她是在火星还是外太空，也不知道这是过去、现在还是未来，这里没有"故事"，只有"动与静"的交融。

　　绘画、雕塑作为文学附庸的时代早已远去，我们今天面对绘画

或雕塑作品时，完全不必执着于解读里面"故事"。"故事"会带给我们启发，也会成为想象的枷锁，限制我们的思考。历史上，在奉行唯一审美标准的年代里，艺术的发展是缓慢的，反之，正是而今包容的审美态度，丰富着我们观看世界的方式，也加速着人类文明的前进步伐。

● 绘画让我们期待未知
　　——呈现另外一个世界
　　——既可遇也可求
　　——养成发现的习惯

我最近在策划一场全国儿童美术展览，主题是"预见未来"。在策划的过程中，我和我的同事们感受到了非常大的阻力——无论是"期待"未来、"走进"未来，还是"预见"未来，我们都必须先回答一个问题：未来是什么。未来一定在未来吗？未来会不会隐藏在我们曾经所处的某个领域里？未来会不会在我们并未察觉的时候已经到来？未来会不会要等我们再次回到某个状态的时候才会与我们相遇？

关于未来，我想我们可以从"未知"的角度加以解读。

大家慢慢会感受到，绘画也好、雕塑也好，实际上都为我们塑造出了一个与现实生活并行的艺术世界。艺术并不是我们的世界本身，并不承载着复制现实、再现现实的使命，它是在我们作为个体而产生的感悟和思考，为我们捕捉在现实生活中触及不到的领域。

有很多艺术家勇敢地做过这样的探索，然后以画作的形式将结果呈现给我们，让我们知道原来还有这样一个异域空间。在社会发展和文明进步的推动下，探索"另外一个世界"的权利不再局限于艺术家群体，每个人都可以去探索"另外一个世界"，也应该去探索"另外一个世界"——因为每个平行世界专属于个人，只要我们肯去寻找，都会揭开独一无二的谜底。绘画、写作、摄影，都是通向它的桥梁，时间会逐渐拼凑出"另外一个世界"的模样，那里有关于"我是谁"的答案，有滋养灵感的微光，有支撑现实生活的力量。

总有人认为这种相遇是可遇而不可求的，但是我们为什么不把它变成一件"既可遇、也可求"的事情呢？为什么我们一定要等待

它的到来、而不去主动触及它的发生、放大遇见偶然的可能呢？我想，偶然与必然的转换，并不能指望守株待兔，我们要学会利用自己的敏锐，学会发现它的身影。比如，我们可以用"相反"的方式追寻偶然——刻意地用左手画画、关上灯在黑暗中画画、舍弃基本的素描技巧……我希望我们可以永远一起保持这种好奇心，永远保持发现事物的习惯，而不是仅沉溺于磨炼解决问题的技能。因为如果只有解决问题的超强能力，而没有发现问题的能力，更缺乏提出问题的能力，我们就会连问题的起点都找不到，那么拥有再强的解决能力有什么意义？又何谈"原创"呢？

● 绘画让我们拓展思维
　　——"唯一性"的麻烦
　　——"多样性"的解脱
　　——"想入非非"的过程

"绘画让我们拓展思维"，这听起来似乎是一句空话，为了弄清它的真正含义，我们需要具体地来说说绘画如何帮我们实现思维的拓展。

以"唯一性"为例。审美标准是不是唯一的？如果我们承认标准是唯一的，坚持只用这一种标准来判断美丑，那么面对其他人依据他的标准而作出的、与我们不同的审美判断，我们该怎么办？当人与人的审美标准存在矛盾的时候，如何判断谁是对的、谁是错的？这就是"唯一性"导致的问题之一。

"唯一性"导致的问题之二在于，如果整个班级、整个学校，乃至整个社会都坚持同一种审美判断标准，这种现象本身，是不是就成问题了呢？我们一定记得美术教材中有一幅非常经典的作品《父亲》（图3-4），沟纹纵横的脸庞、硬而稀疏的髭须、筋骨毕现的双手，与高超的写实技艺并行，"父亲"的形象也被符号化了。换言之，我们每个人心目中的父亲都是一样的吗？如果没有满脸皱纹、没有苍髯如戟、没有血管凸起，我们就不能描绘父亲了吗？

这便是"唯一性"的麻烦所在，它会阻碍"多样性"。既然血型、生辰八字、星座、教育背景、出生地，民族、宗教信仰等都因人而异，那么，为什么我们一定要坚守唯一的审美标准呢？

知识点：

【《父亲》】是中国画家罗中立（1948- ）的代表作品，获得了1981年青年美展金奖。《父亲》刻画了中国改革开放初期的一位勤劳、朴实、善良的农民形象，以一种新的人道主义的意识形态，再现当年的中国农民支撑了一个偌大的民族却仍然贫困落后、艰难生存的现实。这是中国艺术史上具有划时代意义的一件作品。在此之后，罗中立的作品开始超越照相写实的再现，不再拘泥于细节的逼真，采用更为奔放的手法表现对象的精神特质，但不变的依然是深深植根于中国的本土文化和乡村生活，体现着艺术家的文化自觉与担当。

参考：匡渝光. 父亲：罗中立传记［M］. 重庆：重庆出版社，2018：42.

米栏 .2021受关注度较高的50位画家［J］.互联网周刊，2022，（02）：12–16.

我想，或许是懒惰使然。唯一的审美标准纵容了我们天生的惰性，我们可以不假思索地以此解释一切。对文艺复兴三杰如数家珍的背后，是我们拒绝思考的逃避心理。

在质疑唯一性、思考多样性的过程中，当我们认识到有"麻烦"出现但尚未获得解脱的过程中，我们就会进入一种"想入非非"的过程。就像我给大家讲课一样，我提供的观点是

图3-4 《父亲》，罗中立

受制于"我"的，是有局限性的，如果大家跟我一起思考，我们可以找到更多"绘画的理由"，我想，这就是所谓"拓展思维"的状态（图3-5）。

我认为，有三种绘画最接近人的本质意义上的思考——儿童绘画、原始绘画、精神病人绘画。这三类绘画都非常本能，很少受到理性思维的影响，但我们却可以用理性的思维去分析这三者的共性。而且，这些绘画还为我们提供了分析"本能"、分析"直觉"的宝贵机会。这也是我坚持做自闭症儿童绘画展览的初衷，既为艺术上的学术研究提供参考，也为照亮特殊群体的世界增添一份可能。

● 绘画让我们彼此理解

　　——你是否了解自己

　　——你未必认识他人

　　——彼此原本就有关联

整个"艺术的启示"这门课，我都在努力促成一种与大家沟通的状态。除了我的讲授，同学们还会以讨论、绘画、写作的形式与

图 3-5 《无题》，妮基·桑法勒

我交流。这个过程中没有绝对的谁对谁错，也没有谁主导谁跟随。

我希望大家可以从了解自己开始。通过绘画，我们会发现：我原来是这样的，我原来是这样认识问题的，我原来是这样思考问题的，我原来是这样呈现问题的。一次、两次、三次……我们会慢慢熟悉自己、了解别人。

我觉得我们传统上常说的一个词特别有意思，叫作"知己知彼"，这实际上体现了人与人之间的"关联"。绘画是一种基于自由的体验，随着审美唯一性的标准被"多样性"解开，如今的我们无论怎样画，都不再会被"美学标准"所不容，以往的共性审美判断准则中，个性的判断正越来越多地显现出它应有的作用。共性的判断本应是个性形成的基础，但在很多的情形下也会成为个性形成的障碍。就像很多科学理论最开始被认为是"异端邪说"一样，很多今日被视为中外艺术经典的作品也经历过不被人认可的艰苦阶段。然而随着个性的延展，这些不被认可的风格渐渐地被人们接受，并逐渐形成新的共性认知。所以说，在艺术上，个性的思考是所有的共性认知的一项前提。

而当共性的认知达到一定程度，我们又会开始渴望差异。每所学校的诉求是不是该有所不同？每个学院的目标是不是该有所不

同？每个年级的追求是不是该有所不同？慢慢地，我们又从共性基础里分离出独立的个性思考，共性与个性就这样相辅相成、互为前提，循环往复。二者没有先后、好坏、优劣之分。从这个意义上讲，我们与王羲之、达·芬奇等艺术大师"看齐"就更显得没有意义，因为每一个生命个体的判断都无比重要，都值得尊重，他们是艺术发展乃至发明创造的主要因素。我们在绘画实践中的所有表达，每一根线条、每一笔色彩、每一个形象，都会引导我们对彼此的了解发生兴趣。画画，让我们比以往更内在地了解了自己。看画，让我们比以往更清晰地了解了他人。十分遗憾的是，现在的教育还没有给多数学生提供这样的机会。

● 绘画让我们敏锐地观察
　　——转瞬即逝的机遇
　　——将瞬间变为永恒
　　——敏锐捕捉的能力

　　我特别在意"敏锐"这两个字。我们为什么绘画呢？因为绘画的整个过程都跟敏锐有关。从我们走进画室，在摆放的瓶瓶罐罐周围选择写生的位置，到我们抬起双手，在画布上落下第一笔涂抹，再到我们洋洋洒洒，将线条和色彩充满整个画面——我们都在捕捉脑子里面那些稍纵即逝的感受，绘画中的这种捕捉状态所需要的就是敏锐，绘画的体验越多，我们也就容易变得愈加敏锐，甚至养成敏锐的习惯。这种绘画状态很像中国古代文人墨客饮酒作诗，因为稍稍饮酒和动笔作诗作画的时候，我们往往会变得更加敏感。但两者最后的结果不同——前者是一觉醒来便烟消云散，后者用色彩和形象捕捉下了思考。

　　我想，我们要先体验到敏感的状态，然后才有可能将之保留。大家可以尝试准备一本画簿，随时将"敏感"记录下来。当一页页的绘画建立起一个连贯的"敏感呈现"以后，我们会从中感受到很多系统性、规律性的东西，这是共性审美价值的光芒，而这一切皆源于每一次独立的个性思考。换言之，对"敏感"敏锐地捕捉，实际上就是把瞬间变成了永恒。历史上的许多中外大艺术家，都是捕捉瞬间的高手。一个人的生命有几十年甚至上百年那么长，其中充

知识点：

【写生】既可以指直接以实物或风景为对象进行描绘的作画方式，也可以指以写生手法所作的画。写生既可以采取素描、水墨的形式，也可以采取水彩、油画、油画棒等的形式，不拘于特定材料。写生作品除了可当作独立的艺术作品之外，也可作为在画室进一步创作的素材来使用。

斥着无数的瞬间，无论哪个瞬间被我们捕捉并确定下来，都会"变成永恒"，成为我们独特个性的注脚。一个人对于这个世界的理解，要比结构、比例、透视这些规则更有价值。因为他／她的作品中有着值得我们敏锐捕捉的可能。机遇永远都是转瞬即逝的，也是命运给我们的恩赐，它不会总是光顾我们。一旦错过，可能就是永远地失之交臂。因此，这也更彰显出"敏锐"的价值，时刻保持开放，关心自己周围的一草一木，一人一事，才能邂逅"稍纵即逝"。（图 3-6）

图 3-6 《树》，妮基·桑法勒，彩色石版画

　　绘画的"理由"多种多样，且因人而异。但"理由"仅仅是绘画的前提条件，在这个前提条件背后还有更深刻的理念，这就是我们想通过绘画达到的目标究竟是什么。我认为这个目标就是认识自己生命的价值，认识自己文化的价值。这一点常常会被实施和接受艺术教育的双方所忽视。经常会听到一些同学抱怨，抱怨现代艺术太难懂，可他们也许还不知道，这种不理解同样也包括了传统艺术，尤其是我们自己优秀的传统艺术。比如，我们是否可以通过对现代雕塑和绘画的了解，进一步比较和认知作为中华传统艺术杰出代表的山西善化寺雕塑和壁画呢（图 3-7、图 3-8）？了解这些经典艺术作品的独特性，研究这些传统艺术作品与现代艺术作品之间的共性，也是体悟和理解艺术的重要一课。

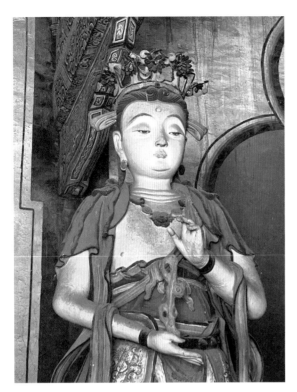

图 3–7　山西大同善化寺造像之一，摄影：李睦

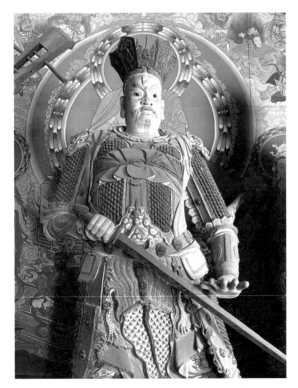

图 3–8　山西大同善化寺造像之二，摄影：李睦

师生问答

提问者为学生（姓名略），回答者为老师（李睦）。

1. 问：绘画体现的是不是直觉与理性的博弈？

答：对此，我的回答很干脆：yes。而且，其中没有什么只许成功、不许失败，没有什么胜者王侯败者贼——直觉非要输给理性，或理性非要输给直觉，我并不认为如此。重要的是它们之间的博弈，在博弈的过程中是不是又派生出了新的意义。而这个新的意义，我们又是否有能力抓住？没有博弈就永远没有新的意义出现，没有新的意义出现，博弈本身也就失去了意义，绘画也就变得空洞了。

2. 问：如何判断自己的艺术标准是不是被灌输的呢？

答：所谓灌输的标准，它一定是共性的，一定是经验性的，是从很早延续下来的一种判断准则。我不否认艺术领域是有共性的判断标准的，但这种共性的判断标准是可以深入分析的。它的一面，来源于人类历史文化的发展，是一代代人大浪淘沙的结果；而它的另一面，是每个时代的人对当下文化生活的思考，包含着对每个时代的反映。因此，一切的判断标准中，既有传承下来的"共性"，也有区别于先前的"个性"。我们判断自己的艺术标准是不是"被灌输的"，只要看看自己的判断标准中是不是有属于个性的判断就够了。如果一点儿都没有，都是历史书上说的，或者某某人说的，那么基本上就是一种"被灌输"的状态了。

3. 问：我们在艺术探索中要怎样做到"无意义"呢？需要训练，还是本能？

答：一方面，大家应该明白这个逻辑关系：如果我们能做到"无意义"，那它就不是"无意义"。另一方面，"无意义"无需、无关训练。我所说的"无意义"，是相对于具体的功利目标而言的。我认为在生存、功利之外，我们应当留一些时间、空间去放空自己，学会自在。

4.问：绘画是否追求信息传递的高效性？

答：我自己认为，视觉艺术的传递方式，的确是比较迅速、快捷的，我们可以将之理解为高效，但是不必刻意追求它。

比如，大家在教室里练画的时候，我通常都是从你们的背后"瞥"一眼，而后作出判断。这显然是一种"瞬间的判断"。可以说，视觉艺术传递信息的方式是不同于文字阅读或音乐鉴赏的，它不需要"从头到尾的一个过程"，不需要"一段时间"，它几乎是瞬间发生的。所以，对于绘画而言，只要我们画出来了，它一定是一种"无言"的传递方式，是一种快速表达的媒介，并不需要"追求"。

5.问：绘画主题的模糊性是不高明的手法所致还是绘画的价值所在？

答：在我看来，绘画的主题可以从两个角度理解。其一，是绘画的叙事内容。比如，几个千百年前的陶罐承载的历史余韵，可以通过绘画一点点被揭示出来。其二，是绘画传递的情感。当我们描绘瓶瓶罐罐时，它们的高矮胖瘦，它们的空间形态，它们相互错落而形成的远近、大小、明暗关系中，都掺杂着作画者的情感因素，这些情感可以传递给别人，甚至影响别人。这些都是绘画的主题，而它们表达得模糊与否，也许与手法有关，但却不应该是刻意造就的。

思考题

1.你是否愿意像孩子那样无忧无虑地涂抹绘画？

2.你是否注意到绘画不仅可以和自己，也可以和他人进行交流？

3.你是否无目的地画过画，并且对画面中呈现出的新颖的色彩和形象有兴趣？

拓展阅读

宗白华《美学散步》[①]（节选）

　　中国舞台表演方式是有独创性的，我们愈来愈见到它的优越性。而这种艺术表演方式又是和中国独特的绘画艺术相通的，甚至也和中国诗中的意境相通。中国舞台上一般不设置逼真的布景（仅用少量的道具桌椅等）。老艺人说得好："戏曲的布景是在演员的身上。"演员结合剧情的发展，灵活地运用表演程式和手法，使得"真境逼而神境生"[②]。演员集中精神用程式手法、舞蹈行动，"逼真地"表达出人物的内心情感和行动，就会使人忘掉对于剧中环境布景的要求，不需要环境布景阻碍表演的集中和灵活，"实景清而空景现"，留出空虚来让人物充分地表现剧情，剧中人和观众精神交流，深入艺术创作的最深意趣，这就是"真境逼而神境生"。这个"真境逼"是在现实主义的意义里的，不是自然主义里所谓逼真。这是艺术所启示的真，也就是"无可绘"的精神的体现，也就是美。"真""神""美"在这里是一体。

　　　　　　　　　　　　　　　——《中国艺术表现里的虚和实》

　　画家胸中的万象森罗，都从他的及万物的本体里流出来，呈现于客观的画面。它们的形象位置一本乎自然的音乐，如片云舒卷，自有妙理，不依照主观的透视看法。透视学是研究人站在一个固定地点看出去的主观景界，而中国画家、诗人宁采取"俯仰自得，游心太玄""目既往还，心亦吐纳"的看法，以达到"澄怀味像"（画家宗炳语）。这是全面的客观的看法。

　　早在《易经》《系辞》的传里已经说古代圣哲是"仰则观象于天，俯则观法于地，观鸟兽之文与地之宜。近取诸身，远取诸物"。俯仰往还，远近取与，是中国哲人的观照法，也是诗人的观照法。而这观照法表现在我们的诗中画中，构成我们诗画中空间意识的特质。

　　　　……

① 宗白华.美学散步［M］.上海：上海人民出版社，2015.

② 清朝书画家笪重光言："空本难图，实景清而空景现；神无可绘，真境逼而神境生。"（编者注）

……我们的空间意识的象征不是埃及的直线甬道，不是希腊的立体雕像，也不是欧洲近代人的无尽空间，而是潆洄委曲，绸缪往复，遥望着一个目标的行程（道）！我们的宇宙是时间率领着空间，因而成就了节奏化、音乐化了的"时空合一体"。这是"一阴一阳之谓道"。

——《中国诗画中所表现的空间意识》

艾扬格《光耀生命》[①]（节选）

在开始内心之旅以前，我们必须明确其性质。对于内心之旅或精神追求常常会有一种误解，大多数人以为心灵的追求意味着对外在华俗世界的拒绝，对享乐、实际与世俗的告别……灵性的追求完全处于自然的领域。内心之旅是探究自然的过程，从表象的世界深入涵灵生物的微妙之心。灵性并非我们必须追求的外在目标，而是我们必须揭示的人人皆具的神性。灵性与身体不可分。我想明确的是：灵性不是缥缈于自然之上，而是在我们身体中可触可感的真实。事实上，灵性之旅这个词本身就是一个错误。毕竟，我们怎么可能"趋向"于就其定义而言"无所不在"的灵性呢？一个更明确的意象是：如果我们把自己的房子打扫得足够干净，有朝一日我们会发觉神性一直在我们的房子里端坐不动。我们同样对身体的各个层面时时勤拂拭，直到它们变成显现神性的明镜。

① ［印］B.K.S.艾扬格.光耀生命［M］.杨玉功，译.上海：上海锦绣文章出版社，2008：19-20.

第四讲　消除对绘画的畏惧（实践）

或许我们并未意识到，大多数人对于绘画是有所畏惧的。当我们面对空白的画布和画纸时，这种畏惧便会展现在我们面前，它令我们望而却步，甚至永久地远离绘画。之所以会产生畏惧心理，是因为害怕将一幅画"画坏"，而对于绘画好坏的判断，又是基于以往的艺术判断标准，而以往的艺术判断标准又与畏惧感的产生密切相关。如果是这样的话，消除对绘画的畏惧，就要从重新认识艺术的判断标准开始；而重新判断艺术的标准，又要从认真看待自己的绘画作品开始。每个人的内心都藏有一些关于绘画的情结，那就是要用绘画的方式去描述那些幻想的、不存在的、说不清楚的事情，但是我们的这些关于绘画的情结，被那些现实的、存在的、说得清楚的事情粉碎了。描绘前者是超越性的和挑战性的，而对于后者的描绘则相对简单和具体，也让我们觉得可信赖和可依靠。这样"避重就轻"的选择，让我们变得懒惰，而懒惰恰恰是畏惧得以产生的温床。我们把现实当作绘画的对象，把复制现实当作绘画的目的，而复制现实所需要的绘画技巧，也就成为了我们与绘画之间最大的屏障。

一、实践课要求

（一）内容：校园写生。

（二）主题：清华园照澜院（教工居住区）人们的生活。

（三）作业要求：

1. 置身于民居、场景之间，留意周围的动物、植物，以及各类生活用品，想你所想，做你所做。

2. 快速涂抹，感受对象的形状和色彩，体会生活居所具有的特点，并在涂抹后观察画面呈现出了哪些特色和气息。

3. 无须"想好了再画"，尽量做到"画好了再想"，不是为了在画面中"画出了什么"，而是为了在完成的画面中"看到了什么"。

4. 用直觉去感受，在漫无目的地观看中确定绘画的内容，不预先设计，不刻意表现，跟随心灵的引导为最佳状态。

5. 用自己最喜爱的方式、画自己最喜欢的内容，可以反复画，可以重叠画，注意捕捉随时出现的有趣的画面效果。

6. 大胆果断！不惧怕"坏作品"，不期待"好作品"。

（四）材料：铅笔、油画棒、橡皮。

（五）作业：每人10幅（自选其中4幅作业拍照提交）。

（六）时间：下午 1：30-4：30。

（七）地点：清华园照澜院教工居住区。

二、绘画实践综合评估

（一）共同的收获：在这次作业中，同学们对于绘画的畏惧心理正在逐渐减少，对于自己创作的绘画都更有信心，也更加相信自己在画面上所做的判断与选择。大家已经不再羞于在人前描绘画面，不再羞于谈及自己的绘画，同时也开始用新颖的眼光去审视其他人的作业。

（二）存在的不足：仍有同学将绘画的主要精力放在事物形状描绘的准确与否上，太过关注自己所画的对象与所描绘的对象在外形上是否相像，这样就将自己引入了一条充满崎岖的路途。

（三）期望的目标：希望同学们能够尽早从"绘画就是再现我们眼睛看到的事物"这一根深蒂固的陈旧观念中挣脱出来，否则我们永远也无法摆脱对绘画的畏惧。我们离畏惧越远，离审美的获得就越近。

三、典型作业分析

图 4-1　作者：梁胤峰

图 4-1　对于绘画的畏惧感很多人都有，包括绘画的专业人士也会有，归根结底还是害怕自己画得不好，画得不如前人、不如他

人。因此，能否克服畏惧就要从质疑所谓的好坏开始。不能否认，艺术的"技术门槛"是造成畏惧感的主要原因，但如果我们以攻克"技术门槛"为目的学习绘画，那就是本末倒置了。这张作品中显现出来的技术并不算成熟，但却让作者体会了一次跨越门槛后的奇妙之感。因为技术不熟练而造成的偶然的画面效果，其中有着很多的必然性因素值得分析，新奇、幻想、童趣，所有这些特点都与作者本人有关，而且是独一无二的。为什么会生成这样的画面效果，这才是绘画需要研究的内容。因为畏惧，我们远离了绘画；而在一点点放下畏惧的摸索中，我们又接近了绘画。

图 4-2　作者：权允贞

图 4-2　克服恐惧的最有效方法就是运用想象，想象那些心目中的山川河流和曾经的记忆，这样就可以避免我们陷入对于眼前看到的事物的被动地模仿。绘画原本也不是用来模仿现实的，一幅尽作者所能模仿现实的绘画，无论如何也会和现实之间有着巨大的差异，而恰恰是这个差异启发了我们的想象，启发了我们关于想象的记忆，同时也成就了我们的绘画创作。这幅作业好就好在作者毫不畏惧，全神贯注，树木、草地、老教学楼，等等，都被她一一画了出来，她最终画出了一个想象的关于校园的艺术世界，这个世界既属于她自己，又启发了包括我在内的其他人。尽管仍旧有不少同学认为，想象有可能是对绘画技能缺乏的不得已而为之的选择，但我想请同学们注意一下，想象带给这张绘画的最终效果。

第五讲　寻找感觉的世界（理论）

"即便你们毅然决然地朝着与我指出的道路完全相反的方向走下去，也不意味着没有收获。最可怕的是，你什么感觉都没有。"

如图 5-1、图 5-2 所示，一边是扑面而来的、火山爆发般盛开的一束红花。另一边是用青花修饰的、水墨晕染而来的一个小姑娘。我不想描述太多我自己的感受，大家一定有各自的感受。这两幅画的作者正是今天要向大家介绍的艺术家——林风眠先生。

图 5-1 《菖兰》，林风眠

图 5-2 《少女》，林风眠

● 触碰离心灵最近的地方
　　——只有本能才可以感受到的形象
　　——用柔软去化解坚硬的路程
　　——只有画笔才能到达的深度

我们可以共同想一想，如何在"触碰离心灵最近的地方"的过程中，体现两种智慧——"辨识之智"和"灵性之智"的完美平衡。我们往往太过注重前者、忽略后者，忘了自己心灵当中有很多源源不断、取之不尽的财富。我们很可能在不知不觉中将"灵性之智"束之高阁，那么，怎么样才能触碰到心灵深处的那些地方呢？毫无疑问，绘画是最有效、最有可能性的探索方式。大家可以回想一下在画室中用笔、用炭条摩擦纸面的场景，回想自己的手、眼、心在沙沙声中融为一体的时候，有没有感受到什么东西伴随着笔触流淌而出？我想，不管你们感受到了什么，都一定与本能有关。

艺术家简介：

【林风眠】（1900—1991），现代画家，美术教育家。广东梅县人，原名凤鸣，又名绍勤。出身石匠之家，自幼喜欢画画，入中学后，受老师器重，并接触西方写实绘画。1919 年，赴法国勤工俭学。1920 年 4 月进入第戎市国立美术学院学画，同年 9 月进入巴黎高等美术学校，完成学业后赴德国游学。1925 年，经蔡元培推荐任北平艺术专门学校校长。1928 年，创办"国立艺术院"（后改名"国立杭州艺术专科学校"）任院长。抗战爆发，林风眠率领学校师生加入了流亡大军，虽然备受艰辛，但对美术和教育一往情深。抗战胜利以后，移家杭州。新中国成立之后曾任中国美术家协会上海分会副主席等职，专心美术创作。1977 年，获准出国探亲，并且先后在巴黎等地举办画展，后定居香港地区。林风眠的一生，正如他的学生吴冠中所说的："寂寞耕耘六十年"。"老画家林风眠在中西绘画的结合方面开辟了一条独特的新路，那不是国画的改良，也不是西画的引进，不是二者的简单结合，是化合。"其代表作有《痛苦》《秋艳》《闪光的器皿》等。

参考：奚传绩. 美术教育词典［M］. 北京：人民教育出版社，2009：122.

　　本能可以帮助我们跨越很多障碍。比如，当我们被"相似性"原则困扰，苦恼于无法复制眼睛看到的事物时，可能恰恰因为我们忽视了"目之所及"的局限性。眼睛看到的并不是事物的全部，更不能算是真理，它充其量只是事物的一面。当我们慢慢地冲破固定的审美束缚，才会发现比眼睛看到的更多的真实存在。于是，我们才会在画面中"移花接木"，才会将花花草草、瓶瓶罐罐的不同视角组合在同一幅画面中。当来自理智、经验的认识开始松动，当感性的本能开始调动我们的手、眼、心，我们不仅能够感受到更丰富的形象，甚至还能体会到以绘画"触摸"世界的惬意。当同学们在审美感悟上慢慢变得不那么坚硬，开始像春日的坚冰一样融化，更多生活的意义才会被打开。

　　比如，我们可以从"发呆"开始，去感受那些在平时感受不到的东西。再比如，我们可以从校园开始，二校门、食堂、宿舍、教室……校园那么大，漫无目的地走到疲累，然后停下来看一看四周。或者，拿张宣纸去拓一拓学校的井盖，感受寒冬腊月里纸张与水汽结合而形成的奇妙视觉效果。另外，我们还可以走进科学博物馆，看看达·芬奇的手稿如何被复原成真实的模型。这些，都是离心灵更近的地方，是靠一般的知识、经验、逻辑分析所难以触及的。

　　同学们的素描其实和这幅画（图5-3）也有相似的地方。比如，大家也开始在画面当中呈现不同的视点，俯视的果盘和桌子，侧视的花瓶和鱼缸，不同视角交相辉映。再比如，这个画面中没有现实中的光线，没有一束从左侧或右侧照射的光，画者没有用光线去营造物象之间的明暗关系。因此，整个画面的色彩都是相对主观的，更像是画者心中的色彩，与光线的照射无关。

　　我不知道大家觉得这幅画（图5-4）怎么样，按照通常的审美标准，它似乎显得"难看"。这显然不是一般意义上的漂亮不漂亮、好看不好看，它用一种特殊的表达方式触碰了我们习以为常的美。但是它是否又在提示我们，美的认知是可以拓展，甚至改变的，这种拓展和改变，往往都是从创作者的自我心灵挖掘开始的。在不断探索、超越"美"的过程中，林风眠先生也曾遭受过世人的质疑，他曾为了维护艺术的独立品格屡屡辞职，甚至曾有牢狱之灾。他的作品承载了太多，值得大家反复体会。

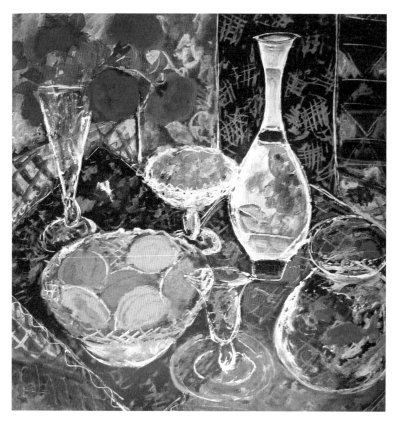

图 5-3 《金鱼与静物》，林风眠

图 5-4 《静物》，林风眠

知识点：

【美盲】是艺术家、艺术教育家吴冠中于2008年提出的。他说"美术的责任就是提高审美，扫除美盲"，"美盲"大体有两种，一种是"遮蔽"型的"美盲"，另一种是"无知"型的"美盲"。第一种是指，本来"审美"是与生俱来、人皆有之的，见到花开花谢、见到山水自然、见到美人如画，谁都会心旌摇荡、感物而动，可是有一些人涉世深了，人心被遮蔽，久而久之，封闭的心灵对外界的精彩视而不见、漠然处之，成了"美盲"。第二种是对于一些高层次的"美"，比如对"艺术美"缺乏教育、学习、实践。那么，面对绘画、戏剧、诗歌、小说、音乐等往往感到茫然，至多一知半解，并不深刻地理解、认知和领会，也属"美盲"。

参考：王文杰.美盲有药可救［J］.中国艺术，2017，（04）：11.

刘巨德.形式美的追求者：吴冠中［J］.中华书画家，2017，（03）：98–99.

知识点：

【图解】是一个外来词汇，英文"diagram"，作名词意为简图、图标、示意图，作动词意为用图表示。在我国第一次出现时，来自于《书信集·致孟十还》。在艺术语境中，主要是指用图呈现，并用这一表达方式对信息进行加工解释，分析说明……

参考：尹定邦.图形与意义［M］.长沙：湖南科技出版社，2001：4.

● 被理智遗忘的珍贵

　　——习惯"没有意义"的意义

　　——发现未知领域的美好

　　——你是否愿意"画完后再想"

同学们可能对"被理智遗忘"这样的表述感到"疑惑不解"，也许还会"嗤之以鼻"。从大家每次给我的课堂反馈中，我多少可以感觉到大家内心流露出来的"抵触"。我非常理解大家的这种疑惑，其实，我并不是想让大家丧失理智，只是希望大家在"理智地判断"或者"理智地生活"的同时，想一想生活的另一面——被理智遗忘的另一面。只有这样思考、判断、比较，才能让我们已有的理智显现出更高的价值，而这也是我们用已知发现未知、免于成为"文盲"或"美盲"的关键。

我曾经在一次学术会议上说过这样一句话，"艺术是没有意义的"，这几乎激起了在场的多数人的愤怒。但我们可以想想，当我们急于对事物作出判断或者定义的时候，也意味着我们与其他的可能性失之交臂。因此，比起尽快形成结论，尽可能地去沉浸于思考的过程就显得异常重要。即便已成定局，也应该继续重新思考其他的可能。这对于探索未知领域无比重要，应该成为一种思维习惯。

此外，太多同学习惯于"想好了再画"，所以常会感到有一种巨大的障碍——我无法表达我想要表达的东西。这种障碍来自哪里呢？我们将之归咎于技巧上的欠缺，殊不知绘画根本就不是为了用图形再现脑子里想好的概念，那样的话绘画就沦落成文字概念的"图解"，将艺术的创作过程变成了制作过程。相反，更重要的是"画好了再想"。先用心智、感受、本能呈现出一些形态和色彩，再用理智去分析、感受、探索它的意义，这是一个发现的过程，而不是一个制作的过程。只有这样，绘画才能找回自己的主体地位，不再是别的事物的附庸。

林风眠先生的画，最好的地方就是东西兼顾，既有西方绘画的语言，也有东方绘画的特点。可以说，他重新解读了西方和东方的审美。这幅画（图5-5）中的白鹭，既有画圣吴道子式的线条简练，也有中国传统山水画中的留白与深浅对比，还有西方绘画里面的不同视角，以及对动静关系的刻画。林风眠先生存世的作品不少，但

图 5-5　《群鹭》，林风眠

也有很多被他亲自毁掉了。比如，他一晚上会画很多很多张这样的白鹭画，然后把它们统统铺到地上，第二天一觉起来，凭着最新鲜的感觉从中选出感觉最好的一幅，其余的则全部处理掉。

　　这也告诉我们，生活中总有一些时刻，总有一些事情，是仅凭理智无法解答的，我们应该学会相信自己的感受，因为感受更接近直觉，而直觉更接近我们的心灵。对此，我深信不疑。比如，有些第一眼印象不好的人和事，如果犹豫了，没有及时拒绝，最终的结果真会出现问题。直觉和感受并非一门"玄学"，也有我们以往的经验、理智等客观因素参与其中，是感性与理性的"合谋"，是感性对于理性的"检验"。

　　在画家看来，绘画是不能分析的，只能去感受。这幅画（图 5-6）中对金鱼眼睛的描摹，与同学们的表达有异曲同工之处。我们也可以尝试画一画水墨，体会一下水墨渲染的偶然效果，这可能会激发出大家更多的创作欲。我也希望同学们能在一次次的尝试中，见证"潘多拉魔盒"的打开，也许里面装的并不都是"邪恶"。或者说，盒子里面装的是不是"邪恶"，更多取决于我们每个人自己的判断。

　　我已经画了很多年的画，有很强的"基本功"，但是看到画中窗台上的那束花，我也会不禁问自己：我敢不敢把一束蓬勃盛开的花

知识点：

　　【留白】是以空白为载体，进而渲染出美的艺术境界，是一种艺术表现形式。可主要分为：词语留白，艺术留白，哲学留白，应用留白等。与道家思想不谋而合，庄子说："虚室生白，吉祥止止"。虚寂生智慧，空旷生明朗，"虚室生白"，也就是"留白"。"留白"不是简单的空白，是精心安排下的，是构成中国画形式美的重要因素，是建立在中国美学基础之上的审美观念的产物。作为美术创作的组成部分，公元 3 世纪"留白"被广泛运用于我国壁画的艺术创作，后作为一种艺术表现形式被广泛应用于中国画中，受中国哲学思想的影响，通过虚实相生、黑白配合，创造出中国画独特的空间感，给人以无限的遐想。西方从公元 7 世纪开始，将"留白"作为画面细节的点缀，16 世纪绘画艺术发展的高峰期，留白成为部分绘画细节展示的重要方式。

　　参考：范付申．小议中国画中的留白艺术［J］.美术教育研究，2016，（02）：15.

　　封顺．论中国画中的"留白"艺术［J］.大舞台，2013，（06）：90-91.

　　傅强．浅谈中国画的"留白"艺术［J］.福建论坛（社科教育版），2008，6（10）：212-213.

　　童鹏．中国绘画艺术中的"留白"研究［J］.景德镇学院学报，2021，36（02）：117-121.

知识点：

【水墨】"水墨"是中国画中的术语，是在中国悠久的历史中逐渐发展起来的，以中国特有的笔、墨、纸张等工具材料，按照长期形成的艺术传统而进行创作的一种绘画，以墨色或以墨色为主略加其他颜色绘制。中国画家善于以水调节墨色的浓淡干湿，可使墨色形成丰富的变化，正如唐代张彦远《历代名画记》中所说的"运墨而五色具"。在世界美术中自成体系，现在仍处在发展过程中，故不应用固定不变的眼光来看待这一艺术门类。

参考：奚传绩.美术教育词典［M］.北京：人民教育出版社，2009：3.

图 5-6　《窗前鱼缸与瓶花》，林风眠

画成这样，犹如一瞥中朦胧的印象？我想可能是做不到的，我担心自己也深陷"客观性"的束缚中。

● 渐行渐远的感性思维
　　——也许过程比结果更重要
　　——也许添惑比解惑更重要
　　——也许"敢画"比"画好"更重要

我自己的感受是，如果直觉、感性、冲动，这些东西都没有了，那么就不会有绘画，不会有音乐，不会有诗歌。而如果一个世界没有音乐、绘画、诗歌，恐怕就不仅仅是乏味的问题了。

我越来越强烈地感受到，我们的校园文化正在与感性思维、感性教育渐行渐远。有没有什么办法，可以让我们重新回到感性思维与理性思维、感性教育与理性教育相辅相成的状态中呢？我始终相信绘画是使人们拾回过程，并对结果释怀的良药，就像甲壳虫乐队的歌词，顺其自然，顺其自然（let it be, let it be）。其实只要我们对过程足够专注，即便不求结果，各种各样的结果也会纷至沓来。这样想来，又何必对结果那么执着呢？同学们好像都是抱着"解惑"

的心态步入大学的，随着一个个"惑"被解开，我们有没有想过，解惑之人是谁呢？自己又能解开什么呢？由于不具备"解惑"的能力，我们时常落入没有选择的境地。与此相反，我们是否想到过"添惑"的可能，毕竟自主意识形成的过程，就是"添惑"的过程，也是成长的过程。与"解惑"相比，也许"添惑"更加重要。前者是解决问题，后者是发现问题和提出问题，我们是否有些本末倒置呢？

在绘画中，别太关心怎样才能"画好"，应该多想一想怎样才能"敢画"（图5-7）。过多地注意画得好不好，也就是太注意结果，这样我们反而会胆怯，会畏首畏尾，会被恐惧驾驭。而那些建立在恐惧心态上的绘画，会将我们推向妄自菲薄的状态之中。不知不觉地，好奇、兴趣、信心，都会离我们而去。我们就会认为自己缺乏技巧，认为自己不懂艺术，并且任由自己的感性离开。最终，我们也离开了自己曾经拥有的天真和烂漫，这也是儿童绘画最美的地方——孩子们从来不去想什么是技巧，甚至不考虑什么是美，他们只是把自己的本能和心声尽可能多地呈现出来，所以他们"所向披靡"。

图5-7 《小猫》，林风眠

谈了这些，让我们再回到林风眠先生的艺术状态，无论是人物、动物、景物、静物，一切都可以在他笔下重生。他在一点一点寻找、触碰、呈现自己的艺术世界，色彩、线条都可以成为撬动艺术世界的支点。画画的人享受，观看的人享受，享受之余还会受到启发，还会受到触动，这就是绘画的感染力所在。

● 那些不能用标准衡量的事物
　　——在起跑线之外的人们
　　——"一加一不等于二"的勇气
　　——建立自己的艺术标准

这个世界上有些东西是可以量化、可以衡量的，但是有些事情恰恰相反，非但不能量化，还要用另一种思维去面对。比如，我们总是在讨论"赢在起跑线"或者"输在起跑线"这样的问题，但却很少思考在这个量化的起跑线之外还有什么样的可能和存在。可见，事物的量化是要区分对象的，也是具有局限性的。否则我们就无法解释，那么多无法量化的人和事为何生活、存在得非常之好。

几年前，曾有位来华交流的青年学者做过一次小型讲座。讲座的主题是莫扎特的音乐哲学，主办方还特意为他租了一架立式钢琴，以便他和大家能边弹边聊。这乍听起来似乎没什么，但令我意外的是，他本科读的是哈佛大学的计算机专业，期间休学一年与舍友创业，研究生时转而到新英格兰音乐学院学习钢琴，毕业后他又到剑桥大学研习科学哲学。他的受教育经历让我深受触动，计算机、音乐、科学哲学，这些似乎相隔甚远的领域，在一个青年身上可以并行不悖。更令我感慨的是，他做的这些选择似乎并不关乎输赢成败，而更多是追求有意义的事物，并且仍在不断追求着。

与人生起跑线相关的，远不止输赢快慢，还有美丑、是非、理性和感性，还有对美丑、是非、理性和感性之间的思考和探索。如果我们将一切判断都简化为输赢，那么我们对人生的理解是不是太狭隘了呢？是不是太有限了呢？大家不妨想象一下，如果我们从数学出发，会轻易地认同"1+1=2"，但如果换一个学科或领域，对于"1+1"的理解，会不会等于"3"，或是存在更多其他的可能？

至于为什么要"建立自己的艺术标准"，最直接的原因莫过于在

我们面前有一套共同的艺术标准。共同的艺术标准可以帮助我们获得系统知识，帮助我们获得基本的认知，但它绝不该成为我们判断事物的唯一依据。艺术的判断标准，如果不是以个性判断作为出发点，那么艺术的价值和作用就形同虚设了。我们可以设想一下，假如美术馆总是展出相同的作品，谁愿意去看；音乐厅总是演奏同样的音乐，谁愿意去听。因为，人对艺术的感知不是寻常的看和听，而是超越了量化标准的"观看"和"聆听"。借助艺术去作判断，是形成独立的审美能力的最好方式，从这里开始，我们可以形成自己的艺术标准，并在此基础上形成思考其他领域乃至生活的独立标准。

图 5-8 《荷》，林风眠

在关于艺术标准的讨论之后，让我们再次回到林风眠先生的画，它们让我想到中国古代的绘画理论——"谢赫六法"，即"气韵，生动""骨法，用笔""应物，象形""随类，赋彩""经营，位置""传移，模写"[①]，这些绘画准则并不是绝对而量化的，而是允许不同的人作出不同的解读，我想这也是这些"法则"能从南齐传到今天的主要原因。比如，我就认为，"气韵，生动"的关键在于第三个字"生"，同时也很愿意听到大家不一样的观点。

① 此处采纳钱锺书对"谢赫六法"的断句和解读，不同于张彦远《历代名画记》中的断句。

知识点：

【谢赫六法】中国南北朝时南齐画家谢赫在他的《古画品录》中提出的中国古代绘画的著名理论。"六法者何？一、气韵生动是也；二、骨法用笔是也；三、应物象形是也；四、随类赋彩是也；五、经营位置是也；六、传移模写是也。"这一绘画理论是根据唐代绘画理论家张彦远的句读，是传统的句读。20世纪70年代，我国学者钱锺书在他的名著《管锥编》中认为张彦远的句读是错误的，提出了他的如下断句："六法者何？一、气韵，生动是也；二、骨法，用笔是也；三、应物，象形是也；四、随类，赋彩是也；五、经营，位置是也；六、传移，模写是也。"对钱先生的这一看法，目前学术界未达成一致意见，可以作为一种参考。

参考：奚传绩.美术教育词典［M］.北京：人民教育出版社，2009：61.

图 5-9 《猫》，林风眠

　　同样道理，动物可以触动我们的感觉，养猫养狗的同学一定对此颇有感触（图 5-9）。我家里的几只小猫，经常会带我进入"感觉的世界"，让我想到许多难以设想的事情，体会到许多无法用语言形容的情感。也许，我该认真地画一画猫，将那些"难以设想和形容"的事物与情感呈现于纸上，让色彩和线条为我的画服务，而不是为所谓的艺术标准服务。我们的生活中有太多的时候倚仗理智，以至于我们都没想到让理智接受感觉的"检验"，我们为什么不通过绘画，留给自己一些空间、留给自己一段时间、留给自己一种可能，体验感觉世界的魅力呢？

● 这些思考是否与艺术相关
　　——在索取时是否想到过给予
　　——在不可能时是否想到过可能
　　——在依赖绝对时是否想到过相对
　　——在追求完美时是否想到过不完美
　　——在描绘丰富时是否想到过单纯
　　——在崇尚经验时是否想到过天真

以上是我想到的几组相对的概念，大家可以一起思考一下它们与艺术，尤其是与我们每个人之间的关系。

比如，"索取"。我见过很多画家，他们热衷于走进名山大川，声势浩大地将画板、画布、颜料、调色板等工具排列开来，用熟练的技巧表达眼睛看到的山水，把这些复刻自然的所得视作自己的作品，拿去展览、高价出售，并美其名曰"艺术创作"。而我觉得，这不过是一种单向的且无休止的"索取"而已。

同样是面对自然，面对山水，我们完全可以从另一个角度出发，到自然中去寻找、去体会、去体验。比如，捡起一片叶子，抚一抚它的纹路，嗅一嗅它的味道，然后在本子上记录下心中浮现出来的感受。或许是几笔线条、几点色彩，或许是只言片语，哪怕是拍照都可以。在感受的驱使下，我们或许会向那棵树、那片叶、那朵花投以深情的目光，说不定还会给它一点微笑。这才是"给予"，是人与自然的生命关系的体现。这让我想到中西方绘画的一点区别：西方古代的风景画，人与自然是对立的，强调再现自然、表现自然，人在自然之外；中国古代的山水画，人与自然是和谐统一的，倡导体会自然、融入自然，人在自然之中。二者的境界和自然观有显著的差异。

确定的事情会很快被人们遗忘，所以，"美"也好，"完美"也好，都不能被定义。似乎从亚里士多德开始，人们就不断尝试定义"艺术"；似乎从老庄开始，人们就不断在讨论"美"，然而似乎直到今天，我们还没有达成共识。比如，我们正在画一幅画，将所有的情感和思绪都倾注其中，将之打磨得赏心悦目，我们可能在某一瞬间觉得它堪称"完美"。但是当我们翻看宣纸的背面时，也会觉得那些渗透过去的偶然效果同样"完美"，也许更加"完美"，只不过那又是另一个意义上的"完美"。问题的关键不在于两种不同的"完美"存在于宣纸的两面，而在于我们获得了这样的能力——将那些确定性因素充分拓展，乃至学会欣赏不确定性因素的能力。

在今天我们讲评的画作中，有一些同学的画特别"丰富"，甚至特别"复杂"。我想如果再有表达类似内容的机会，画面的效果可能会走向另一面——他们或许会去追求"单纯"，会去追求"简单"。就像马蒂斯一样，他早期的画作特别复杂，后来，他却用尽一生研究如何将物象简化。雕塑家贾科梅蒂也是如此，他不断地将人物塑

造得越来越瘦小、单薄，似乎随时都会断掉，那尊瘦高细长的《行走的人》，堪称战后艺术史上的不朽名作。

对于这些"相对概念"的思考，特别是对于相对应的两个概念之间的状态的思考，会让我们体会到很多不同的意味。比如，科学与艺术的关系是什么？一定有人会说科学和艺术是一个硬币的两面，但是科学与艺术为什么不能同是硬币的一面呢？而硬币的另一面为什么不可以是艺术与科学？这并不是在滥用修辞，我认为，它们的不同之处在于："科学与艺术"，是指用科学的方式去思考艺术，而"艺术与科学"，是指用艺术的方式去思考科学。两种不同的思考角度，自然会有两种不同的思考收获。

还有很多很多相对应的事物和概念值得我们去比较，也正是因为这些东西没有唯一的定义、没有绝对的标准，所以才更加显示出人之感受和直觉的珍贵。

墨染过的纸面衬托出山水的金碧辉煌（图5-10），这样的景象

图5-10 《秋景》，林风眠

在我们的现实世界中显然是不存在的。这份耀眼，来自于林风眠先生亲手构建的，属于他的艺术世界。

这里，我们可以将东西方绘画美学加以比较，西方绘画中的光影、结构、解剖、透视法，基本是文艺复兴以后建立起来的、科学法则支配下形成的绘画标准，尽力去模仿肉眼可见的"真实"。随着人们对艺术、文化、哲学、宗教的理解逐渐加深，这些标准开始不断消解，到了印象派以后，人们已经普遍进入了一种对艺术的认识非常宽松的状态。也正是在印象派以后，西方艺术才更加注重思考、论证、思辨，并且有意识地从东方哲学、美学智慧中吸取了大量营养。

林风眠先生就是这样一位博采中西方绘画所长的艺术家，堪称中国现代绘画艺术的奠基者。他用自己的表达方式向我们阐释了关于绘画的真、关于绘画的善、关于绘画的美，以及在真与假、善与恶、美与丑之间还存在着什么样的可能性。今天，越来越多的建筑设计师、工业设计师，乃至很多科学家也开始思考同样的问题，我们开始认识到"比较"的重要性，开始以此为起点重新认识那些"习以为常"与"司空见惯"——就像当我们以这样的眼光审视卢浮宫或梵蒂冈大教堂等欧洲古代建筑时，可能才会更加体会到紫禁城、天坛的魅力所在。

知识点：

【透视法】是一种在二维平面上制造三维空间错觉的绘画技法。其方法通过视平线、地平线、消失点等辅助手段，让画出的物体具有立体感、聚拢感、距离感和空间感。虽然掌握透视知识可以让画面变得更真实可信，但一般在绘画艺术中，透视法仅用于辅助画家创作，而不是把它机械地当成画作的衡量标准。

参考：[美]拉尔夫·迈耶.美术术语与技法词典[M].邵宏，罗永进，樊林，等译.南京：江苏教育出版社，2005：297.

[美]欧内斯特·诺灵.透视如此简单[M].路雅琴，张鹏宇，译.上海：上海人民美术出版社，2015：3.

奚传绩.美术教育词典[M].北京：人民教育出版社，2009：314.

师生问答

提问者为学生（姓名略），回答者为老师（李睦）。

1. 问：今天是2021年12月2日，你会想到什么？

答：这是一个很特殊的日子。"20211202"，无论正着读，还是倒着读，都是同样的日期。我们也即将临近期中，我想，学习进行到这个阶段，大家多少会出现倦怠，其实我也一样，有喜怒哀乐，有发挥失常，有无助困惑，但这些并不可怕，因为它们都是"完整的我"的一部分，也是"完整的你们"的一部分。所以，即便陷入低谷，也不要轻易自我否定，我们要学会综合地看待事物，避免急躁和盲目，尽可能基于全貌去判断收获与得失。

2. 问：即将开始的校园写生应该画些什么？

答：可以是植物。我经常在校园里对着树木发呆，枯萎衰败的、四季常青的、藤蔓纠缠的，还有各种形状的叶片，暗香疏影的花朵，等等。也可以是动物。比如盘旋在校园上空成群的乌鸦，它们"哇哇哇"的嘶哑叫声，总是让我产生一种不知是悲伤还是恐惧的复杂心理，让我感觉自己似乎与它们没有什么太大的区别。再比如穿梭在宿舍楼间的流浪猫，在草地上互相逗趣的麻雀。还可以是建筑。校园里有各种风格的建筑，建筑的整体、建筑的局部，甚至我们此刻身处的清华学堂，都可能会感染你。

3. 问：我们怎样才能感受画面中美的存在呢？

答：这让我想到大家交上来的素描。近百幅作品放在我眼前，真的很壮观。其中有很多画都让我觉得非常非常有趣，你们笔下的南瓜、白菜、瓶子，远比那天教室里的静物本身要触动我。我不知道你们会不会被自己的画触动，或者是被旁边同学的画触动，但我想，这种"为之所动"，或许与感受、意义有关。人间、自然界，一定是有美存在的，美是具有感染力的，但在缺乏美的感受力的人面前，美的感染力就没有了意义。那么，这种感受力，是不是就是"被触动"的关键呢？

4.问："文盲"和"美盲"的出现是因为感受能力的缺乏吗？

答：这个"文盲""美盲"的所指是什么呢？在我看来，一个人能画画，不等于这个人懂得美。反过来，同学们不是美术专业出身，可能画画的经历也不多，但是这并不妨碍大家懂得美。更进一步地，一个人是不是"美盲"，不是取决于他是否掌握绘画技巧。从这个意义上理解，我认为，"美盲"也好，"文盲"也好，是他的体会、理解、感受出了问题，是丧失了感受力使然。

思考题

1.你有没有过在博物馆中漫无目的地游荡并且若有所得的经历？

2.你有没有过被绘画作品中的色彩和形象触动的经历？

3.你有没有过不假思索地在一张纸上涂鸦和宣泄的经历？

拓展阅读

瓦·康定斯基《论艺术的精神》[①]（节选）

在艺术得不到人们的维护，同时又缺乏真正的精神食粮的时代，精神世界是衰微的。灵魂不断从高处跌落到三角形的底部，整个三角形显得死气沉沉，甚至倒退和下沉。在这闭目塞听的时代里，人们把一切特殊的和独一无二的艺术价值归因于外表的成功，因为他们是用表面效果来衡量价值的，他们只考虑物质上的满足。他们欢呼某些技术进步，这除了满足肉体的需要以外，毫无益处。与此同时，真正的精神满足却被贬低或忽视了。

爱的幻想，灵魂的渴望，都被嘲笑或被认为是精神失常的表现。也有个别难以昏昏入睡的灵魂，强烈地渴望充实的精神生活，渴望知识和进步，它在庸俗的物欲主义者的叫嚣声中，发出悲哀和忧郁的呻吟。精神的黑暗愈来愈重地笼罩在这些惊恐的灵魂周围：而这些灵魂的自身，却因怀疑、胆怯而备受折磨，虚弱不堪，宁愿毁灭也不愿慢慢沉入黑暗。

绘画在今天处于一种困难的境地。挣脱自然的束缚还刚刚是一个开始，如果到目前为止色彩和形式还是作为内在的因素被人们使用，那么，这种使用也主要是无意识的。作品的布局服从于几何形式并不是新的理论（请参看波斯人的绘画）。在纯粹的精神基础之上的建设是一件缓慢的事情，刚开始似乎是盲目的、没有章法的。一个画家不仅必须训练他的眼睛，而且还得陶冶他的心灵，只有这样，他的心灵才能够在其艺术创作中审度各种色彩，并成为决定性的因素。倘若我们马上打破自然的藩篱，全力以赴追求纯粹色彩和独立形式的结合，那么我们所创造的只不过是一些类似于领带或地毯的几何装饰的作品。不管美学家和沉迷于美的概念的自然主义者如何高谈阔论，形式和色彩的美本身并不足以成为绘画的目的。这是因为我们的绘画还处于初级阶段，我们对于完全自发的色彩和形式的构成的感受力尚微乎其微。神经的振动是有的（如我们对实用艺术的反应），但是它不过是感

① ［俄］瓦·康定斯基. 论艺术的精神［M］. 查立，译. 北京：中国社会科学出版社，1987.

官的反应而已，因为它所能激起的相应的精神振动是非常微弱的。不过我们也知道，精神体验正在加速发展，实证科学这一人类思维最坚实的基础正摇摇欲坠，物质的解体近在咫尺，当我们想到这里时，便有理由预言，纯粹的艺术作品诞生之日已为期不远了。我们已经到达了它的第一个阶段。

梅洛－庞蒂《知觉的世界：论哲学、文学与艺术》[①]（节选）

不过，这里最关键的是：这正常的成年人并不"拥有"这一融贯完整性；这融贯完整性必须一直会是个不可能真正达到的理想或极限；这人不能把自身封闭起来，这所谓的正常人就必须努力去理解各种所谓的不正常，因为他永远也没有真真正正地免于这些不正常。他必须谦逊地检视自己，必须在自己身上重新发现所有的幻想、所有的梦、所有巫魅性的行为、所有晦暗的现象。所有这些，在他的私人和公共生活中、在他与其他人的关系中都是一直强有力地施加着影响的。所有这些，甚至都在他对自然的认识中留下了种种罅隙——诗正是穿行于此罅隙中。……

这大人的思、正常人的思以及文明人的思……必须一直更真诚地去体贴人类生活中的种种隐晦和困难；这思不可失去与这一生活之非理性根源的接触；最后，这理性必须承认其世界是未完成的，这理性不可假装已经超越了那些被它所掩盖起来的东西，不可以为此文明和认识是不可置疑的，因为恰相反，这理性的最高之功能正在于去质疑此文明和认识。

① ［法］莫里斯·梅洛－庞蒂. 知觉的世界：论哲学、文学与艺术［M］. 王士盛，周子悦译，王恒审校. 南京：江苏人民出版社，2019.

第六讲　参与绘画的过程（实践）

绘画的过程是指在作画的时间范围里的所有经历，例如铅笔和纸张的摩擦，色彩调配所带来的惊喜，反复修改过程中的全身心投入，以及由于画面效果改变所带来的起起落落的情绪变化。没有亲身参与作画的人是很难体会到绘画过程中的这些乐趣和苦恼的，而恰恰是这样的乐趣和苦恼构成了我们思维方法中十分独特的，而且是容易被人们忽视的重要方面。我们会经由这些过程去思考对错、美丑、好坏、是非，还会在此基础上不断地延伸这些思考。因为这些成对的概念本身就存在着各种各样的可能性。通过绘画的实践，可以使这些可能性以视觉形象的方式显现出来，我们能够画出快乐，能够涂抹忧郁，能够表达纠结，也能够看到不同的表现方式，这是一种非常独特的思维过程。参与绘画是为了享受过程，由于我们的教育很少引导学生参与艺术的实践，所以我们也就很难真正体会到它所带给我们的益处。

一、实践课要求

（一）内容：校园写生。

（二）主题：那些最想亲手描绘的。

（三）作业要求：

1. 置身于夏季的校园、景色之中，天空之下，什么也不要想，什么也不要做，除了在本子上持续地画着。

2. 用画笔去"触摸"校园中形形色色的事物，观察你"画出的"与你"看到的"之间有哪些不同，这些不同往往与你的性格、思维、好恶有关。

3. 尝试着带着主观感情去看、去画那些景色，例如"寂静"的池塘、"喧闹"的草丛、"疲惫"的自行车、"灿烂"的阳光，以及"并不羞答答"的花朵，等等。

4. 简单的事物中往往包含着丰富，没有意义的事物中往往蕴含着非凡，注意对那些不起眼的事物的观察和描绘。

5. 习惯于"反复地画"和"重叠着画"相同的内容，观察在画中不断出现的新奇的视觉效果，以及比较每次的不同。

6. 选出你自己最满意和最不满意的作业各两幅。

（四）材料：铅笔、油画棒、橡皮。

（五）作业：每人 10 幅（自选其中 4 幅拍照提交）。

（六）时间：下午 1：30–4：30。

（七）地点：校内北苑周边地区。

二、绘画实践综合评估

（一）共同的收获：部分同学终于开始思考，什么才是绘画的过程，并由此思考过程和目的的联系，以至于重新思考自己为什么要参与绘画。

（二）存在的不足：不可否认的是，在一些同学的作业中，仍然有将绘画的结果当作目的的想法和做法，转变观念是需要时间的，尤其需要在实践中去加深体会，唤起思考。

（三）期待的目标：期待更多的同学能够通过对绘画过程的认识，改变自己的"功利性"的艺术观点，并且越快越好。

三、典型作业分析

图 6-1　作者：邹宇

图 6-1　对于绝大多数非艺术类学科的同学来说，你往往只是"旁观"艺术，而艺术学习必须经历实践参与。没有对绘画的"参与"，我们就不可能真正理解自己的绘画，也难以深入理解他人的绘

画。只要你动手去画了，你就会发现惊喜，这惊喜也一定是你需要的，所谓画自己想要的并不是事先的设计，而是参与过程中意外的收获。这幅作业的作者大胆至极，画面中有一种无所顾忌的冲动，也有一种努力探索可能性的执着。作者在仔细体会着炭笔触及素描纸时的摩擦，也在感受线条的自由自在地流动，这种体会和感受的状态是平时的学习中很难获得的。所以这幅作业才会感动人，既感动作者自己，也感动观看作业的其他人。这是这次很多作业中最敢于探索的一幅，同时也提示了我们去思考，什么才是自己所认为的且能达到的最好。

图6-2　作者：刘宇薇

图6-2　说到学习绘画一定要亲身参与，也包含了在体会、寻味、描绘过程中所经历的所有的瞬间，这转瞬即逝的珍贵值得我们去尝试捕捉。此外，亲身参与还包括了比较、分析、研究画面中出现的各种视觉现象，绘画可能性多种多样，是我们无法事先预期的，需要我们在绘画结束后加以总结。这张作业出自一位女同学之手，我眼见她在描绘黑色，眼见她如何留出白色，也眼见她尽情地享受着她在黑白交错的空间里所做的一次又一次的选择。毫无疑问她在作画时是非常快乐的，这种快乐溢于言表。她的绘画让我想到了，如何让更多的同学也来参与绘画，来体验这种只有在绘画过程中才能体验到的快乐。

第七讲　你最喜爱的艺术（理论）

"如果没有对于艺术意义的追问，我们也就不会感受艺术、了解艺术。毕竟，艺术就是在感受和了解过程中存在的。"

我不知道同学们上各自专业课的状态是什么样的，对我个人来说，我没办法让课堂的气氛像摇滚音乐会一样热烈。但是我希望大家在进入这座百年学堂，进入这间古朴的教室时，也能够自然地进入艺术的状态。随着这门课的展开，我们从绘画（艺术）"作为一种测试"，到"作为一种理由"，再到"作为一件我们喜爱的事物"，艺术一步一步地靠近我们的生活。

● 被问及最喜欢的艺术
　　——简单的问题与复杂的回答
　　——描述喜爱的原因

你"最喜爱的艺术"是什么？当我们被问及这个问题的时候，心里都会有自己的答案，尽管我们很难在一个"最"字面前作出取舍，尽管我们作出的取舍也会是相对的，但一定会有什么东西出现在我们的脑海中。或许是音乐、绘画、雕塑，或许是诗歌、小说、影片，我们的所思所想都会成为答案。

当我被问及这一问题时，也曾感到无比局促。我想不出来自己"最喜爱的艺术"是什么，但是我会马上跳跃到更具体的问题中——我最喜爱的音乐是什么？我想到了苏联作曲家肖斯塔科维奇，想到他的《第二圆舞曲》，想到旋律一响起就令人无法自拔。那么我最喜爱的绘画是什么呢？我马上想到了莫迪里阿尼，但我却无法确定自己最爱他的哪一幅作品。因为我深知自己喜欢他的一切创作。

"最喜爱的艺术"似乎是个简单的问题，但它其实复杂极了，特别难于回答。这不是一个一般性的问题，它让我们真切感到了一言难尽的纠结，感受到了艺术触及我们内心深处的敏感，而恰恰是这份敏感成为我们做选择的依据。它让我们有机会去正视、去思考、去认真对待那些我们在日常生活中忽略的领域。因此，大家在艺术面前未必要深思熟虑，未必要三思而后行，而是应凭借第一反应，一次次地把最喜爱的艺术说出来，也许每一次的追问结果都是不同

艺术家简介：

【莫迪里阿尼】（Amedeo Modigliani，1884—1920），意大利画家、雕塑家。1902年进入佛罗伦萨美术学院，次年进入威尼斯美术学院继续深造。1906年初，莫迪里阿尼来到当时作为艺术中心的巴黎，与毕加索、亚历山大等现代派艺术家交往密切，最早的作品隐约表现出艺术家对于当时处于初期的立体主义的兴趣，表现出与斯坦伦、劳特累克和毕加索"蓝色时期"作品的相似之处。1909年，他返回意大利的里窝那度过了一个短暂的时期，在那里创作出《拉大提琴者》，从这幅作品中可看出莫迪里阿尼对于线条的重视程度，而且可以初步感受到笔下特有的形象。从1909年开始，他对雕塑产生了浓厚的兴趣，擅长肖像画和女裸体，注重线条的运用，使画面富有优雅的节奏与趣味，色彩层次丰富。在人物造型上，他尤其喜欢将人物的脖子画得长长的，头向一边弯，下身以坐、立为主，别具一格，其雕塑亦强调线条的表现效果。代表作有绘画《抱婴孩的吉卜赛女人》《裸女》等，雕塑《头像》等。

参考：奚传绩.美术教育词典［M］.北京：人民教育出版社，2009：141.

法国拉鲁斯出版公司.西方美术大辞典［M］.董强，译.长春：吉林美术出版社，2009：659.

的，但我们却能够通过这样的方式更真切地认识自己。

一旦有了答案，那么下一个问题就出现了——为什么是它？虽然一开始，我们对某件艺术作品的喜爱是不假思索的，但是情感到来之后，我们要反过来去思考，为什么我会喜欢这幅作品。我们可以从自己最喜爱的某位艺术家开始，从他的某件作品开始，甚至从作品中的某一局部开始，找到其中打动自己的笔触或乐章，然后顺藤摸瓜，一路探索下去，追根溯源，直到发现是什么因素感染了自己，影响了自己，甚至改变了自己。从感性到理性的思维过程得出的结果，往往是单靠理性做不到的——在我不知道自己喜欢哪件作品时，无论如何也想不出自己为何会被触动。因此，先让感性出发，再慢慢去分析、溯源，我们一定会得到一些答案，这答案必是意想不到的结果。

我们来看莫迪里阿尼的这幅画（图7-1）：女人的帽檐下垂，一双眼睛并不完全在同一水平线上，鼻翼只画出了单侧，嘴唇轻轻上挑，脖子被拉长……这些局部的总和，就是我们之前说过的，把所有看到的瞬间——无论是上看下看，还是左看右看，通通"堆砌"在一个画面上。能够意识到观察世界的视角不止一个，这是一个非常重要的进步。相对地，如果我们以纪实的眼光，要求画者必须像照相机固定的机位一样，从特定的视角去描绘事物，并且还要通过比例透视的法则来判断这个事物是否真实的话，这实际上就是一种局限和陈旧的观看方式。如果大家可以理解以上这些，或许就会欣赏莫迪里阿尼的人物画的韵味，也就会明白我为什么会喜欢莫迪里阿尼了。

● 喜欢得太多以至于不能说出
　　——难以取舍与没有唯一
　　——意想不到的结果

我想大家刚才或多或少也感受到了这种情况：有不止一张绘画为自己所喜爱，不止一段音乐令自己动容，不止一段文字使自己钟情。这就是"难以取舍"和"没有唯一"的魅力所在。

"难以取舍"和"没有唯一"其实是我们在思考时，特别是思考艺术时经常会遇到的一种状态。我们习惯于要么选择A、要么选择

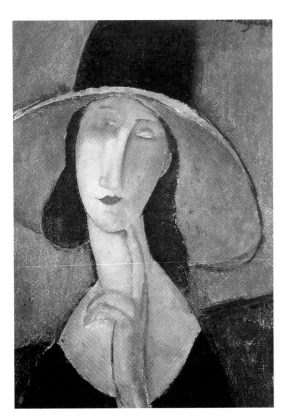

图 7-1 《戴宽沿帽的珍妮·赫布特尼》，
阿曼迪奥·莫迪里阿尼

B，却很少去思考 A 和 B 之间的其他状态及相互关联。更重要的是，随着时间、地点、人物或其他外因变化，A、B 两者之间原有的关系或许还会发生转变。比如，在报考学科专业的时候，原本是想在建筑学专业和计算机专业之间做出选择，但又发现两者的交叉融合更有意思，似乎值得考虑与这两个学科都有关联的第三种选择。再过两年，可能又会有新的想法萌生。我想，了解艺术的意义之一即在于教会我们善于选择，让我们学会"与纠结共处"，让我们活得不那么累。

就像刚刚课间同学们问我的问题一样："为什么我们每天都那么紧张，为什么我们每天都惶惶不可终日？匆匆忙忙地醒来，又匆匆忙忙地睡去？"我想，其中有外因，也有内因——我们认知事物的方式方法太过于简单，判断事物的标准太过于匮乏，以至于在不知不觉间走向了极端。

这些人物画的作者莫迪里阿尼是一位著名的意大利艺术家，他只活了 36 年就因病逝世，直至今天，世界各地的博物馆仍以能收藏到一幅他的作品为荣。如图 7-2 所示，莫迪里阿尼钟爱刻画人物，

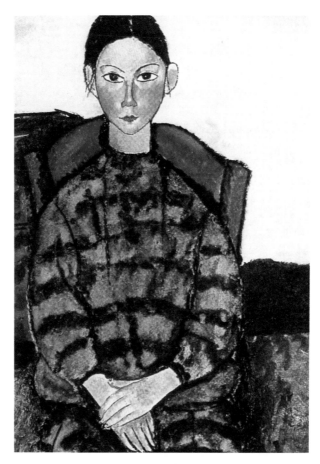

图 7-2 《年轻女孩》，阿曼迪奥·莫迪里阿尼

知识点：

【虚实】虚实一般形容绘画中对画面的处理方式。虚实的概念是相对的。大致上，虚实可以被理解为模糊和清晰。在具体操作中，画面中的"实"是画家主观上处理更细致的部分。通常可运用色彩、明暗、线条等方法强调画面的视觉中心，能够更好地抓住观看者的视线。而"虚"的部分则是指相对于"实"，刻画的程度更低。虚的部分是为了衬托实的部分，达到对比的效果。画面之中的虚实变化需要经过设计和编排，目的是让画面中有焦点，达到张弛有度的效果。

参考：任雪，吕孝平. 现代主义绘画中的虚实空间［J］. 美术大观，2010（08）：80.

他的大多数作品都以人物形象为题材，并且拥有让人过目不忘的力量。那么他的画为什么能够让人永远记住呢？

这让我回想起我的大学时光。那是大学的第一次课，当时中央工艺美院（今清华美院）院长张仃先生给我们讲道："莫迪里阿尼接受东方绘画的影响，是用线造型的行家"。这一点与西方的绘画传统很不一样。西方绘画善用虚实手法，从《蒙娜丽莎》开始，许许多多绘画描绘的都是附着在画布或墙面上的三维空间幻觉。而莫迪里阿尼挑战了这一点，他用笔特别肯定，线条如手术刀般锋利。坦诚地说，大学毕业后很长一段时间，我没再去想莫迪里阿尼，只是偶尔看看图片。若干年后的某一天，当我走进博物馆，面对他的画作时，我才真切地感受到原作带给我的巨大触动。这也是我想和大家分享的，如果有机会，请你们一定要走进博物馆，去跟艺术作品直接交流，你会真的感受到自己喜欢的是什么，以及为什么会心生波澜。

● 无缘无故的爱和恨

　　——灵性判断与辨识判断

　　——没有理由的选择

　　大家可能不太理解为什么对艺术的爱和恨会是"无缘无故"的。

　　我们不妨换一个视角，比如说恋爱。爱一个人需要寻找理由吗？我们该从哪个角度、利用哪种算法来谋划一见钟情呢？一见钟情是一种风驰电掣的笼罩感，是不由自主的心之所向。我们常会听到有人说，"我一见到那个人，就觉得这辈子就是他 / 她了。"尽管恋爱中有很多人未来会后悔，但没有人会将其归咎于"一见钟情"，因为这种情之所起往往都是"无缘无故"的。当然，有人会争辩说，一见钟情的背后有生活经验的支撑，或许还有先天因素在作祟，但是，如果这些客观因素越来越多，一见钟情还是一见钟情吗？我想，恋爱和婚姻中的情愫相倾一定发生在经验因素开始发生作用之前，一定来得悄无声息。

　　"爱恨情仇"并非衡量艺术作品的唯一标准，但是判断艺术作品的过程的确与"恋爱"异曲同工，二者都更接近来自心底的"灵性"，更接近猝不及防的情感。想想看，如果梁山伯与祝英台、罗密欧与朱丽叶，他们先逐条逐项列出心动的理由，那他们的情感还会令人神往吗？太多的是非利益容易招致悲剧的结果，超越功利，忘却戒律，抛弃杂念，我们会与真实的情感更加接近，也与艺术更加接近，哪怕这只是短暂的接近，也是无比珍贵的。

　　我特别希望我们有这样一种可能性：在艺术中，放下对"依据"的执着，在作出选择或判断时，先不考虑任何理由，跟随自己真实的感觉。想想前几次的绘画练习，其中有多少是我们提前构想、设计、推算出来的呢？我们可以将在绘画中体会到的"没有理由的选择"迁移到其他领域中，这会帮助我们跳出狭隘的选择状态，让我们在"有理由的选择"之外，找到另一种选择的可能性。至少在艺术探索中，"没有理由的选择"很多，所以我常说，艺术是我们自己开辟出来的另一个世界。而对于那些一直被理性束缚着的同学来说，另外一个世界可能仍有待你们去开垦，还有很多事情等着你们去做。

　　此外，大家有没有觉得，莫迪里阿尼的画有一点儿非洲雕塑的特点（图 7-3）？他早期学习过雕塑，他的祖国意大利又和非洲隔海

知识点：

【非洲雕塑】这一术语指的是非洲黑人艺术，尤其指尼日尔河、刚果河流域广大地区的雕塑和雕刻（多为木雕），属抽象艺术，主要包括宗教祭祀时使用的木雕（面具、古代人物形象）。20 世纪初，它们影响了很多的西方艺术家。在非洲"万物有灵"式的宗教中，所有的部落艺术家都受到相似的宗教信仰的启发，艺术家创作时要遵循一套礼仪习俗，以便将与主题相关的某些观念灌注于雕刻之中，赋予作品以活力，从而使人们得以通过他的作品产生能量。因此，艺术家既不旨在逼真地复制对象，也不以创造"美的"形式为首要目的。雕像的头部常常被不合比例地放大，这是因为他们相信：头是生命力的栖息地，因此头比身体更为重要。艺术家几乎总是使用整段树干制作小雕像，所以人像的身体被拉长，胳膊紧靠体侧，身体特征被简化了。

参考：［英］尼古拉·斯坦戈斯. 艺术与艺术家词典［M］. 刘礼宾，代亭，沈莹，译. 北京：生活·读书·新知三联书店，2010.

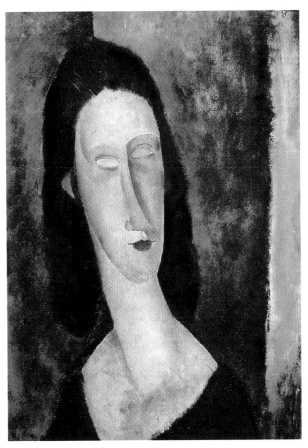
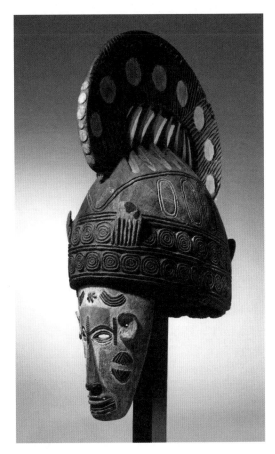

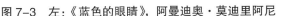

图7-3 左:《蓝色的眼睛》,阿曼迪奥·莫迪里阿尼　　右:非洲木雕

相望,他和他同时代的欧洲艺术家或多或少地受到非洲文化的影响。如果大家看过非洲的艺术作品,就会看到他的作品中包含着对非洲艺术的敬意。这一点又与艺术家自身所喜爱的艺术有关了,每个人都应该有自己对于艺术的所爱,无论是艺术作品的创作者,还是艺术作品的观看者。我们喜爱什么样的艺术,甚至在某种程度上决定了我们选择了什么样的生活。

● 无数个视角中的比较
　　——看似无关与关系密切
　　——没有可比性的比较

当大家写下自己喜欢的艺术作品时,已经经历了"比较"。在那短短几十秒,比较、筛选、确定,整个过程从我们的思绪中匆匆而过。这是基于无数个视角的比较,但是我想强调的是其中两个视

角——"看似无关与关系密切"和"没有可比性的比较"。就绘画而言，它与后者的关系更紧密。

比如一个艺术展览中的作品有时来自不同国度，穿越不同时代，出自不同艺术家。面对这些背景、主题、风格迥异的作品，我们总是会找到某些角度加以比较，并且寻找收获，这收获包括这些作品之间的关系，比如它们的共同点在哪里，它们各自的特点又是哪些，尽管这些作品彼此之间看似无关。又如我们每个人比较的立足点不同，当我们基于各自的视角去作比较时，又会得到更多的，甚至是完全不同的结论，我在作品中看到的共性和特点，在他人眼中可能不然。我想，这就是学术研究的一个起点——在"看似无关"的事物间发现相关的因素，在"没有可比性"的因素间寻找比较的可能。这样做的意义在于，我们赋予了那个"习以为常"的世界新的观看方式和认知结果（图7-4）。

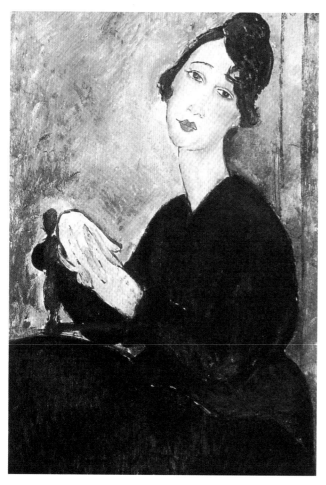

图7-4 《德迪的肖像》，阿曼迪奥·莫迪里阿尼

相信大家已经看到和感受到莫迪里阿尼作品的特点，包括夸张和肯定，也包含忧郁和放松。类似的因素在同学们的素描作品中也有体现，很多在不经意间流淌出的线条、形象，以及最终呈现出来的画作，都同样令人感同身受。通过画面，我感受到了同学们的情感，通过画面我感受到了你们所画事物的生命力。如果有一天可以将大家的画装裱起来，挂在一个正规的展厅里，再加入灯光点缀，大家就会更加体会到自己的作品究竟有多么动人。总而言之，临摹也好，写生也好，最重要的是作品本身包含着我们对生活的比较和选择。

● 忘记一切的那个瞬间
　　——聚精会神与物我两忘
　　——留白、休止、空闲

我故意停下了几分钟，就是希望大家可以好好感受一下"留白、休止、空闲"这几个词的分量。

在绘画表现语言，特别是中国画的表现语言里面，有"留白"一说，这在山水画中尤为突显。在山水画中，没画的部分与画了的部分同样重要。用专业话说，画了的部分是"图"，没画的部分是"底"。如果一张白色宣纸必须被画满才得以结束，那这幅画很难算是成功。因为留出空白本质上是在经营画面空间，是"图"和"底"关系变化莫测的具体体现，也是画面节奏的重中之重。音乐中的"休止"与绘画中的"留白"发挥着类似的作用。如果一段乐章没有停顿，一连十几二十分钟的高度输出，那也是难以想象的。这让我想到我曾经看过的一场亚洲大专辩论会，现场的唇枪舌剑般的表现，令我感到畅快淋漓。然而，在观点和语言表达都无懈可击的同时，大家都有一个显著的缺陷——不会利用停顿，恨不得在规定的三分钟内说完所有的话。其实，有的时候哪怕只停顿两三秒钟，都会释放出令人沉思的力量，这就是"此时无声胜有声"。

绘画、音乐之外，生活也需要"留白"和"休止"，或者我们可以叫它"空闲"。如果一个人从早晨睁开眼睛到晚上闭上眼睛，一刻没有停顿，没有空闲和发呆，那么这样的生活就很难叫作生活。

什么叫作空闲呢？我想每个人都会有不同的解释，安静地享受一杯清茶或咖啡，与朋友畅谈一个下午，或者只是宅在家里对着手机傻笑，这些都算。不过，换个角度来想，我们能不能通过艺术的观赏、艺术的实践来获得另一种意义上的空闲呢？从参与艺术的聚精会神中找到物我两忘的快感，又何尝不是一种空闲呢？空闲不仅是我们的健康也是我们的思考的基本保证，否则，我们哪有时间去思考呢？以此类推，"休止"是旋律存在的前提，"留白"是绘画平衡的前提。如果这些都没有，我们永远也不可能获得出神的体验。从专业的角度看，我并不是很懂交响乐，但我却懂得从中获得的难能可贵的"空闲"。我时常发现自己听着听着就"听不见"了，甚至也"看不见"了，在那几秒钟里，我就像跟外界失去了联系一样。我觉得那个瞬间无比珍贵，可以说，演出的整晚，我都在等待那个瞬间。

让我们再回到绘画，如图 7-5 所示，画家用鲜明的线条刻画人体的曲线，放弃了欧洲几百年来形成的形体边缘线虚实交融的油画传统。他的线条甚至是坚硬的，人物形象就像从什么地方剪切下来，又直愣愣地贴到这块黑布上一样。在这幅画中同样有着"空白"的因素存在，在大面积的黑色衬托下，人物的部分就起着"空白"的作用，让画面从这里通透起来。这里没有宗教与神话故事，没有蒙娜丽莎背后遥远的风景陪衬，更没有一个逼真的立体肖像，只有纯粹的形态，传递着炽热的情感。从这个时候开始，人们发现形态本身原来也是可以传达感情的。我想，我们都不愿意跑好远的路到美术馆里去看一只画得跟超市里一模一样的橘子，我们好奇的是不同的人会如何描摹这只橘子，好奇的是我们能不能通过画面猜到这只橘子是酸还是甜。毕竟，艺术的使命在于突破理解世界的局限性，探索更多的可能。

● 想到了许多为什么
　　——举一反三与触类旁通
　　——答案仍在风中

"五育并举"是当下人们常谈的基本教育原则，这里的"并举"不是"并列"。我认为，"五育并举"所要追求的境界，就是"举一反三""触类旁通"。

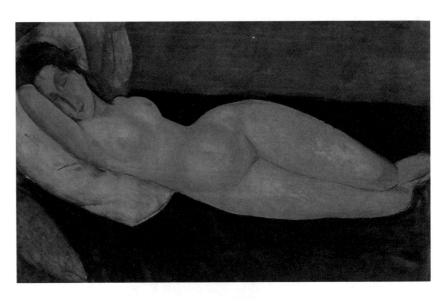

图 7-5 《斜倚的裸体》，阿曼迪奥·莫迪里阿尼

据我所知，现在已经有一些中学开始尝试探索学科之间的融合，比如，研究数学与美术之间的共通之处，研究戏剧与语文、历史之间的相互关系，等等。这样的交叉教学研究，并不是要再次得到某个唯一的答案，而是要想到并且追问许多"为什么"，要形成不受拘束的思维。这些答案不是通常意义上的答案，而是不同学科共同的答案，也是基于"此学科"去解"彼学科"获得的答案。总而言之，喜爱越多，问题越多；问题越多，思考越多；思考越多，答案也就越多。艺术创作就是一个关于喜爱、问题、答案的思考过程，其中伴随着纠结、矛盾、兴奋、失落，等等，有它们的伴随，我们最终才能够达到创作的状态，而这个状态孕育了融会贯通。

在《珍妮·赫布特尼画像》（图 7-6）中，人物的形象明显被拉长了，从生理和物理意义上被改造了，"画中人"从此不再是现实中的人物，而是绘画的一个组成部分。"画外人"也不再是画家的描绘对象，而是我们认识新事物的机遇。这就是艺术创作中的"精神寄托"和它的实际作用。这个转换过程既是经验的拓展，更是境界的提升。通过这样的途径，我们进一步了解了艺术世界中的事物，也了解了现实世界中的事物。知道如何找到自己的精神契合，通过艺术的方式，我们将自己的精神寄托在另一个世界，一个每个人心中都有的艺术世界。

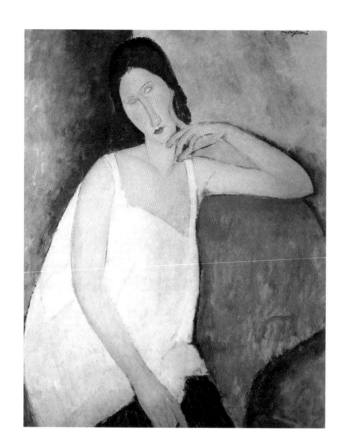

图 7-6　《珍妮·赫布特尼画像》，阿曼迪奥·莫迪里阿尼

● 喜爱会伴随一生
　　——曾经的记忆与伴随的体验
　　——灵魂的最终归宿

　　我有很多从事艺术研究和艺术教育的朋友，他们大多是专业领域中的佼佼者，把一生都奉献给了艺术。有时候我们会在一起讨论如何与年轻学生沟通，讨论如何帮助学生打破中规中矩，讨论如何引导学生进入"艺术状态"。我们发现，当语言和文字无力的时候，身体力行总是会发挥奇效。一位舞蹈学院的老师会给她的学生做出示范，仅仅几个动作，就将民族舞的风韵传达了出来。这是一个人的记忆沉淀后的"融会贯通"。随着年龄的增长，同学们也会思考"灵魂的最终归宿"这样的问题。

　　每年校庆聚首的时候，校友们会谈到那些曾经拥有的东西，若其中缺少艺术的身影，实在是非常的遗憾。希望大家珍惜大学时的课堂，这是我们系统接受艺术教育的最后一次机会，错过就不会再

有了。2023年，美院和校友会共同实施了一个校友终身学习支持计划，艺术研究与实践学习班，数十位报名者来自不同的专业背景，包括水利、电机、生命科学、心理学、经管……他们对于艺术的热情溢于言表，但中年人毕竟不同于年轻人，他们要花更多的精力应对直觉与经验之间的博弈，要花很大的气力去验证突如其来的偶然性是否具有价值。

从朦胧地喜爱艺术到清楚喜爱艺术的原因，这原本就是学习艺术的一个重要的组成部分，也是艺术教育必须触及的一个组成部分，很遗憾多数的艺术课程没能做好这部分。同学们需要明白，喜爱什么样的艺术是每个人的权利，知道为什么喜爱则是每个人的义务。我们是否可以在莫迪里阿尼的作品中看出一些东方艺术的影响因素，并且在中国传统人物绘画作品（图7-7）中看出现代人能够感受到的，而且是应该感受到的那些美感呢？

从喜爱艺术到找到喜爱艺术的原因，这就是我们今天要讲的内容。

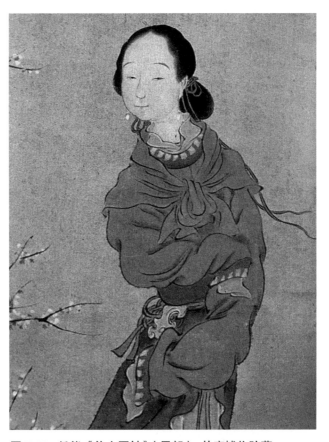

图7-7　任熊《仕女图轴》（局部），故宫博物院藏

师生问答

提问者为学生（姓名略），回答者为老师（李睦）。

1. 问：在过去几周的学习中我们有哪些重要的进步？

答：大家开始尝试指出"美之所在"，开始学着构建或复杂、或简单，或留白、或充盈的画面，开始运用"浓淡干湿焦"的水墨色度，开始将故事、回忆、情感倾注于绘画，你们在观察和感受上越来越主动了，敏锐了。

2. 问：我们的画目前存在的主要问题都有哪些？

答：这里面有一个很大的不足，每个同学都必须正视，那就是缺乏"胆量"。大家的画都画得很好，但却像是一种"小声"说出来的奇思妙想，不敢大声吐露，不敢用力下笔，不敢明确表达。其实，我们应该理直气壮地去涂抹、去用力，哪怕是用尽全力轻轻地画了一笔，哪怕是用洪亮的声音说出了悄悄话，哪怕是坚定清楚地传达出我正处于一种犹豫再三的状态……无论想表达的是什么，都应该以一种更明确、更果断的方式表达，而不是不明不白、含含糊糊，轻轻一勾就匆匆收场。

3. 问：如果我确实觉得自己在艺术作品面前没有感受，难道也要装作有感受吗？

答：当然不是这样。但是，我想我们一定要找到没有感受的原因。在政治家兼业余画家丘吉尔看来，艺术实践就是一条与之密切相关的途径。比如，我们以前会觉得墙壁就是白色的，但是我们在画了很多水彩或油画以后，就会发现白墙也是多彩的，有深浅的不同，有冷暖的不同，有灰度的不同。这种对颜色认知的拓展，就是实践、认识、再实践、再认识之间的循环往复。

4. 问：脱离了经验的绘画是什么？会不会是言之无物？会不会走向不可知？

答："言之无物"和"不可知"，一定没有意义吗？你们有没有想过，人的认知既需要一个积累经验的过程，又需要一个给经验做减法、返璞归真的过程。而无知和无物就是其中不可或缺的一环。

知识点：

【浓淡干湿焦】是形容因根据墨和水的比例的不同，在纸上形成的五种形态。浓指墨含少量的水。淡指墨含水量多，使其变成灰色。干可以是深色，也可以是浅色，但毛笔的笔锋中含水量少，湿则相反。焦也可称枯笔、渴笔、竭墨，形容墨多水少，一种浓黑干枯的效果。

参考：沈柔坚. 中国美术辞典［M］. 台北：雄狮图书有限公司，1993：8.

美传绩. 美术教育词典［M］. 北京：人民教育出版社，2009：319.

5. 问：假如从来没有发生过的事情才叫作艺术，那么传统艺术该如何传承？

答："从来没有发生过的事情叫作艺术"，这是我之前提到的我的一个个人观点。这里面有意思的地方在于，什么叫作"没有发生过"。比如，有人认为毕加索的绘画是前无古人的，但是如果你们到过希腊、了解非洲艺术，就会发现毕加索的很多造型特点与特定的宗教文化、生活习俗有关，是对一定经验认知的变相表达。

总的来说，当我们离已有的、标准的东西越近，就会离艺术的创造性越远，而当我们与传统艺术的程式越远，就会更加靠近创造的状态。艺术不同于科学，没有先进和落后之分，更不需要超越，不需要毕加索骑在达·芬奇的脖子上高呼胜利。每一个时代的艺术中都能产生经典，一个个高峰共同组成了绵延的艺术山脉，它们的高矮、大小、方向都不一样，彼此之间没有太多的可比性，这也是我们要学习艺术的众多理由之一。

思考题

1. 你是不是体验过对于艺术的莫名的喜爱，没有道理、没有原因，仅仅是喜爱？

2. 你是不是始终期待在绘画中看到故事，并且按照故事的线索在画中寻找图画形象？

3 你是不是感受过在自己心中浮现出某种画面意象，这种意象是不是耐人寻味？

拓展阅读

朱光潜《谈美》①（节选）

灵感就是在潜意识中酝酿成的情思猛然涌现于意识。它好比伏兵，在未开火之前，只是鸦雀无声地准备，号令一发，它乘其不备地发动总攻击，一鼓而下敌。在没有侦探清楚的敌人（意识）看，它好比周亚夫将兵从天而至一样。这个道理我们可以拿一件浅近的事实来说明。我们在初练习写字时，天天觉得自己在进步，过几个月之后，进步就猛然停顿起来，觉得字越写越坏。但是再过些时候，自己又猛然觉得进步。进步之后又停顿，停顿之后又进步，如此辗转几次，字才写得好。学别的技艺也是如此。据心理学家的实验，在进步停顿时，你如果索性不练习，把它丢开去做旁的事，过些时候再起手来写，字仍然比停顿以前较进步。这是什么道理呢？就因为在意识中思索的东西应该让它在潜意识中酝酿一些时候才会成熟。功夫没有错用的，你自己以为劳而不获，但是你在潜意识中实在仍然于无形中收效。所以心理学家有"夏天学溜冰，冬天学泅水"的说法。溜冰本来是在前一个冬天练习的，今年夏天你虽然是在做旁的事，没有想到溜冰，但是溜冰的筋肉技巧却恰在这个不溜冰的时节暗里培养成功。一切脑的工作也是如此。

阿兰·德波顿《旅行的艺术》①（节选）

或许视觉艺术最能提升我们欣赏风景的能力。我们可以把许多艺术作品想象为有着无限微妙含义的工具，它们将教会我们如何欣赏"注视着普罗旺斯的天空，更新你对麦子的认识，不要小看了橄榄树"。在成千上万个事物中，以一片麦地为例子，一幅成功的作品将描绘出这麦田的特色，并且使美感和兴趣从观众心中升起。视觉艺术将使平常湮没在众多素材中的要素凸显出来，同时使其稳定下来，一旦我们熟悉了这些要素，视觉艺术就会在不知不觉中推动我们在周遭的世界中发现这些要素；如果我们已经发现它们了，它将使我们更有信心，让这些要素在生命中发酵。

我们就像这样一个人，有一个词语在他耳边已经被提及多次，但是只有他体会到这个词语的含义时，他才开始倾听到它。

我们探寻美的旅程也是这样：我们想要从哪里开始艺术之旅，艺术作品就从哪里开始潜移默化地影响我们。

如果我们喜欢某个画家的作品，那可能是因为，我们认为他或她选择了我们认为对于一片景色来说最有价值的特征。有些选择是如此敏锐，以至于它们逐渐成了一个地方的定义，只要我们到那个地方旅行，就必然会想起某位伟大艺术家所描绘的特征。

换言之，比如，如果我们抱怨画家为我们画的肖像不像我们本人，我们并不是在指责这个画家欺骗了我们。只是我们觉得，或许这件艺术作品创作的选择过程出了差错，那些我们认为应该属于精华部分的地方没有被给予足够的重视。拙劣的艺术可以被定义为一连串错误选择的后果，该表现的没有表现出来，该省略的却又呈现出来。

① ［英］阿兰·德波顿.旅行的艺术［M］.南治国，彭俊豪，何世原，译.上海：上海译文出版社，2020.

第八讲　借用色彩来形容（实践）

色彩是什么，我们或许曾经想过，或许从未想过。色彩是赤、橙、黄、绿、青、蓝、紫，是蓝天、白云、黑土，色彩是我们辨别事物视觉属性的依据。但我们是否想过，色彩还是关于赤橙黄绿青蓝紫之间的相互混合，以及混合过程中存在的规律，乃至对于规律的运用，这种运用更像是在"形容"。我们既用这些规律来形容蓝天、白云、黑土，也用这些规律来形容自己对于不同事物的富于情感的认识，这不仅是对事物属性的两次认识，也是对于我们性格属性的重新认识。正因如此，用色彩进行绘画表达是一件非常有趣的事，因为我们获得了一种随心所欲地用色彩形容事物的机遇，这机遇让我们知道了自己的性情所在、聪明才智所在，当然也是色彩学习实践的价值所在。

一、实践课要求

（一）内容：色彩写生。

（二）主题：屋子里的色彩。

（三）作业要求：

1. 以我们熟悉的室内空间为主题，用色彩描绘我们熟悉的教室、食堂、宿舍，以及存在于它们之间的那些色彩的变化，注意室内和室外色彩的不同。

2. 观察和感受不同光线下各种物体的色彩，以及它们彼此之间、它们和环境之间在色彩上的联系。也许以前我们没有仔细地观察和感受过它们，现在我们就要开始这样做了。

3. 仍然是从简单的事物开始画起，我们的目的是色彩本身，包括色彩的使用、色彩的比较、色彩的调配、色彩的组合，形象和形状是退居第二位的。这一次重在感知色彩本身，其他的无须去想。

4. 尽可能多地涂画，涂满整个画面，水粉颜料不同于油画棒，既可以快速地大面积涂抹，也可以慢慢地小面积仔细刻画。值得仔细体会的是，单独的颜色难以显现价值，只有多种颜色相互关联，才会发生比较，才会产生意义。

5. 用色彩形容一切，包括时间和空间，快乐和沮丧，甚至声音和气味。

6. 用色彩去描绘、去"形容"自己身边的事物，一个水杯、一碟花生米、几个水果、几把钥匙、窗外的晚霞、窗前的灯光，还有

那些足以引起我们兴趣的事物。

（四）材料：水粉颜料、水粉纸、笔。

（五）作业：每人 4 小幅（可以是八开纸的一半大小），当天提交作业。

（六）时间：下午 1：30-4：30。

（七）地点：教室、宿舍、食堂、图书馆。

二、绘画实践综合评估

（一）共同的收获：非常多的作业显示出了同学们对于色彩的独到见解，这才是自由地运用和表现色彩的开始。今后我们会越来越清晰地看到，我们所在的这个世界是多么五彩斑斓。在此之前，我们对色彩知之甚少，尤其是对自己和色彩的关联知之甚少，现在的状况已经不同了。

（二）存在的不足：用色彩去记录眼前的事物外表，这仍然是很多同学心目中挥之不去的对于色彩的理解。因此，同学们更关注每一个色彩是什么，而不是关注色彩与色彩之间的关系是什么，怎样才能创造出最有趣的色彩搭配组合？

（三）期待的目标：我盼望着同学们能够用色彩的眼光去看待这个世界，而不是用孤立的眼光去看待这个世界的色彩。

三、典型作业分析

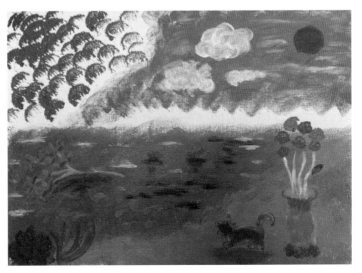

图 8-1 作者：周佳琪

图 8-1　在艺术中，色彩是一种客观存在还是我们的感受和认知？如果是后者，那么我们每个人对于色彩的描绘就完全不同，我们会在情感的驱使下尽可能用色彩去呈现自己认为的那个世界，这就是我们所说的借用色彩来形容。我们在这幅作业中看到了一个奇妙的色彩世界，这世界由幻想的红色和蓝色组成，它们表达了理想的现实，也诉说了对于现实的理解。这个世界既属于运用色彩的作者，也属于通过画中的色彩去观看那个世界的每个人，我们不仅知道了世界可以用色彩的方式去形容，也知道了可以经由对色彩的理解，重新去认识我们看到的和感受到的世界。如果说这是这次诸多色彩作业中的典型，我觉得并不为过。

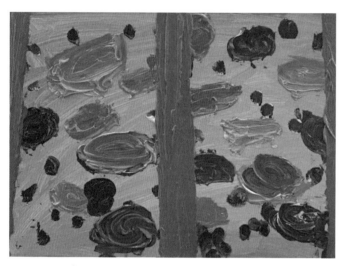

图 8-2　作者：陈敬文

图 8-2　形容是对于事物性质和状态的主观描述，它在很大程度上是依赖形容者自己对于色彩的理解来进行的。同样的事物，在不同的绘画者"形容"下，会产生完全不同的画面效果。这才有了画与画的不同，也有了我们从不同的角度认识世界的途径。正因如此，我们才懂得了并不存在固有的"真实的色彩"，也进而理解了什么才是"色彩的真实"。这幅作业的作者实实在在地用色彩描绘了眼前的事物，但并未被眼见的色彩所束缚。他很有可能是在不知不觉中体验到了色彩的夸张、归纳，也看到了这些在绘画之前无法想到的特殊的色彩效果，这些色彩效果来自于他的心里，而不仅仅是眼中。他最终也会懂得，"使用色彩表现树木"和"借用树木表现色彩"的不同。

第九讲　被忽视的艺术问题（理论）

"我希望同学们兼备艺术素养和科学素养，艺术家也能思考科学，科学家也能思考艺术。"

这门课程已过半，我越来越能感觉到，好像还有很多重要的内容没有说到、没有说完、没有说尽，所以我仍然会尽可能地多说、多做一些。今天我们要探讨的是关于艺术的"性质"、艺术家的"性格"等问题，我将之统称为我们遗忘的"关键所在"。希望通过今晚的交流，同学们可以逐渐明晰一些此前课程中遇到的问题。我理解这个过程非常艰难，就像大家在这个学期里经历了由高中生向大学生的状态转变一样不易，同学们可以在课程结束以后的一段时间里慢慢地消化体会。

● 关于艺术"性质"的思考之一
　　——"错觉"是艺术之母
　　——"本能"被重新唤起
　　——"情感"的最终寄托
　　——"敏锐"作为利剑
　　——"叛逆"的始终
　　——"好奇"作为天性

我罗列了以上这些概念，因为我觉得它们都与艺术的性质相关，遗憾的是，目前仍有不少同学对艺术性质的理解还存在着"偏差"和"误解"。当我们的认知理解充实、丰富之时，无论是对自己或他人的艺术，无论是对本民族或其他民族的文化，都将是积极的，也是有意义的。

今天有个同学问到"什么是错觉"，其实我们不仅仅要从知识层面上去界定这个概念，更多地还要思考它于艺术作品的作用和价值何在。我自己认为，错觉就是恍惚，就是仿佛存在，却并不真实存在。错觉是一种转瞬即逝的状态，但它绝非凭空而来，而是与我们的经验、理性和情感有密切的联系。这种恍惚的状态，既是我们所处的现实生活的组成部分，也会成为我们艺术创作的灵感。追逐它，抓住它，将转瞬即逝的灵感定格在画板上，让它成为艺术作品

的"起源"，几乎所有的现代艺术都因它而起。同学们在写生过程中，也应该尽可能去感受错觉、恍惚的闪现。一个闪念、一点余光、一丝印象，尝试抓住它，哪怕只是其中的部分，都会有意想不到的结果，这个过程也可以叫作艺术的创作。

"本能"于艺术，同"错觉"于艺术一样重要，只是二者的角色不同，后者激发了艺术的创作，前者需要通过艺术来唤醒。其实，每个人都拥有"本能"，但"本能"却总是隐匿于人的身心之中。当我们凭空想象一个事情的时候，难免会感到没有头绪，但是如果能够通过绘画的方式去触及它、描绘它，我们就会调动起"本能"，包括我们双手的力量、眼睛的敏锐、身体的呼吸，都会和以往截然不同，会使我们充满"活力"。

大家一定感受到了，我所罗列的这些概念，实际上是彼此相关的。比如，"敏锐"是一种反应，是一种建立在"本能"基础上的反应。而在"敏锐"的基础上，又会延伸出逆向的思考，我们可以称之为"叛逆"。对逆向思考的执着，本质上也是对其他可能性的探索，而一切对于其他的可能性的探索，包括对于那些不存在的可能性的追逐，又都源自我们天性中的"好奇"。

经由艺术的这些侧面，我们会进入认识与理解艺术的新境界，视野也会随之被打开。我们会更深刻地理解梵高的艺术态度——"绘画应该去表达那些眼睛看不到的事物"，也会明白丘吉尔如何在莫奈艺术的启迪下发现了"五彩斑斓"的白色墙壁。正如克利夫兰美术馆馆长在印象派画展前言中所写的："从莫奈那个时候开始，人们才意识到在雪白的桌布和刀叉餐盘之间，存在着色彩的美。"现在，我们可以开始关注"错觉""本能""敏锐""叛逆""好奇"在绘画中的作用了，也可以开始关注这些作用与我们每个人的情感和性格之间的关系了。

如图 9-1 所示，这张照片的作者需要在 1/100 秒甚至 1/200 秒的极限时间内完成对黑白的处理和光线的表达，因此，驱动作者按下快门的，更多是好奇、敏锐、错觉等因素，而非精密的计算。我曾经做过这样一次绘画实践课设计：什么东西都不准备，要求学生直接从画室的陈列中随意选择内容构图。这其实是在引导大家摆脱对绘画的惯性认识，没有花瓶、水果、人像那些古典的素描对象，我们必须对所处的环境作出取舍，从而组成一个"美"的画面。在这

知识点：

【摄影艺术】是一种拥有独特美学价值的视觉艺术类别。摄影诞生初期，其艺术价值并不被广泛承认。但现在摄影已经被公认为一种艺术形式，被艺术机构所收藏。作为一种创作媒介，艺术家可以通过摄影来表达其创造性的想法、情感、视角和审美。

参考：［美］内奥米·罗森布拉姆. 世界摄影史［M］. 包甦，田彩霞，吴晓凌，等译. 北京：中国摄影出版社，2012：205.

McDarrah, Gloria S., et al. The photography encyclopedia［M］. New York: Schirmer, 1999: 67.

种描绘布局的过程中，空间结构与人的精神、情感之间的相互作用逐渐显露，换句话说，这也是艺术中抽象思维的体现。

图 9-1　约瑟夫·寇德卡，摄影，摄于葡萄牙

● 关于艺术"性质"的思考之二

　　——"灵感"的由来

　　——"唯一"的珍贵

　　——"神秘"的吸引

　　——"信仰"的结果

　　——"感染"的无形

灵感，给人带来意外的启发。当我们被它一次又一次激起、激活，并且领悟到如何在跳动的思绪中抓住转瞬即逝的灵感时，我们才能抓住更多的机会。就像居里夫人一样，她的工作生活状态，她的纠结、矛盾、困惑，都像极了艺术家。我想，她与镭的相遇也一定是"蓄谋已久的意外"——她盼望了那么久，终于在灵光闪现的时刻抓住了它。

同样是与艺术性质相关的因素，比如，"'唯一'的珍贵"，是由某个特定的瞬间、某个特定的偶然带来的，是我们基于敏锐而捕捉到的结果。所以，在这种情形下产生的艺术作品通常是不可复制的，是"唯一"塑造了它的珍贵。

"神秘"则源于绘画当中的不确定。比如，当我们在画面上对

艺术家简介：

【约瑟夫·寇德卡】（Josef Koudelka, 1938- ），是一名捷克裔纪实摄影师，曾任职于著名的马格南图片社。他出生于捷克东部的一个小镇，曾在布拉格大学学习航空工程，毕业后担任航空工程师。他利用业余时间在剧院担任摄影师，在剧院拍摄剧照的经历为他之后的拍摄风格奠定了基础。1961-1962年，他被生活在斯洛伐克和罗马尼亚的吉卜赛人所吸引，最终选择冒险去探索吉卜赛人生活。1967年，关于吉卜赛人的系列作品在瑞士杂志CAMERA上发表，同年他放弃了工程师生涯，成为了一名全职摄影师，继续拍摄吉卜赛人的生活。1968年他目睹并记录了布拉格被军队入侵的全部经过。两年后因避难离开捷克，开始了他居无定所的生活，并在欧洲各地流浪拍摄。代表的摄影集有《流放》《墙》和《混沌》等。

参考：Josef, Koudelka, Milosz, Czeslaw, Delpire, Robert［M］. London: Aperture, 2014.

Josef Koudelka, Bernard Cuau［M］. London: Thames & Hudson, 2007.

FRISCHKORN S.Koudelka, Josef Koudelka［Z］. Library Journals, LLC, 2007: 68. https: //lens.blogs.nytimes.com/2013/11/20/josef-koudelka-a-restless-eye/

一个香蕉做模糊处理，或是将两个物象之间的边缘线模糊化，减弱画面中的黑白关系，物象的关系开始变得不确定。这时，某些神秘的东西会随之出现，而这往往就是很多艺术家梦寐以求的事情——他们甚至会为了促成这种"神秘"而在画布上结合材料进行预处理，以产生或模糊，或神秘的画面效果。

已经出现在视野当中的"神秘"会引发思考。或是它对我们的触动，或是它对我们的启发，都将我们带入理性分析的状态。尝到甜头的我们会在下一次创作中有意地追逐"神秘"，这种对艺术的执着，显示出一个人对审美的"信仰"，而追逐的过程或是呈现的结果，都是艺术创作的一部分，也是另一种意义上的"唯一"。

思考、感受、呈现，以及在这个过程中产生的纠结、痛苦、矛盾，甚至是不自信，都会流露在笔端。这些因素无形中会感染观看作品的人们，就像我们会被梵高的画面触动一样。这就是艺术家、艺术作品与艺术观众共同塑造的"三位一体"，无论缺少哪一个环节，艺术的职能都会被削弱。

如图 9-2 所示，我不知道大家看到这张照片以后有什么样的感觉，但是我第一次在博览会上见到它时，瞬间就被俘获。当时我并不了解这位作者，我甚至不会念他的捷克语名字，我也不清楚这个作品表现的是什么，从名称到主题到创作背景，一无所知。然而它仍然触动了我，强烈的压抑、纠结、沉闷、流离失所的苦楚扑面而来，抓住了我的每一根神经。艺术作品给人的"触动"，特别是视觉

图 9-2　约瑟夫·寇德卡，摄影，摄于瑞士

艺术作品给人的"触动"，不一定需要情节，不一定需要叙事，不一定需要背景，仅仅凭借黑白灰，凭借画面的形象和结构就可以直接触及人们的内心世界，勾起情感的共鸣。

● 关于艺术家"性格"的思考
　　——"焦虑"主宰的一切
　　——"怀疑"充斥的灵魂
　　——"矛盾"永恒的状态
　　——"寂寞"的不可承受之轻
　　——"极端"的不可避免
　　——"困惑"也是一种精彩

我们对艺术家的认识可能存在一点儿"误解"。

比如，我们经常会把画家和艺术家混为一谈。尽管艺术家有可能从事绘画，但画家却不一定能被称为艺术家。这是因为，画家更接近于一种技能型的专业人才，比如水彩画家、油画家、山水画家，等等。画家一生都要坚守某种题材或风格，甚至他的后人也会继承其衣钵，坚持对某类内容的描绘。然而，艺术家更多依赖的却不是某种绘画技巧或材料，而是绘画的精神世界。艺术家的使命在于不断地提供新鲜的观看方式，从而引发世人对事物、对人物、对自然的思考。因此，对于艺术家而言，如果一辈子固守某一种风格、题材、内容，他一定会非常愧疚。

简而言之，画家与艺术家的区别即在于前者偏重物质，后者注重精神。因此，我们经常会看到画家在现实中生活得比艺术家要"好"，他们承受的压力更轻，艺术家则不得不经常与焦虑、怀疑、矛盾、寂寞为伴，在挣扎中寻求创作的灵感。太多的艺术家一生都在困惑中创作，他们视困惑为创作的源泉，极致是他们创作的追求，而矛盾则是不断产生新困惑的前提——艺术家在矛盾中否定自己，由此探寻新的可能性，从而实现"否定之否定"。同样，"焦虑"与"怀疑"也是接近新可能的契机，而人工智能等技术的高速发展，更让这些专属于人类的情绪变得值得珍惜。回看文艺复兴以后的诸多伟大艺术家，他们自愿坠入一次次的循环往复，履行着身为艺术家的天职，甘之如饴。

如图 9-3 所示，这件作品让我很压抑，但恰恰是这种悲剧性的效果，特别能触动人。回顾历史，无论是西方文明还是东方文明，都为悲剧留有一席之地。我们也可以尝试体会东西方艺术的差异：西方艺术家更多地关注构成因素组合而形成的视觉效果，比如突出的黑白对比、流动的形态线条、空间的分布经营等；而东方艺术家则更强调视觉形象给人们带来的情感联想，习惯于将画面与我们的生活或情感经历相连接。这些都是审美判断的思路，尽管我们更习惯于后者，但是适当地以前者的方式解读艺术作品，同样值得重视。

图 9-3　约瑟夫·寇德卡，摄影，摄于法国

● 关于艺术家"态度"的思考
　　——"激情"诚可贵
　　——"无序"是一种必然
　　——"自由"的曾经与未来
　　——"怜悯"的先知
　　——"愤怒"可以借画笔表达
　　——"即兴"的不可或缺
　　——"纯净"哪怕是一种暂时

　　与艺术家性格相关的因素还有很多。与"激情"相比，"无序"要难理解得多。同学们可能会认为，画面的有序与否，应该作为审美判断的依据，我们花费了很多精力，为之苦恼，为之快乐，根本

目的是要使画面"有序"，只有这样，才能宣布我们的画作成功了。然而，与"有序"相对而生的"无序"，同样孕育着绘画的意义。倘若我们的画面永远有序，永远在掌控之中，绘画就会沦为规则的奴隶，就会寡淡无味。为了找回绘画的生机，我们才要想办法打破"有序"，重新进入"无序"的状态之中。比如，我们可以把一张完整的画扔在地上，任意摩擦，打破画面原有的清晰；也可以将画作分成几块，重新拼接画面，在这样的尝试中寻找新的秩序与可能。

"自由"是我们在艺术中不得不面对的课题，这与我们身处的不同文化交织紧密相关。我们必须面对东方和西方，传统和现代文化之间的张力，并且可能在其间经历困惑和徘徊。正视困惑和徘徊，思索文化的差异与共性，是创造的重要源泉，活在当代的我们更多了一份升华的可能。我想，这也可以理解为一种自由吧。自由不是放荡不羁，而是在自由与不自由之间、有序和无序之间、控制和失控之间达成的平衡。

"怜悯""同情"，也是艺术家心中常有的情感。比如面对一枝枯萎的花，面对晚秋时节的残荷，我们难免会心生怜悯之情。当我们用画笔、用文字、用诗歌，甚至用镜头尝试去描写它们时，其实就是在为内心的怜悯与同情寻找抒发的途径。这些油然而生的感动，与我们的关注、我们的情绪、我们的情感、我们的性格，都密不可分。

艺术中的"愤怒"不是破口大骂，而是情绪累积到高点之后的迸发。我几乎没有在同学们的作品中看到过手起笔落的"愤怒"，也感受不到你们的"奋不顾身"，这或许与大家的性格有关，但是我想，其中也多少掺杂着意志的作用。我不太相信在过去的五个星期中，同学们一丝愤怒都不曾有过。绘画可以是你表达"愤怒""激动"的出口，何不抓起画笔试一试呢？

与之类似，"即兴"在同学们的作品中也并不多见。大家可能知道，爵士乐非常讲究即兴，这也是我个人热爱爵士乐的原因。让我动容的一次爵士乐表演是在美院。随着演奏的进行，乐手与乐手之间相互逗趣，相互超越，相互引领，这里看不出按部就班的设计，乐手与观众都进入了极致的情绪状态，这种状态就是源于"即兴"。我曾经把同学们的素描作业拿给专业老师看，他们的第一反应是惊讶于同学们的才情，第二反应则是觉得同学们画得好累。同学们想要在画面中表达太多的内容，但却忽视了些许从容，忘记了随心所

知识点：

【爵士乐】是一种音乐风格，即兴创作是其重要的组成部分。这种音乐20世纪初源自美国新奥尔良，是欧洲文化与当地黑人文化相结合的产物。在大多数爵士乐表演中，演奏者需要当场创作一段独奏，这非常考验演奏者的技术和创造力。爵士乐种类繁多，但大多数爵士乐都具有节奏感强的特点。

参考：

汪启璋. 外国音乐辞典[M]. 上海：上海音乐出版社，1988：383-384.

缪天瑞. 音乐百科词典[M]. 北京：人民音乐出版社，1998：309.

欲，也就是"即兴"的重要性。这也导致同学们与艺术中的"纯净"渐行渐远，哪怕暂时相遇的都没有。我们也可以将"纯净"理解为"单纯"。空中不仅可以飘浮一支乐曲，也可以只游荡一个音符。哪怕只有一声叹息，或只用沾满灰尘的手指在画面上划过，也可能留下美感。大家不要忘记体会单纯之美，只有体会到了单纯之美，我们才能真正体会到复杂之美的含义。所有的特性都是成对出现的，只有体会到两面性，才能理解事物的两极以及二者之间那个广阔的空间中隐藏的无穷无尽的变化。

前几年我曾和这门课上的一些学生前往希腊，并且终于到了令人向往的柏拉图学园，学园的遗址上有茂密的树木和让人浮想联翩的碎石。我想，那些越是稀少、越是空白、越是单纯、越是消失的事物，越对心灵具有震撼效果。

● 关于艺术"相对性"的思考
　　——"偶然"与"必然"的转换
　　——"构建"与"破坏"的游戏
　　——"肯定"与"否定"的等价
　　——"确定"与"不确定"的意义
　　——"控制"与"失控"的乐趣
　　——"开始"与"结束"的平衡

关于艺术创作中的"相对性"，我们已经反复提过了，只是有些同学还不愿意承认，甚至没有意识到它的存在。所以，今天我再梳理一下，希望大家的思路可以更清晰。

首先是"偶然"与"必然"的转换。大多数的艺术作品，包括我们在课上画的素描，以及其他绘画、音乐往往来自于偶然。当我们逐渐熟悉某种偶然，掌握其中的规律，并可以有意地营造出这种偶然的效果的时候，偶然在性质上已经转变成为了必然。必然一旦形成，就意味着艺术创作的思考过程告一段落，也意味着我们将要打破这个必然，面对新的偶然，也就是再次进入"偶然与必然转换的轮回"。这也是我们所说的画家与艺术家区别的体现，画家会沿着苦熬出来的必然永远走下去，而艺术家却要一生与偶然为伴，不断地摆脱必然。

其次是"构建"与"破坏"的游戏。我们特别认可艺术创作当中的"构建"，认为从无到有、从不完整到完整、从画得不像到画得像，都是一种构建。但是我们却很少想到构建的另一面——破坏。我们有没有想过，许多艺术作品之所以会流芳百世，除了原有的构建性原因外，破坏性因素也起着不可缺少的作用，包括岁月的侵蚀、环境的变迁、人们观念的改变，等等，这些例证在艺术中屡见不鲜。我们很难想象"完整无损的希腊雕塑"和"完美无缺的敦煌壁画"会是什么样子？它们的魅力和价值是否还在？相反，它们的不完整，是不是反而造就了另一种意义上的完整？所以，大家千万不要小看"破坏"和"减法"在艺术创作和科学研究中的作用，一味地构建和完善，一味地沉迷加法，有时反而会导致灵感的枯竭。

"肯定"与"否定"是等价的。很多时候我们更注重的是"肯定"，忽略乃至回避了"否定"的价值和意义。我们常听到"批判性思维"，显然，它与否定的关系更密切。与肯定一个事物相比，否定一个事物付出的代价更大，也会引起更多的思辨。因此，从这个意义上来看，"否定"甚至比"肯定"更需要勇气和智慧。

同样的，在"确定"与"不确定"、"控制"与"失控"这两组关系之间，我们也将更多的关注给予了前者。然而，确定的背面是束缚，控制的尽头是衰败。这些概念听上去抽象极了，但实际上，我们在画板前感受到的纠结与冲突，都是这些相对概念在我们心中的对抗。

更值得一提的是"开始"与"结束"的平衡。大家都知道绘画的开始很重要，但是大家有没有想过，比开始更难以驾驭的，其实是"结束"。我想大部分同学都不太清楚该在什么时候放下画笔，很多人对作画的停止与否，往往取决于下课铃声，取决于是否把画面填满，而非创作的需要。我曾不止一次见过这样的情形，某个同学的画面呈现出了动人的效果，然而过一会儿再看，却发现一切美妙都被后画上去的部分冲淡了。同学们应该学会发现光芒，无论在画面上还是生活中，学会识别即将或是已经到来的机遇，然后果断地留住它，这也是一种审美的测试。

如图 9-4 所示，似乎是马在低头吃草的情景，我想没准儿这位摄影师一口气拍了好多张照片，从里面挑选了一张呈现。就像我们之前提过的林风眠先生，他总是画好多同样的画，然后第二天早起

图 9-4　约瑟夫·寇德卡，摄影，摄于爱尔兰

凭最新鲜的第一感觉去辨别昨晚画作的优劣。比较、研究、分析，这个过程也是审美判断的一部分，值得同学们细细品味。

● 关于艺术"解读"的思考
　　——"观看"不仅仅是看见
　　——"独立"面对的勇气
　　——"评价"是你的权利
　　——"感悟"自己的心声
　　——"忘我"才能收获

我已经在很多场合谈过，不要再说"我'不懂'艺术"。尽管同学们大多来自非艺术专业，但这并不意味着专业、学科会成为我们与艺术之间的障碍。我见过不少生命科学专业的老师和同学用自

己的方式去思考艺术，他们的很多见解甚至比从绘画角度展开的艺术思考更有新意。类似的情形，从数学的角度所做的关于艺术的解读，从哲学的角度所做的关于艺术的解读，甚至从力学的角度所做的关于艺术的解读，等等，这些解读都令人尊敬。这些基于不同学科背景的对于艺术的分析思考，怎么能以非专业为由而被否定或轻视呢？

所以，我希望每一位同学，无论未来走到哪里，都不要说"我不懂艺术""我没有艺术细胞"这样的话。你们应该理直气壮地谈自己对于艺术的看法，对于艺术作品的看法，关键不在于对错，而在于我们的看法是"有感而发"。即便是"我对这件作品没有感受"，也应是感受的一种，也可以就"为什么这件作品让我没有感受"谈一谈自己的观点。

艺术史家、小说家、画家约翰·伯格有一本书，名为《观看之道》（*Ways of Seeing*），其中谈到了"look"和"see"之间的区别，以此申明我们应该如何观看世界。他认为，看见指的是生理意义上的看见，观看则不只是视觉意义上的认知和解读，还涉及其他感官，特别是内心世界对于世界的感知。因此，我们应该去界定一下我们究竟是在"看"，还是在"观看"，或许我们就更加明白什么才是"懂得"艺术。

早在第一次上课的时候，我就跟大家说过要有"'独立'面对艺术的勇气"。很多同学都缺乏这种勇气，或许是因为感受能力的匮乏，或许是认为他人经验性的解读更值得信服，但我认为这背后还有一层原因——懒惰。毕竟，陷入无休止的艺术纠结和思考不是一件很轻松的事情，远不及"拿来"他人的观点省事，但是，独立地感知和思考留下的体验正是艺术的生机所在，线条、色彩、灰度关系，甚至纸面留下的划痕，都是最真实动人的风格。"独立"面对艺术的另一面则是"评价"艺术的权利，这是一项我们与生俱来的权利，为什么轻易地让给别人、让给书本呢？

因此，面对艺术独立思考的勇气，除了来自于阅读学习，还要实践体验和参与创作，没有身体力行的体验，我们很难理解什么是"感悟"，什么是"忘我"，以及这种状态带给我们的不同寻常的思考，这样的思考和体验往往相伴而生。比如每周五的画室里面，总是有那么一些时刻，只有铅笔或炭条和纸面摩擦的沙沙声，与同学

知识点：

【《观看之道》】是1972年以作家约翰·伯格和制作人麦克·迪普（Mike Dibb）为主导创作的电视节目，一共7集，一集约30分钟。节目在英国广播公司二台播出，同年被改编成同名书籍出版。节目和书籍都在谈论艺术与社会之间的关系，其中的观点影响至今。

参考：约翰·伯格.观看之道［M］.戴行钺，译.桂林：广西师范大学出版社，2015：3-10.

们的呼吸声此起彼伏。我甚至可以通过这些声音，强烈地感受到大家的聚精会神创作的过程。那个状态，就是"物我两忘"，日久天长，我们的体验会更加深刻，我们的直觉会更加敏锐。

我不知道同学们有没有体会过用相机或手机"随手一拍"的感觉。以前有这样的故事，边远山区的土匪个个都武艺高强，有着挥手甩枪就能打断电线的本领，他们甚至不需要瞄准，随手一甩就能命中目标。这是一种极端的技艺娴熟，与之相对的，就是那位深夜拜访摄影家弗兰克的先生手中那本几乎完全看不清内容的作品集。然而我们却无法否认那些相片的价值，里面有很多值得我们深入研究和探索的内涵。换言之，是偶然造成了我们对偶然性的认知，并引领我们向着呈现必然迈进。

如图 9-5 所示，这是"破坏"产生的效果，是"构建"不可及的。或者说，这是一种超越"构建"的"构建"。毫无疑问，这会给

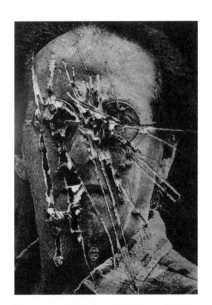

人留下特别深刻的印象，它无法被设计，也无法被预谋，是偶然促成了这种可能性的诞生，而我们唯一要做的事情，就是敏锐地抓住它。

尽管我们习惯了"三点一线"的日程安排，但是每天的生活仍然充满了机遇，只是我们太过匆忙而无暇顾及。就像英国前首相丘吉尔，直到他拿起画笔，才发现了叶子上有那么多色彩，白墙也熠熠生辉，甚至连他的生活都为之改变。这位叱咤风云的铁血首相，在绘画的洗礼中如获新生。

图 9-5　约瑟夫·寇德卡，摄影，摄于塞尔维亚

● 关于艺术"判断"的思考

——"选择"不是所有人都能做到

——"质疑"应该成为习惯

——"标准"当随时代改变

——"宽容"是最好的礼物

——"功利"将阻止一切可能

在"选择""质疑""标准""宽容""功利"这些关于艺术解读的思考中，我最想强调的是最后一点"功利"，它将阻止一切可能。

什么是功利？在艺术中，就是指有功利目的的创作。但我认为在绘画创作中，不是"不能"，而是"不允许"有任何功利目的。"为了画一张好画""为了卖钱""为了参展""为了获奖""为了得到一张收藏证书"……所有这些功利目的都不为艺术创作所容忍。甚至，想要把一张画"画得很好"，也是一种流于表面的目的。

我们常把"写实"和"真实"两个概念混为一谈，实际上，"写实"只是为满足观者的渴求而将物象画得清清楚楚的绘画方法，某种意义上说，那也是一种变相的功利行为，它的本质就是带有目的的创作、是带有目的的追求，这不仅会逐渐制约创作者的创造，也会抑制观看者的认识。艺术之所以可贵，正是在于它的"无用"，"无用"会帮助我们接近那些连做梦都想不到、遇不见的种种可能。

另一点是"'标准'当随时代改变"。今天的人工智能创作，已经彻底地改变了人们对于艺术的评价标准，艺术标准"唯一性"的时代早已远去，越来越多新的标准正在接踵而至，正在不断地质疑和超越曾经确立的标准。甚至，前一种标准还没来得及站稳脚跟，就被新的标准取而代之。这种现象不取决于我们愿不愿意，而是已经真真实实地出现了。我们不必纠结是该阻止还是认可标准改变的趋势，更重要的是，我们应该思考在这样一个标准不断被颠覆的时代中，是要继续坚持自己的判断还是随着标准的改变而改变自己？虽然两种选择各有利弊，但问题的实质不是选择的结果，而是选择本身。时代的发展把我们推到了选择面前，以往单一甚至唯一标准的时代已经过去，我们会面临越来越多的选择。选择的前提是判断，判断的前提是独立的思考能力。我们的思考是否独立，就显得非常重要。因为思考本身既包括宽容，又包括质疑，它们相互作用，相辅相成，能否做到恰当自如地处于思考状态中，是我们是否具备独立思考能力的直接体现，同时也是当今时代留给我们的命题。其实，艺术解读之复杂、之丰富、之韵味也在于此。仅仅是能够启发独立思考这件事情本身，就足以彰显艺术的价值，我们被艺术带入了一个属于自己的思考状态中。

最后我要分享给同学们两幅中国摄影艺术家的经典作品，他们分别是来自宝岛台湾宜兰的阮义忠和来自北京的吕楠，这是两位能

用自己的作品（图 9-6、图 9-7）带给人们深刻震撼的艺术家。他们的摄影作品在提示我们关注那些被忽视的艺术问题的同时，也极大地启示了我们重新思考艺术对于我们今天生活的意义，特别是艺术与我们每一个人生活的密切关系。看了他们的作品，我们会情不自禁地去回顾自己所经历的许多事情，也会不由自主地去设想我们自己以及人类社会的未来。能够起到"承前启后""承上启下"的作用，这才是优秀艺术作品应有的意义。

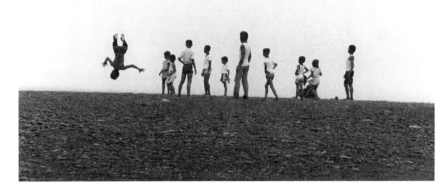

图 9-6　阮义忠作品

图 9-7　吕楠作品

师生问答

提问者为学生（姓名略），回答者为老师（李睦）。

1. 问：呈现直觉是否可以叫作'创作'？

答：我鼓励大家在绘画中呈现直觉，但我却没说呈现直觉就是创作。呈现直觉可能与创作有关，可能是创作的起点，但并不等同于创作本身。就像我们在科研中，不能仅靠直觉、仅凭想象得出结论，而要通过理论推导、实验验证一步步来求真。创作比呈现直觉复杂得多，直觉呈现了以后，会有很多很多现象相伴而生，我们要在现象产生的过程中，去确定哪些东西是有意义的，哪些东西是有价值的。将这些因素逐渐累加，才是接近创作的过程。

2. 问：用手表达'想象'，是不是本身就是一种意识，那么这种意识本身就是对思想表达的限制。

答：我曾经说过，手会带领我们、引导我们做很多脑子想不到的事情，但是我不认为用手表达的过程是在表达想象。我个人坚信，想完了再画，永远不如画完了再想有意义、有价值。因为只有在我们的手尽情挥洒以后，我们才"有机可乘"，才可以发现很多我们想不出来的视觉现象。

如果我们仅仅依靠想象，想完了以后用手、用图像去实施、描绘和呈现我们的想象，那么绘画的价值就会被贬低，它会被贬低成文学的附庸，会被贬低成概念的图解。光荣、伟大、失落、遗忘，这样的词汇该用什么样的图像去表达呢？这些抽象的词汇会变成绘画的门槛，会成为我们拒绝绘画的借口——我没有齐白石那双巧手，我没有经过严格的技法训练，所以我画不出来我想要表达的概念，所以我干脆别画了。

3. 问：我们盯着熟悉的事物，发现这种事物不再熟悉，这是不是必然性中的偶然性？

答：这个问题真的非常亲切，又充满神秘。当我们盯着一个熟悉的事物，比如烛光，注视它五分钟，会发现烛光因为风、空气、人的走动，不断变换着形态和强弱，然而，再仔细观察，会进一步发现烛光的变化有规律可循。浪花也是如此，海浪一波又一波地接

踵而来，即便我们不眠不休，也不可能真实地记录下来某个瞬间海水击打礁石后激发出来的形态，但是我们可以发现其中的韵律，那些"画得很像"的海水，一定是抓住了其中的韵律，并加以呈现。

所以，"熟悉的事物"，我们也未必真的熟悉。即便是真的熟悉的且不会变化的事物，也会因我们自身的改变而相对地发生变化。比如桌边的笔筒，如果我们被迫盯着它一夜，从日落到天明，难免会从开始时的饶有兴趣，转向随后的兴趣索然，甚至感到厌倦。这个过程里，就暗含着我们对"熟悉的事物"的判断的改变。

4. 问：某些艺术作品是如何成为标杆的？为什么很多作品是在创作者逝世后，甚至几百年后才得到公认？

答：我想，这里面是有偶然性存在的。很多人有才有貌，穷尽一生，也难以成为标杆，落得被人遗忘的结局。一方面，艺术家和艺术作品具有一定程度的"前瞻性"，这种超越会让他们暂时远离社会公众的视线。另一方面，公众的认知与作品的价值也决定了艺术作品是暂时地还是永久地被人们遗忘，人们会回顾那些为了思想改变、社会改变做出贡献的艺术家。

5. 问：为什么要给绘画找理由？还有，创作是一种破坏吗？

答：创作在一定意义上是一种"破坏"。但是这种破坏不是目的，而是手段。绘画需要思辨，需要演绎，需要论证，绘画的目的是在原有因素的基础上找到不同的问题，提出不同的观点，所以绘画创作可以被理解成一种建构意义上的破坏，是"不破不立"的写照。破坏不等于否定，不等于毁灭，不等于消极。纯粹的构建，在一定意义上也是一种破坏，大家要学会辩证地思考问题。

思考题

1. 你认为在我们对于艺术的认识理解的范围之外还有哪些值得思考的问题？
2. 你认为艺术仅仅是对于思想观念的图像化的表达吗？
3. 你认为关于艺术中形式语言的研究与思考是否属于艺术的思想？

拓展阅读

赫伯特·里德《艺术在大学中的地位》①（节选）

单轨思维是现代社会中最可悲的事之一。不仅仅是视野的局限扭曲了整体的远见，使专家成为社会中的盲目而无效的一员；精神意趣的局限也造就了他自身的命运……达尔文曾在自传里为此哀痛，对于这种哀痛你们将来也不会陌生……他试着解释"他如何丧失了良好的审美品位，令人费解而悲哀"——"我的头脑似乎变成了机器，（惯于）从大量事实中机械地提取一般规律，但是我无法设想的是，为何它唯独导致了这部分大脑的萎缩，而这恰恰是通向更高境界所离不开的。我猜想，一个头脑比我更有组织、构建得更完备的人，是不会受这种折磨的；而且如果我可以重新来过，我会要求自己至少每周读一点诗歌，听一点音乐；可能这样一来，我的这部分萎缩的大脑会因此而保持活跃。失去这些审美趣味就意味着失去乐趣，可能损害领悟力，更可能伤及道德品性，皆因为我们本性中的情感部分衰弱了。"

……健全的智识或理性就像健全的趣味一样，彻头彻尾都有赖于感性的练习。我所指的更像是怀特海教授说的，理性分析（intellectual analysis）与直觉体悟（intuitional apprehension）的区别。你们可能记得，在《科学与现代世界》一书的末尾，怀特海教授认为这正是通识教育与专业教育的平衡问题，并得出结论：能与严谨的专业理性练习相平衡的，应当是一种与纯理性分析的知识全然不同的东西。在他看来，把纯粹是工具人的粗糙的专业化价值，和纯粹是学者的柔弱的专业化价值合起来，其实是无济于事的。"两者都缺失了一些东西；而你若将这两种价值相加，却得不到缺失的要素（element）。"怀特海教授要求的是一种素质（faculty），一种能直接感知事物在此时此地的实在价值的素质，而他发现这种素质体现在审美体悟中；但仅仅被动地体悟还不够。我们必须培养创造性的主动意识（creative initiative）。冲动和敏感性，两者缺一不可，因为"没有冲动的敏感性就会

① ［英］赫伯特·里德著.孙墨青，译.艺术在大学中的地位［J］.哥廷根大学学刊·嘤鸣戏剧，2021.

变成颓废，没有敏感性的冲动就会变成野蛮"。他把艺术的习惯（habit）定义为享受和体味生动性的习惯（the habit of enjoying vivid values）。

钱学森《形象思维、抽象思维、灵感思维》[①]（节选）

我讲过有三种形式的思维，这就是形象思维、抽象思维、灵感思维。具体人的思维，不可能限于哪一种。解决一个问题，做一项工作或某个思维过程至少是两种思维并用。两种，就是抽象思维和形象思维。所谓三种，就加上灵感。有点请文艺界同志理解，科学技术不都是抽象思维，都是推理吗？都是所谓"科学得很"的推理吗？不是那么一回事。要那么样，科学根本没有办法发展。这个爱因斯坦讲得很清楚，他说，科学发展不能尽靠推理，还有直感。那直感就是形象思维。科学技术界从前认为搞科研就是抽象思维，这事实上不可能。举一个很简单的例子。譬如人的手艺就不能只靠抽象思维。一个有经验的钳工老师傅，拿起一块不平的铜片，当当几下，就敲平了。如让我去敲，越敲越不平。什么道理，那就很难用抽象的道理把它说清。他可以给你讲，注意这，注意那，但总是形象的。我看这就是形象思维，娃娃先有形象思维，而不是抽象思维……对小孩子没法讲道理，他就会模仿。模仿就是形象，不是推理。从这个意义上来说，形象思维是普遍的……

看来，现在突破口是形象思维。形象思维搞清楚了，灵感思维的内涵、规律，也就差不多了。因为灵感实际上是潜思维。它无非是潜在意识的表现。人的大脑复杂极了，我在这里与同志们交谈，用的那一部分叫显思维，或叫显意识，这我可以直接控制，有意识地控制。那个潜意识，控制不了，没有办法控制。但是它同时在工作，就是不知道它怎样工作，它工作的状态怎样。我想大家在工作中也会有体会，苦思冥索不得其门，找不到道

① 钱学森.钱学森讲谈录：哲学、科学、艺术（增订版）[M].北京：九州出版社，2013.

路，然而不知怎么回事，它突然来了，这就叫灵感。我们在科学工作中也有这样的情况，常常一个问题，醒着的时候总是想不起来，不想时，或夜里做梦，却忽然来了。这说明潜意识在工作。你自己不知道，可是它在试验。试验行了，它就通知显意识，这就成了你的灵感。

第十讲　追求色彩的"信仰"（实践）

你是否拥有属于自己的"色彩信仰"？那是一种毋庸置疑的关于色彩的情感寄托，一种朦胧却又坚定的对于色彩的追求——相信自己所认定的色彩的力量，相信色彩在自己成长过程中的作用，乃至相信色彩在某种意义上可以改变我们的社会生活。其实这是一种已经存在许久的"信仰"，这"信仰"曾经被无数艺术家的探索证实过，曾经被无数艺术作品的价值证明过。因此我们可以这样说：每个人都拥有自己的"色彩信仰"，问题的关键在于，并不是每个人都知道自己拥有的色彩信仰是什么，这是一个需要不断了解和认识的有关我们生命意义的过程，也是我们毕生都不应回避绘画，并且应该践行绘画的理由。通过绘画鉴赏去研究，尤其是通过绘画实践去验证，逐渐确定自己的色彩信仰所在，这是我们这节色彩实践课的初衷。

一、实践课要求

（一）内容：色彩写生。

（二）主题：画面中的同学。

（三）作业要求：

1. 以自己熟悉的同班、同屋或同桌的同学为主题，每两个人一组，用水彩或油画棒为对方画半身像或全身像。

2. 观察所画同学脸部颜色、服装颜色、背景颜色之间的区别，调配色彩的深浅和浓淡，直至作者认为画面中的色彩彼此协调。

3. 画人物与画静物、画风景，在艺术表现体验上并没有本质的区别。我们仅仅是把内容换成了人物，画面中的色彩、趣味、风格等仍旧是关注的重点。

4. "画得像"不是这次课程的目的，每位同学的肤色、着装、性格带给我们的印象才是关键所在。那些粗犷、文静、紧张、悠闲等气质或状态，是可以用色彩表现出来的，敢于涂抹，就能够体会得到。

5. 无须画出过多的面部及身体细节，避免陷入无谓和琐碎的纠结之中。只需关心画中人物的色彩搭配和色彩组合，直至画出了你认为好看的"一张画"，而不是好看的"一个人"。

6. 人物精神状态，需要在绘画中一点点地触及，一点点地激发，画面颜色涂抹得多了，人物的精神状态会自然流露在纸上，不可以提前预想和策划。

（四）材料：水粉颜料、纸、笔。

（五）作业：每人 4 幅（可以是八开纸的一半大小），当天提交作业。

（六）时间：下午 1：30-4：30。

（七）地点：绘画地点相对集中，便于相互观察，也便于教学指导。可以选择在室内空间中，也可以在室外的草地上。

二、绘画实践综合评估

（一）共同的收获：在前几次绘画实践的基础之上，同学们的画面状况开始有了改观，尤其是对色彩的运用有了明显的改观。我们比以往更加主动了，更加相信和依赖主观的色彩认识，也更有兴趣在一幅幅画中追求心目中的色彩，而不仅是被动地记录看到的色彩。

（二）存在的不足：只有那些主动的色彩表达才能真正感动人，包括感动他人和感动自己，但我们目前还没有完全达到这样的状态，尽管我们距离这样的状态已经不远了。究其原因，还是我们对于色彩感知和判断不够自信的缘故，也是审美惯性使然。相比较而言，我们更愿意描绘自己眼睛看到的，而不是自己心里想到的。因为，表达前者容易，表现后者艰难。

（三）期待的目标：终究会有那么一天，我们对于世界、对于世界上的色彩的认识取决于我们的执着和信念，而不仅取决于我们在现实中遇见的，更不仅取决于我们在他人绘画中看到的。

三、典型作业分析

图 10-1　我们了解自己的方式有很多，但通过绘画去了解自己却是大多数人所不知道的。这节课的作业要求同学们刻画自己，就是为了让更多的同学知道，绘画会直接或间接地影响我们认识理解事物，尤其是进一步地认识理解自己。这张作业是作者为助教画的肖像，在日常生活中，作者也许很少关注人脸上的形象特点，关注别人衣着的色彩倾向，即便是对此有所关注，也是经验上的、共性意义上的归类而已。大胆地画出自己所观察到的形象，画出自己所处环境中的色彩，这是我们通过绘画了解自己和别人的第一步，也

是这张作业的价值所在。毕竟作者开始独立地探索色彩之间的协调，开始独立地探索形象在构图中的分布安排，还能够乐此不疲地一直画下去。这份体会这实属难得。我希望她能永远将这种状态保持下去。

图 10-1　作者：赵林曦

图 10-2　作者：陈啸宇

　　图 10-2　只有认真观察过自己，认真描绘过自己，我们才能接近那个最为真实的自己。人们通常所说的过目不忘，仅仅是记住了事物"结论性"的一面，但事物的真实往往存在于"非结论性"中，包括我们对自己的认识。绘画过程中的观察和描绘，为的就是将那个"非结论性"的自己呈现出来。在这幅自画像作业中，作者毫无疑问是在认真地描绘自己，尽管画面中的人物并非通常意义上的写实。认真描绘的前提是认真观察，而从各种不同的视角观察自己是否算得上认真？是否算得上仔细？我想回答应该是肯定的，因为只有不拘泥于规定性的观察才能算得上是仔细的观察。说不定这幅作业的作者刚刚发现，以前从未如此仔细观察过自己，描绘过自己，当然也从未以一双画家之眼如此认真地了解过自己。

第十一讲　视觉语言中的审美判断（理论）

"强烈的爱好，特别的敏感，无所畏惧地探索和追求他自己想要做的事情，仅凭这一点，梵高就应该流芳百世。"

● 色彩的"真实"

　　——空间中的"固有色"

　　——时间中的"变化色"

　　——理智和感觉的"混合色"

谈起色彩中的"固有色"，我们可能会自然地想到"红橙黄绿青蓝紫"这些具体的颜色，也可能会想到一些生活中拥有"固定"颜色的事物——红色的西红柿、黄色的香蕉、绿色的黄瓜，等等。我们对此习以为常，几乎不假思索。

然而，我想告诉大家，一切颜色都是以特定光线为条件的，如果我们改变了光源，事物的"固有色"也会随之变化，比如用红色的光线照射黄色的香蕉、用蓝色的光线照射柠檬黄的鸭梨。面对眼前这些被改变了的对象，我们不得不反思一个问题：到底有没有"固有色"？这个谜题，在 19 世纪 60 年代，被以莫奈为首的印象派画家破解。那一时期，科学的进步，尤其是光学和色彩学的进步，让人们开始重新思考自然中色彩的固有性，一些画家开始探索在自然光线的照射下、眼睛看到的事物的颜色是不是也会随之改变。

比如，我们会认为清华的二校门是白色的，可是大家有没有想过，春夏秋冬的二校门是否为同一种"白"？逆光和顺光下的二校门是否为同一种"白"？朝阳和夕阳照射下的二校门是否为同一种"白"？二校门的白色一定是有所区别的，在不同的条件下，它会呈现出或冷或暖、偏红或偏绿、偏蓝或偏紫的色彩倾向。印象派绘画正是研究光线的改变如何造成了自然界物体自身颜色的改变。换句话说，自然界中所有的"固有色"都是随着环境的变化而变化的，绝对意义上的"固有色"根本不存在。就像大家会习惯于认为我的脸是肉色的，但是此刻站在投影灯下的我，笼罩在画面图片的色彩当中，我的脸还是肉色的吗？早上起来睡眼惺忪的我，工作晚归浑身疲惫的我，脸庞会是同样的颜色吗？此外，影响

知识点：

【冷色与暖色】在色环中处于 180 度相对位置。冷色：指带有蓝色调或青色调的色彩，所有的冷色都位于色环的绿—紫半圆区内，以蓝色为主，包括绿色与紫色，使人联想到天空、水、冰等，使人联想到凉爽或者寒冷，故这些色彩被称为冷色，带蓝色的灰色被称为冷灰色。此名称也可以用于相对的意义，正如我们可以说生赭土比煅赭土要冷一些，尽管它们都是暖色。暖色是指带有红、橙调子的色彩，所有的暖色都位于色环红—黄的那一半，因为红、橙色使人联想到太阳，使人感到温暖、热烈，所以将这些色彩称为暖色。

参考：奚传绩. 美术教育词典 [J]. 北京：人民教育出版社，2009：312.

[美] 拉尔夫·迈耶. 美术术语与技法词典 [M]. 邵宏，罗永进，樊林，等译. 南京：江苏教育出版社，2005：97，437.

我们的色彩判断的因素还伴随有心理原因，比如精神状态和情感状态等，在不同的状态下看同样的事物，我们看到的色彩也是不一样的。

我们的感觉更多跟环境的刺激有关，而理智则关乎经验和规则的认定。我们在进行审美判断的时候，特别是对色彩的判断，更多的是两种因素相互作用的结果。比如，原本我们认为二校门的"白"是暖色的白或冷色的白，但是当我们将白色画到画面上时，可能会突然发现二校门旁边还有一棵墨绿色的松树，为了衬托出我们感觉上或理智上认知的那种白，我们或许选择用比现实中更浓重的黑色去呈现松树的颜色。也就是说，色彩之间还存在着相互影响、相互作用的关系，我将之称为"感觉和理智上的混合颜色"，也就是选择什么样的颜色去画二校门，还取决于它旁边的颜色。判定一个事物的颜色，也要参照这个事物周边的颜色。

"真实"的色彩是相对的。每个人对真实的理解都不一样，换一个人画莫奈的《日出·印象》一定会是另一幅情景。然而，无论对颜色的相对认识是什么，都是我们的理智与感受相碰撞的结果。观看、分析、思考的不同状态催生出不同的色彩组合，这是思维的有趣之处在绘画中的反映。类似的状态也在科学研究领域中屡见不鲜，杨振宁先生曾作过一个演讲，题为"科学工作有没有风格"，大家可以在阅读中体会艺术与科学思维的相似之处。

如图 11-1 所示，虽然梵高这张画里没有大块的颜色，但是我们仍然可以从点线的结合中仿佛感受到人物微红的脸庞。吴冠中先生也曾经提到过一个关于色彩相对性的例子：一位色彩大师，用雨后的地上泥巴描绘出了一位金发女郎。而这个色彩表达的实现就是基于泥土不同颜色的对比。

图 11-1 《戴草帽的自画像》，文森特·梵高

● 形状的角度

　　——不同的角度，不同的形状

　　——不同的形状，不同的联想

　　——不同的联想引发不同的判断

　　我特别希望大家能够通过不同的角度、不同的形状去思考。比如，我们画静物时经常以瓶子或者罐子作为写生对象，它们的确接近椭圆形，但是当我们从不同的角度观察它们时，就会发现它们之间在形状上的差异，或高或矮，或胖或瘦，或大或小，或许还会因为釉色和图案的缘故影响手柄的形状，再或许罐子本身就是一个复杂的形态，不能用简单的"圆柱体"加以形容。自然界中的事物也好，我们眼中的事物也好，都不存在绝对的形状，一切都会因我们观察视角的变化而变化，我们所感受到的形状也会因心情的改变而改变。

　　不同的形状以及形状的组合必然会引起不同的联想。我们总是围绕静物来回踱步，最终确定一个最中意的角度，然后开始坐下来描绘，我们描绘的过程也会为我们自己带来联想，而我们描绘的结果通常会给看画的人带来联想。这就像我们看到梵高的画、看到博物馆里的其他画、看到身边同学的画时会有所联想是同样的道理，包括作者的联想和观者的联想。这种联想，其实也是我们走进博物馆、走近画作与作品交流时取得收获的途径之一。

　　不同的联想将会引发完全不同的判断。今天我在课上给大家作的素描分析、讲评，可能与另一位老师完全不同，甚至下周我再讲评一次，也可能会与今天有很大不同。一定会有同学由此发问："艺术到底有没有标准？"我们习惯性地用理智判断事物，有章可循，反复论证，往往用逻辑思维进行推导。但是我想，今天我们谈到的是另一种思维，是一种基于"不确定"状态的思考，颜色和形态都会随着我们的视角、情绪，甚至时间、地点、人物关系的变化而变化。我们所身处的时代充满不确定性，难道我们在这样一个时空中，还要苦苦执着于永恒不变的审美标准与价值判断吗？我想，我们需要重新出发。从改变观察的角度开始，从不同的角度发现不同的形状，用不同的形状刺激不同的联想。比起最终的成功和技能上的进步，我们的思考、我们的探索，无论成败，都更值得放在首位。

艺术家简介：

【梵高】(Vincent Willem van Gogh, 1853–1890)，在艺术史中被认为是"后期印象派"(post-impressionism) 画家中的一员。梵高出生在一个基督新教牧师家庭，是家中六个孩子中的第二个。梵高的艺术生涯从 27 岁开始。早期的作品颜色偏暗，描绘的是穷苦的底层。直到 1886 年，他在巴黎认识了印象派画家们后，画面的颜色开始变得鲜艳明亮。1888 年他离开巴黎，来到了法国南部的小镇阿尔。梵高的弟弟提奥一直资助他，支持他的绘画事业。他也一直跟提奥保持着书信来往，在信中写下了许多对绘画的思考与感悟。梵高认为真正的画家不必按照眼睛看到的样子去画，而是画出内心的感受。因此梵高选择用奔放的笔触，象征性的高纯度色彩以及对物体变形等方法来表达主观的情绪。梵高对于绘画的理念和实践开西方表现主义绘画的先河，影响了后来从野兽派到抽象表现主义的许多现代艺术运动。代表作有油画《向日葵》《星空》《乌鸦群飞的麦田》等。

参考：[美] 欧文·斯通. 渴望生活——梵高传 [M]. 常涛，译. 北京：北京十月文艺出版社，2008：48–50.

奚传绩. 美术教育词典 [M]. 北京：人民教育出版社，2009：137.

图 11-2 《夏天的傍晚，夕阳下的麦田》，文森特·梵高

梵高画中的田野是笨拙的。他似乎对于描绘漫山遍野的麦田没有现成的技法可用，所以只好选用最笨拙的办法，用点和线不断重复（图 11-2）。然而，他仍然达到了一种非常特别的效果——舍弃了麦叶本身，却保留住麦浪的韵律。从画面的任何一个局部来看，它都称不上什么"作品"，但是它们的组合却构成了流动的视觉效果，包括天空中阳光散发出来的光芒。梵高用笔触表达了眼睛看不到的一些事物，那就是氛围。

回到同学们的作品中，我们在描画清华园的时候，有没有想过它的氛围？那种氛围来自于哪儿？是一棵树的高矮胖瘦吗？是两棵树的远近距离吗？是几排树的影子比例吗？我们所忽略的常常是身为人的情感、文化，以及校园中的"氛围"。而如何表现这些抽象的内容，再看看梵高的画，我们的疑惑或许就会迎刃而解。

● 观看的独特

——直觉意义上的观看

——经验意义上的观看

——最终是辩证意义上的观看

"观看"大体上有两种，一种是直觉意义上的，一种是经验意义上的。

更多的时候，更多的同学是基于第二种"经验意义上的观看"

去画画的。同学们会用头脑中固有的印象去认识面前的事物。就像我曾经跟大家说过的，一个班里六十多个同学，竟然将六十多个苹果画得几乎一模一样。我们往往疏于观察苹果和苹果之间的形象的差异、色彩的差异，因为我们几乎没有去观察，更没有用自己的视角去观察，而找回这种每个人本该拥有的观察视角的最好办法，就是绘画。我相信，"经验意义上的观看"不应替代"直觉意义上的观看"。搁置"经验意义上的观看"，才能唤起"直觉意义上的观看"。搁置曾经的经验，我们才会得到新鲜感，抓住它，把它从瞬间变成永恒，这是观看的意义所在，也是绘画的意义所在。

当然，这并不意味着经验意义上的观看就没有任何价值。我们需要警惕的，是完全排斥直觉意义上的观看，只承认经验意义上的观看，这将会束缚住我们的思想，失去由于瞬间的生理或心理作用而产生的火花。因此，两种观看应该相辅相成、相互作用，这样才能达成辩证意义上的观看。大家都是从孩童慢慢长大的，三五岁的时候，我们根本不会考虑绘画的比例、结构，因为我们没有太多的经验，完全依靠直觉和本能，那是最天真的状态。随着我们慢慢长大，经验会压倒天真，这在儿童画中体现得尤为明显。以我的个人观感来说，5岁的作品最好，8岁的差一点，13岁的作品几乎都是"经验工厂"生产的产品。更遗憾的是，13岁的孩子自身经验并不充足，他们的经验又大多来自前人的转述，其中乏味，可见一斑。平衡天真和经验，这就是艺术课要解决的问题。同样，世界各地的名校培养学生艺术与审美素养的意义，也在于此。

梵高不是不知道印象派，也不是不知道印象派以前一座又一座的艺术丰碑，然而他毅然决然地选择做自己。他的画没有太多技巧可言，也没有太多传承可言，欧洲历史上那么恢宏的艺术传统，在梵高身上并没有太多体现，那么他的画有什么呢？我想可能就是"观看"。这个"观看"背后有特别浓烈的情感，有极其鲜明的好恶，这些都是让画面变得无比珍贵的因素。想想自己，我们还有多少性格、喜好能够通过绘画这样一种独特的方式被证明存在呢？如果失去了这样的因素，我们又能否更好地做其他事？

我在面对梵高的画作时，曾经不止一次问自己：敢不敢画成像他这样？答案是不敢。我想，即便是今天，如果这不是梵高所作，这些画挂在展厅里也未必会引起多大的关注。如果这只是一位艺术考生

所作，我甚至不确定他是否会被美院录取。如图 11-3 所示，这张画里，没有明暗，没有比例，没有结构，似乎什么都没有；可是又什么都有，有梵高真实的理解，有梵高真挚的情感，有梵高认为最有意义的画面。这种绘画在世界没有第二份，还有什么比这更珍贵呢？

图 11-3　《从蒙马儒看拉克劳》，文森特·梵高

● 表达的珍贵
　　——思考留下的痕迹
　　——痕迹留下的思考
　　——表达的过程与生命的意义

绘画表达的是我们的视觉印象，是把我们的视觉印象用形象的方式呈现出来。绘画可以把不可视的感受、氛围变成可视的，甚至把不可能的事物在画面中变成可能的。这些是摄影难以做到的，摄影往往只能捕捉眼前所见，而对于那些无形之物，摄影无能为力。因此，梵高有一句名言，大意是，绘画应该去表现那些眼睛看不到的事物。

梵高的作品也的确传达着他的想法。他表现风，表现气流，表现水波翻滚，表现树影晃动，这些要么是眼睛看不到的东西，要么是看到以后也不太容易记录下来的东西，即便是相机，也只能记录瞬间，而无法记录过程。相比而言，绘画是空间加上时间的艺术，可以传递"连续性"。

说到连续性，我想起另一位艺术家杜尚，他除了取名为《泉》的小便池，还有一幅油画《下楼梯的裸女》。画面很简单，一位正在下楼梯的女子。只是她下楼的动作被"一帧一帧"记录下来，互相重叠交叉。我想这就是杜尚"思考留下的痕迹"，他无法抉择女子下楼的哪一个瞬间是最美的，索性通通记录下来。这些"静止的瞬间"的组合，也将绘画与一般摄影的区别体现得淋漓尽致。

"痕迹留下的思考"同样重要。就像刚刚一位同学画的鱼，留给我的印象远远比摆件本身更深刻。这让我不禁想起了文学名著《简·爱》里的对白：

罗切斯特："像你这样的穷孤儿，哪儿来的这份从容？"

简·爱："它来自我的头脑。"

罗切斯特："你肩膀上的那个？"

简·爱："是的，先生。"

罗切斯特："那里边还有没有其他同样的货色？"

简·爱："我想它样样具备，先生。"

思考会在画面上留下痕迹，痕迹会再次引发我们的思考，前后的思考共同作用，才是艺术价值的体现。思想、情感、技术……痕迹见证着作者心中的挣扎与矛盾，然后凝结成"风格"，而后进入新一轮的萌芽、蓬勃、质疑、终止。所以，表达的过程也与生命的意义相关联。如果有一天，在座的每位同学都可以拾起发现美、表现美、创造美的权利和义务，那么世界上也许无须再有美术学院。

如图11-4所示，我不觉得梵高是在刻意变形，他可能就是画不准人物的五官。但"准确"是相对的，我们从某个单一的视角看到了一个同学的脸，惟妙惟肖地复制下来，这就是准确吗？如果仅从技术的角度讲，梵高的画的确把握得不好，于是他左

图11-4 《约瑟夫·吉努的肖像》，文森特·梵高

艺术家简介：

【杜尚】（Marcel Duchamp，1887—1968）是一位生于法国、后生活于美国的艺术家。家中的六个子女中，杜尚是第三个孩子。高中毕业后的杜尚到了巴黎，投靠了他的哥哥们。他的兄长资助他在一家艺术学校学习绘画，同时他也跟着大哥给报纸画插图，赚取了一些收入。杜尚在早期学习的是现代派主流的绘画风格，研究了野兽派、立体派和印象派的绘画方法之后，创作出的画作被巴黎的沙龙展所接受，进入了巴黎现代艺术家的行列。但是杜尚意识到现代艺术无法给人彻底的自由和解放。因为沙龙展的评委们对艺术有明确的界限和要求。之后杜尚不再当职业画家，搬离了画家们居住的地区，给自己找了一份图书管理员的工作。离开主流艺术的杜尚开启了反艺术权威的道路。他开始使用现成的东西作为作品，比如他的代表作之一的《泉》就是一件小便器。杜尚认为人比艺术重要，因此艺术的任何标准和要求都不能限制他。杜尚的作品以及他对艺术的态度奠定了西方当代艺术的审美标准，也直接影响了后来的艺术运动，包括达达主义、超现实主义、波普艺术和观念艺术。代表作有油画《下楼梯的裸女》，装置作品《自行车轮子》《泉》等。

参考：奚传绩.美术教育词典［M］.北京：人民教育出版社，2009：141.

王瑞芸.杜尚传［M］.桂林：广西师范大学出版社，2010：69-79.

看一眼、右看一眼，边画边改，反而缔造了一种更接近对象本身的真实。

● 视觉语言传播的特殊性
　　——无须翻译的语言
　　——不知不觉中的感染
　　——奇特的瞬间审美效应

　　视觉语言的特点，就是它的传播不需要文字和声音的解读。未来无论同学们走到哪里，都可以随意地迈进博物馆去欣赏艺术作品，各取所需，不必依赖讲解器。因为形象、色彩，乃至作品中的情感故事都可以通过"感染"的方式迅速传递。可能只需一秒钟，我们就会被完全的感染，并带着它留给我们的感动走完一生。这就是视觉语言的传播方式的特殊性，也是"瞬间审美效应"的奇特所在。尽管这种审美效应很复杂，每个人可能会有不同的理解，但是仍然有一些共性的特征可以追溯。更有意思的是，当我们在这个概念下，以个人或小组为单位进行思考交流时，每个人从不同角度发表的见解可能会一点一点推动已有审美标准的变化和发展。

图 11-5　《柏树和阳光照射下的房子》，文森特·梵高

　　如图 11-5 所示，到这个时期，梵高的绘画已经形成了稳定的风格，不管树原本的样子是什么，他都会用"自己的技术"去描绘。

梵高也好，毕加索也好，他们的风格太过于独特强烈，以至于我们其实没有办法学习他们的风格。无疑，任何一个人用梵高或毕加索的视觉语言去表达，都会遭到全世界的画廊和博物馆的拒绝，甚至被斥为抄袭。不过，既然人与人的体貌特征、性格、教育背景、民族、宗教信仰不一样，我们每个人看到和听到的事物也不一样，那么为什么我们偏要追求视觉语言的统一呢？因此，我也希望同学们的作品差异越来越大，希望你们找到自己的独立价值。

梵高是世界上知名度最高的是艺术家之一，可是这样一位家喻户晓的人物，又有多少人真正理解他的作品呢？我们总说梵高如何是个疯子，如何痛苦，如何穷困潦倒，甚至从同情可怜的角度去追忆这个"半疯半癫"的艺术家，但是没有多少人去倾听他的绘画，更没有多少人从中获得自己的领悟。我希望今天的课结束以后，大家可以重新认识梵高，并且永远记住他。

● 相对的完美
　　——认可自己的改变
　　——接纳他人的改变
　　——促使社会文化的改变

最后一点是关于完美，这也是最难谈论的部分。

我从不觉得有绝对的完美。美是一个过程，而不仅是一个名词。如果我们能够承认美是相对的，就可以辩证地去看待这个概念，不再会认为哪个瞬间、哪个画面是不可替代的"绝对完美"。我们都有这样的体会，随着时间、地点、情绪等因素的改变，对美的感知也会改变。就像在座的各位同学，我相信你们中已经有很多人开始卸下对艺术的"防备"——不会在职业画家面前自惭形秽，也不会在展厅的名作前觉得自己与艺术毫无关联。既然我们自己已经发生了变化，何不欣然接纳？

绝对的审美标准还会阻碍我们接纳他人。倘若旁边的同学没有画出和你一样的瓶子或蝴蝶，难道我们就要对他嗤之以鼻吗？的确，每个人都有与生俱来的排他反应，本能地拒绝那些与自己不同的，以及无法被过往经验印证的事物，但是，人的理智可以驱使我们脱离这样的局限。从这个意义上来说，改变自己，也是在接纳他

人。就像我很多年参与自闭症儿童的艺术展览策划和筹备，从中得到的最大收获，并不是公益和慈善，而是对认知局限性的超越。我在这个过程中，重新认识了"正常与不正常""艺术与非艺术""职业与非职业""艺术家与非艺术家"，其实这些概念之间并没有那么泾渭分明。更多的时候，是我们自己的局限性放大了概念之间的对立，但事物的本质并不是泾渭分明的，甚至是纠结、缠绵的。比如，我发现了一个很有趣的语言现象：在英语中"自闭的"和"艺术的"两个词的拼写和发音都很接近，分别是"autistic"和"artistic"。两个单词只差一个字母，那么，是不是意味着艺术与自闭的性质存在着些许相似性？

梵高是有很强烈的自闭倾向的，所以他才能更专注地去观察、感受并呈现出那么多常人看不到、画不出的东西（图11-6），但是从另一面讲，我们之所以看不到、画不出，始作俑者可能就是我们自己——我们满足于约定俗成，我们习惯于故步自封，喜欢将自己封闭在一个超稳定的状态中。从这个角度来看，梵高和我们，究竟谁是"自闭"的，谁又是"艺术"的呢？在艺术中用正常和不正常来探讨问题并不恰当，如果我们在艺术里面还要树立某种亘古不变

图 11-6　《戴帽子男子肖像（特拉布克）》，
文森特·梵高

的正常标准，这件事本身恐怕就是一种不正常的体现了，也会抑制艺术的健康与创新发展。

如果我们固执地以西方古典绘画的视角去探讨，会认为梵高的画在解剖学上有问题。西方古典绘画讲究解剖学上的准确，然而，梵高的画里只有面颅，没有脑颅，像面具一样单薄。但是，这是梵高的失败吗？我觉得不然，这应该是一种超越。我们没有必要重复前人做过的事情，梵高可能也怀有类似的想法，所以他选择以画笔直指人心而非肉体。

同样地，我也很期待同学们再大胆一点，再疯狂一点，或者你们可不可以尝试用左手画画，可不可以在白天也闭上眼睛作画，可不可以一边画一边旋转画纸，可不可以将画好的作品扔到地上踩上一脚？我们可不可以，让画面失控一次？

如果我对同学们说，我们中国人是最懂梵高、最懂非具象绘画语言的民族，大家是否会认同呢？我们的传统绘画（图 11-7）中具有认识自然、超越自然、融入自然的思考，这些思考自始至终都贯穿在我们的书法、绘画、雕塑、建筑之中。正因如此，我们才能够理解梵高，理解那些汲取了东方艺术特点的现代绘画。梵高尚且能够接纳我们东方独特的艺术思考角度以及艺术表现方法，我们自

图 11-7　沈周《窾庵图卷》（局部），故宫博物院藏

己能否理解和接纳我们自己的经典绘画作品呢？我们在自己的经典绘画作品面前，都想到过什么，获得过什么呢？（图 11-8）

图 11-8 弘仁《山水八开》，天津博物馆藏

师生问答

　　提问者为学生（姓名略），回答者为老师（李睦）。

　　1. 问：您怎么看大家向您提出的问题？

　　答：从同学们提出的问题中，我能感觉大家已经处于"突破"的边缘，但是如果我们没能及时踏出这一步，也许就会缩回去，错失触及问题本身的良机。这种更深一层的思考，也是对所谓"启示"的诠释——如果上半学期课程的主要职能是"启"，那么下半学期的关键词就是"示"。换言之，咱们这门课的目的并不是让大家把问题写在纸上交给我，然后等我给出结论性的评判、评分，而是希望同学们能够从各自的角度提出问题，并且在此基础上追根溯源，探索问题的解决之道。

　　2. 问：老师会给我们布置比较自由的写作作业，您认为可以选择什么主题呢？

　　答：比如，这门课最后会要求大家写一篇短文，大家可不可以在文中就自己提出的问题做出解答呢？哪怕只是尝试去解答，它对你们每个人的意义会比教科书提供的"标准答案"的意义更大。毕竟，发现问题、提出问题、回答问题，这是一个完整的学术思考链，少了其中任何一环，都是一种遗憾。再如，我们的课程设计中，本身就包含周四的"理论课"以及周五的"实践课"两部分，大家可不可以尝试利用周五的实践身体力行地去体会或者验证周四涉及的一些思考呢？而对于实践中遇到的新问题，则反过来借助思维过程寻找答案。这些反复交织在一起的思考、实践、再思考、再实践，也就是理性、感性、再理性、再感性的循环认知过程。不同学习方式之间的彼此借力，也正是我们不断实现自我提升的途径。

　　3. 问：我对于同学们在此门课程学习的思考

　　答：我希望"艺术的启示"给大家带来的，是关于"想到"和"做到"的平衡。我知道大家会有这样的担心——接受一年通识教育后再进入其他院系，我们会不会跟不上那些已经学习了一整年专业知识的同学们？会不会再努力、短期内也无法成为专业内的佼佼

者？我想这种顾虑是多余的。很多人有强大的实践能力，可以"做到"很多事情，但却只能做到别人"想到"的事情。艺术的熏染却可以弥补这种不足，通过激活自己的奇思妙想，我们可以成为"做好自己想要的事情"的人。所谓厚积薄发，正在于此。

4.问：返璞归真和无知的区别是什么？

答：我觉得"返璞归真"是从有到无的过程，而"无知"是从无到有的过程。

就"无知"而言，无论一个人什么时候开始了解艺术，并把现成的已知标准作为艺术评判的准则，墨守成规、一成不变，这就是"无知"的体现。因为他不会运用知识，不会思考知识本身，这种"从无到有"的过程，反而成了他的麻烦，将他推入绝境。而"返璞归真"，则是能够超越"从无到有"，重新进"从有到无"的过程。

思考题

1. 你能否认同判断基于比较，比较基于经验，经验基于认知，而认知基于每个人的独立思考？

2. 你能否认同自然中只有相对的色彩，没有绝对的色彩，我们对于色彩的认知是因人、因地、因时而异的？

3. 你能否认同自然中没有绝对存在的形象，只有形象与形象之间的关系，我们通过此形象认知彼形象，又经由彼形象思考此形象？

拓展阅读

吴冠中《再说"美盲要比文盲多"》[①]（节选）

查旧稿，我于 1984 年 5 月 8 日在《北京晚报》发表了一篇短文：《美盲要比文盲多》。当然，这样无足轻重的短文引不起任何涟漪。倒是后来与杨振宁先生谈及此文，他极感兴趣，一定希望我复印寄他看看。科学家关心美盲，令我兴奋。数年前认识李政道先生，他正从事艺术与科学的比较研究，我两次参加他主持的对这方面研讨的会议，他认为科学与艺术同属感情创造或创造性感情的事业。……大家逐渐认识到美育有助于智育发展，有助于科学的思考。老友熊秉明说他父亲熊庆来在数学方程式中极重视美的和谐。今天我们在大学教学中也予美育以前所未有的重视，并明确德育不能替代美育。而以往连中、小学的美术课都是有名无实的点缀。

五六十年代，我的一位当中学美术教师的学生向我诉苦，说每周才一节课，如何教素描、色彩、透视……我说你上课时带学生到附近的百货商店，对着那货架上花花绿绿的脸盆和暖壶，批评其丑，从丑陋的日用器皿中启发学生对美的向往，育美远比教画技重要。我说美盲要比文盲多，是千真万确的，溯其源，我们从童年时代便遗忘了美育教学，蔡元培的呼吁今天才引起国人的重视。

① 吴冠中. 短笛无腔［M］. 北京：新世界出版社，2004.

罗伯特·所罗门，凯斯林·希思金《大问题：简明哲学导论》①（节选）

　　大卫·休谟（1711—1776）认为每个人必须自行判断一件艺术品是否值得欣赏。换言之，艺术欣赏完全是一件主观的事情。休谟认为，一件艺术品如果能够激发特定的审美情感，那么就是有价值的……品位也许是主观的，但许多人（包括那些艺术感极好、审美体验极佳的人）都会对艺术品取得某种一致，认为某些作品是杰作，而某些则是平庸之作或粗制滥造。

　　早在19世纪初黑格尔就指出，他那个时代的艺术已经意识到了自身的局限性，正在变得比直接的模仿更具有反思性。例如，绘画开始关注并不直接展现的东西，如肖像画中人物的内心世界。艺术不再仅仅与某个美的客体有关，而是越来越涉及对主观体验的沉思……哲学家们开始考虑这一问题：某种东西是艺术，这是什么意思。一些人主张功能的定义，声称某种东西因其表现出某种功能而是艺术。艺术（至少是视觉艺术）的传统功能一直是模仿实在的特征。然而，当梳子和铲子今天还是工具，明天就成为艺术品时，基于功能的艺术定义就很难成立了。另一个传统回答是艺术应当是美的，但这也引出了问题：是否存在一些重要而极具价值，但无论如何也算不上美的艺术品？在众多当代艺术馆中逛一逛就会得到一种印象：许多当代艺术家根本无意制造美的作品。要想让功能的艺术定义涵盖这些作品，就必须另谋出路。

① ［美］罗伯特·所罗门，凯斯林·希思金.大问题：简明哲学导论（第十版）［M］.张卜天，译.北京：清华大学出版社，2018.

第十二讲　通过绘画认识自己（实践）

对于非艺术专业的同学们来说，我们参与绘画创作究竟是为了什么？恐怕不仅仅是附庸风雅或闲情逸致吧。不错，绘画所涉及的方方面面有许多，包括消遣和欣赏，包括消费和收藏，等等。但如果绘画的目的不是更多地了解自己、认识自己，那么绘画的意义就不大，也可以说对你个人来说就没有了意义。因为绘画最重要的作用，就是为我们每个人提供了只有绘画才具有的、独一无二的自我认知的方法。也许同学们都不同程度地经由其他途径了解过自己，但却不曾经由画面、色彩、形状等途径了解自己。你是否愿意在颜色的调配中、在线条的组织中、在形状的描绘中发现自己的性格特点？你是否希望知道自己潜在的艺术天分与他人有什么不同？如果你的回答是肯定的，那么这就是每个人与生俱来的绘画情怀。

一、实践课要求

（一）作业主题：我们是谁。

（二）作业内容：生活中的自画像。

（三）作业要求：

1. 你是否了解自己？了解自己的生活？了解自己处在生活中的状态？这次课我们就用素描的方式去认真追问和叙述一下。

2. 在镜子中、照片中、视频中观看自己以及所处的环境，首先是空间、光线、家具、生活用品，然后才是自己的形象、姿态、服装，最重要的是画面中我们和周围事物的关系。

3. 可以自由决定画面中的人物、景物的大小和多少，人物可以是全身，可以是半身，也可以是肖像，但务必要与景物相互关联，使他们处于同一画面当中。

4. 继续快速和果断地使用碳精条和铅笔，以便从感性的角度熟悉和体会绘画中的"画面感"，尽快做到不假思索地"手起笔落"。

5. 不拘泥于局部和细节，而是表现事物之间的关系状态，包括黑白、大小、深浅、强弱、曲直、虚实的变化，掌握好这些基本的素描规律。

（四）作业材料：碳精条、木炭条、铅笔、碳铅笔、橡皮，以黑白为主的颜料以及八开素描纸。

（五）作业数量：每人每周5幅，每周五提交作业照片。

（六）周六晚8：00—10：00，一起进行线上作业分析讲评。

二、绘画实践综合评估

（一）共同的收获：我很高兴在每一次的绘画作业中看到同学们自己的性格，这也是我们评价作业完成水平的一个基本原则，与开始上课时相比，大家在作业中都开始呈现了对于性格、爱好、兴趣的表达。我们开始有了自己的色彩、自己的线条、自己的构图，我们开始知道自己的特点，知道自己正在做什么，将要做什么，善于做什么。

（二）存在的不足：我们评价绘画的标准大多是基于以往的艺术史知识作出的，这些标准常常使我们陷入一种窘迫中，用以往的标准评价现在，会发现"行之无效"。放弃以往的标准，又会发现"无章可循"。这是目前困扰同学们的主要的心理障碍，这一关过不去，我们就不能真正地了解自己。

（三）期望的目标：首先要从认识上理解，绘画是以认识自我为目标的，然后通过大量的实践来验证这个目标的真实和意义所在。我希望能够通过这八周的实践课程，大家集中解决这个问题。

三、典型作业分析

图 12-1　作者：陈俊潇

图 12-1　在艺术中，我们所谈论的色彩是一种主观的存在，是与每一个人的性格、习惯、情感密切相关的实际存在，我们希望看

到生活中的色彩像我们心中想象的那样，我们义无反顾地将我们心中的追求描绘出来，这就是我们的"色彩信仰"，我们信赖它、经由它获得不可或缺的安慰。这幅作业之所以能够触动我们，带给我们完全不一样的感受，就是因为作者对于色彩的追求彻底，对于色彩的表现坚决，毫不犹豫地将隐隐约约感受到的色彩呈现在画面之上，将那些未曾遇到的色彩组合呈现在画面之上。与此同时，作者或许还不知道，自己已经用色彩超越了现实生活中事物的表象，也为自己搭建了一个足以获得安慰的归宿。

图 12-2　作者：张凯文

图 12-2　也许我们很难将"随意涂抹"与"色彩信仰"联系起来，我们更愿意相信信仰中的理性原因，而误以为人对色彩的选择也是纯粹理性的。甚至将理智、经验、程式等概念等同起来，从而忽视了理智产生的原因，以及理性选择与情感之间的密切联系。在这一幅"琐碎"的色彩作业中，我们很难确定这究竟是一种理智选择的结果，还是某种感性因素的流露结果，或许绘画的状态永远都是介乎这两者之间的。我们可以确定的是，作者尝试着将想象中的色彩碎片组织起来，并且呈现在自己的画面之上，这是只有作者才拥有的变化多端的独特视角，也是表达能力的集中体现。它的难能可贵之处，就在于果敢和勇气，如果没有尝试的勇气，再好的感受、再多的思路永远无法转换成具体的绘画作品。

第十三讲　不可言说的"答案"（理论）

"所以，对于那些留不住的答案，或者说根本没必要留住的答案，或者说带有束缚作用的答案，我们不妨放手了，好吗？"

之所以把这一讲放到这学期课程的后面，也是因为需要以往的课程内容作为铺垫。我们已经分别讨论了一些艺术的基本规律、我们与艺术规律之间的关系，以及我们该如何认识艺术作品、如何通过实践表达个人对艺术的理解，等等。每次课上，我也会给同学们介绍一位艺术家及其作品，以此来消化那些生涩难懂的"理论知识"。今天的安排有些不同，我将专门讲解我们中华民族自己的艺术，介绍那些来自民间的可歌可泣的艺术家，尽管至今我们也无从知晓他们中大多数人的名字，但是我相信，这不影响大家在今天课后会有非常非常深刻的体会。

中国的民间艺术家和民间艺术，真的值得我们去认真思考、研究和传承。特别是当我们对世界其他国家的艺术文化有了一定了解后，我们可以基于一种比较的视角重新看待中华传统文化，这会是一种不同的体验和思考。这也正是"不识庐山真面目，只缘身在此山中"的道理。今天，我希望大家可以先来"初识庐山真面目"，领略它的壮伟与优美。

所以，我们今天就以敦煌莫高窟为例，谈谈艺术中那些"不可言说的'答案'"（图 13-1）。

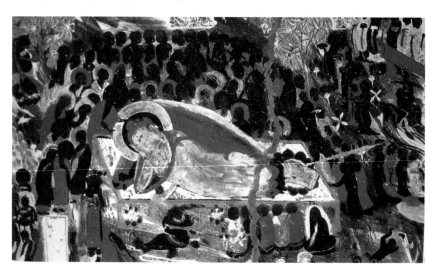

图 13-1 《法华经变之佛陀涅槃》，敦煌莫高窟 -420 窟 - 窟顶北坡，隋

知识点：

【民间美术】是工艺美术的重要组成部分，是劳动人民为适应生活需要和审美要求就地取材而以手工生产为主的一种艺术门类。品种繁多，如竹编、草编、蓝印花布、蜡染、木雕、泥塑、剪纸、民间玩具等。由于各地区、各民族的社会历史、风俗习尚、地理环境、审美观点的不同，遂各有不同的风格特色。它的主要特点是它的创造者是广大的人民群众，特别是农民，它的目的是满足群众生活和生产劳动的实际需要，同时兼顾审美和精神生活的需要。大多是就地取材、因地制宜的手工艺品。其范围极其广泛，从生产工具、生活用品到生活环境的装饰，节令风俗和祭祀、礼仪等的用品等。

参考：沈柔坚，邵洛羊.中国美术辞典［M］上海：上海辞书出版社，1987：266.

奚传绩.美术教育词典［M］.北京：人民教育出版社，2009：16.

【壁画】最古老的绘画形式之一，一般是指直接绘在墙上或天花板上的绘画，也可以是绘在画布上然后贴在墙上，也可以是绘在墙的镶板上，成为墙的不可分割的一部分。壁画除了一般绘画的共同特点外，还具有它自身的特殊的技术要求，从而成为绘画艺术中相对独立的一个分支。不论是中国还是外国，壁画都具有悠久的历史，所用的材料和方法多种多样。现代社会又都广泛地利用壁画这一艺术形式。从现代的审美要求来说，一幅成功的壁画不仅仅是附加于某物体的装饰品，而且应当成为其所在建筑环境的和谐的一部分。壁画表面一般是无光泽和无明显肌理效果的，以便使观赏者从任何一处欣赏都不觉得刺眼，都能形成一种良好的视觉效果。室外壁画一般采用耐久的材料，如马赛克石嵌片、陶瓷片、彩色水泥等。

参考：奚传绩.美术教育词典［M］.北京：人民教育出版社，2009：1.

● 那些相反的答案

——用尽全力"轻轻画一笔"

——大声说出的"悄悄话"

——被"黑白"代替的"彩色"

——当你"清晰"地描绘出了"模糊"

以前的课上我也提到过：我们在创作当中表达问题、在生活当中思考问题的时候，有没有可能同时触及一个问题的两面？

比如，我们会"用力地画"，也会"轻轻地画"，但我们有没有考虑过"用尽全力轻轻地画"？它的意味是不一样的。在敦煌壁画里、在中国传统绘画里，有很多类似的体现。它并不完全是技法，更关乎人们对于艺术、对于情感、对于画面，甚至对于技巧的理解。用尽什么样的"全力"，是蛮力吗？"轻轻画"到什么程度，轻描淡写吗？不仅在艺术中，凡事都具备它的两重性，这也与我们对于事物的理解、对于价值的判断有密切的关联。

绘画是一种视觉语言，它可能会"大声地说"，可能会"悄悄地说"，但有的时候我们需要"既重又轻、既轻又重""既大声又悄悄、既悄悄又大声"地说，才能把复杂的人类情感表达出来，那么该如何平衡两者之间的关系，如何丰满又恰当地实现这种语言表达呢？

大家可以回想一下话剧中的场景。有时，演员需要在舞台上表现出说悄悄话的情形，但如果他们真的说悄悄话，台下的观众是听不到的，他们必须用让全场观众都能听到的音量窃窃私语。因此，重要的不是音量本身的大小，而是我们能不能找到那种特殊的表达方法，这也是艺术崇尚创造性的原因所在。

此外，视觉语言中，"用黑白象征色彩"也是一种很常见的表达。中国的水墨画可能是最早用黑白表达色彩的艺术形式之一。我们常说"墨分五色"，事实上，水与墨的调和所能表达的色彩远远不止五种，特别是习惯了令人眼花缭乱的图像刺激之后，水墨画时常比一些充斥着花枝招展色彩的作品更耐人寻味。换言之，色彩表达的品质与使用多少种色彩并没有必然联系。无论是好的摄影作品还是绘画作品，它们的精髓都在于"克制"，有约束地释放色彩不可滥用，黑白亦不可滥用。从被忽视的角度探寻事物的面貌，避免绝对，包容相对，这就是我在这一节希望大家体会的"答案"。

同理，清晰地、肯定地"追求模糊"，这是一种境界。特别是清华的同学们，理应对境界、对意境有所了解，因为清华国学院导师王国维先生曾对中西方美学、诗学有深入的研究。从美术到文字，再到音乐、戏曲……一切艺术形式都承载着人类对于情感、对于境界、对于意境的认知和表达。

回到敦煌壁画，如图 13-2 所示，画面中对于人物的眼、耳、鼻、手、身、服饰的刻画，对于黑白和色彩关系的平衡，我们只需要一眼，只需要 0.01 秒，就知道它是一幅了不起的艺术作品。因为画中已经没有了"套路化"的绘画方法，取而代之的是创作的自由和岁月在画上留下的鬼斧神工。学界有很多敦煌研究者，但他们中的大部分都是从历史学或考古学出发揭秘敦煌，而我们也需要从审美角度认知敦煌。我们今天这节课要做的事情，就是尝试解答敦煌壁画的艺术价值在哪里。

图 13-2 《西壁说法图之弟子》(局部)，敦煌莫高窟 -461 窟，北周

学者简介：

【王国维】(1877—1927)，字静安、伯隅，号观堂。王国维集史学家、文学家、美学家、考古学家、词学家、金石学家和翻译理论家于一身，曾任清华国学研究院导师，是近代中国最早运用西方哲学、美学、文学观点和方法剖析评论中国古典文学的开风气者。著有《观堂集林》《人间词话》等。他也是中国近代美育的首倡者，形成了一系列美育理论成果。例如"无用之用说""游戏说""三大关系说"等。无论从哪个角度对于美育进行界定，最终都归结到教育问题。《论教育之宗旨》是我国最早使用"美育"概念并对其加以界定的论文之一。在教育学意义上对于美育的宗旨、性质、地位、功能以及分工分析得颇为简明详切，将美育与德、智、体三育并称"四育"。受西方美学和儒家哲学的影响，同期王国维论述美育的文章还有《孔子之美育主义》《叔本华之哲学及其教育学说》等。

参考：姚文放.王国维的美育四解及其学术意义[J].文艺理论研究，2010(06)：116-124.

● 那些矛盾的答案

——"犹豫"也是一种坚定

——"过程"也是一种结果

　　——"具象"也是一种抽象

　　——当你把困惑画出来

　　有些答案，是自相矛盾的。

　　在认识敦煌艺术之前，我们先回顾一下自己对艺术的一般认识。今天同学们的一些作品题目，涉及确定，涉及肯定，涉及坚定，涉及斩钉截铁、不容商量。这些没有犹豫的答案的确简明易懂，但也破坏了答案本应具有的包容。犹豫应当是坚定的组成部分，它与坚定共同构成事物答案的两面，并在持续和反复中形成另一种意义上的坚定。我不愿意将犹豫到坚定的转变称为量变到质变，坚定是犹豫的一种变体，却不应该成为犹豫必须追求的目的。犹豫的状态、中庸的状态，原本就是我们认识和表达世界的一种方式，我们为什么要把它排除在外呢？

　　表面上看，这都是一些理论概念问题，但放到具体的绘画实践中就会成为创作问题。比如，由于我们过于看重绘画作品的"好坏"，就往往忽视绘画过程中出现的那些微妙的瞬间感受，包括对色彩、对线条、对形状的喜爱或不喜爱，以及我们为什么会获得这样的感受，等等。假如我们更多地体会过程，就会惊奇地发现，在我们确定、肯定、坚定一个事物的答案之前，还有一个丰富多彩的思考领域等待着我们去探索。

　　把艺术创作的过程作为一种结果，这点我们之前涉及比较多。如果我们只关注结果、不关注过程，就等于斩断了事物的来龙去脉，这并不是一种理想的答案。由于缺乏对过程的展示，这种答案的解释力是有限的，它会导致观者片面地理解我们的表达，甚至曲解我们的作品。因此，无论是艺术创作、文学写作还是科学研究，都不能忽视过程的重要性，因为过程原本就是答案的一部分，是答案形成的依据和理由。

　　在几个星期的艺术实践中，同学们有没有感受到这样一种现象：一个具象的事物，它的艺术价值并不能完全用形态、色彩来衡量，在这些可视因素之上，还覆盖着一层可以称之为"理念"的东西，凝结着一层象征意义。

　　比如我曾画过一个老旧的搪瓷茶杯，粗糙的质地、斑驳的锈迹、极富时代感的标语，好像还有闪耀的五角星或繁盛的花朵，我把它

题为"光荣与梦想"。这是从具象中抽象出来的精神因素，但如果脱离这只具体的茶杯，空泛地去寻找"光荣与梦想"的形象依托，我也会一时语塞，不知从何谈起。我希望同学们去体会，任何一个具象的事物背后，都可能存在着某种抽象的价值支撑，这也是答案的一个组成部分。

我想我们在了解艺术文化、学习艺术理论、开展艺术创作时，都曾经陷入过"困惑"，从犹豫到坚定、从过程到结果、从具象到抽象……只要我们在体验、在思考，就一定会经历"困惑"；如果不曾经历过困惑，那么也必然没有经历过真正的思考。别怕困惑，人对艺术的体会、对人生的理解，正是经历困惑才能深化的。

那天我和别人聊天的时候还提到了艺术领域里有没有类似论文"查重"的问题。我是想强调借用他人的表达会阻碍我们自己主动思考的过程，会导致我们失去在"困惑"中深思的机会。因此，我们要特别注重答案当中的"矛盾性"，勇敢地跳出坚定、不执着于结果、摆脱具象，在与未知的互动中挖掘"非理性"的价值。当我们学会接受困惑，学会理解困惑，学会用我们的手、我们的笔、我们的色彩表达困惑，我们或许就在犹豫与坚定、过程与结果、具象与抽象、困惑与清醒之间更进一步了。因为我们看到了那些难以看到的事物的不同方面。

知识点：

【九色鹿】以《九色鹿》故事为题材的壁画常见于古印度和西域佛教壁画中。现存于甘肃敦煌莫高窟257窟内的壁画《九色鹿经图》是保留比较完整的壁画之一。壁画呈横构图，显示出早期绘画以人物为主、山水为辅的特点。线条刚劲有力，明显承袭了汉代绘画的传统，描绘了故事的八个情节部分：救人、溺水者行礼、国王与王后、溺水者告密、捕鹿途中、休息的九色鹿、溺水者指鹿、九色鹿的陈述。该壁画是莫高窟最完美的连环画式本生故事之一。

参考：马青，傲东.对《九色鹿》叙事结构的分析[J].西北民族大学学报（哲学社会科学版），2008（04）：79-85.

图13-3《鹿王本生图》（局部），敦煌莫高窟-257窟，北魏

根据中国美术史的记载，敦煌壁画始于十六国和北魏时期，几经发展，直至宋朝时期才走向没落。我个人最感兴趣的，是当中最早的那一批壁画，我认为它们最能代表敦煌精神。在千年的创作中，同样的题材往往会被不同时期的画师刻画成不同的样态，但它们却共同传递着关于过程的思考。如图 13-3 所示，我们可以透过画中的九色鹿读到佛本生的故事，推测出创作者绘画的过程，感受到游离在清晰与模糊之间的答案。

● 那些失去的答案
　　——自由与约束
　　——没有意义的意义
　　——无法预见的获得
　　——当你涂抹出了一片新奇

有些答案是会消失的。我们不仅要认识到既定的答案会消失，还要学会从中展开无界的想象与思考。

比如，绘画中自由与约束的关系是微妙的。我们总是把艺术创作与追求自由联系在一起，但实际上，艺术创作并不总是自由的，它有时会与约束达成某种平衡。

我举一个例子。大概两周前，我开始每天闭眼"盲画"一幅画发到咱们的课程群里。同学们一定发现了，即便是我，一个画了几十年画的人，闭上眼睛之后也无法再控制画面——一旦画笔离开纸面，我并不能保证下一根线条会完美地与前一根衔接，然而我却乐此不疲，我希望在这种"失控"的过程中建立起一种新的秩序。在闭着眼、用画笔触摸"猫"的五官的位置时，在闭着眼、凭直觉摸索"船和桅杆"的比例时，我想我发现了另一种答案——约束与失控所给予的某种自由。

大家能不能接受"没有意义的意义"呢？我们习惯于向着意义奔跑，而当我们摘掉瞄准"意义"的有色眼镜，抛弃对现在"答案"的执着，或许反而会豁然开朗，收获一个崭新的意义世界。

就像咱们祖先留下的敦煌壁画，没有一成不变的风格或技法规则，也正因如此，当我们今天回过头来品味这些跨越千年人类历史的绘画巨作时，可以清晰地感受到艺术和文明的演变。同样的题材，

不同的表达，同样的故事，不同的解读。更重要的是，来自不同时空的显贵与平民，同样地以敦煌寄托良愿，安抚心灵。原来，那些没有确定标准的东西，那些看上去处于流动变化的东西，那些所谓意义并不明确的东西，也可以那么绚丽辉煌。

对于答案的获得，我们特别愿意去"预见"它，甚至愿意去"设计"它。类似的问题在前几周大家的绘画作业里也多少存在，但大家有没有想过一种可能，就是我们关于艺术创作的苦恼，恰恰就来源于此——我们总是事先给自己的摄影和绘画设定了一个目标，然后把创作变成命题作文，拼了命地渴望用某个具体的事物去表现那个设定好的主题。我们必须承认，很多东西是不适合用视觉语言表达的，尽管先命题后创作也是一种创作方式，但我觉得那是个很局限的方法，不仅辛苦，还有些笨拙。所以，对于那些留不住的答案，或者说根本没必要留住的答案，或者说带有束缚作用的答案，我们不妨放手了，你觉得呢？

绘画或摄影都能留下一片"新奇"。就像我每天睁开眼，看到自己墨迹未干的"盲画"时，不管对结果是否满意，我总能看到一片新奇。将这种新奇日复一日地延续下去，对我很重要，对我们都很重要。

说了这么多，我们再回来看看敦煌壁画（图13-4），看看画面中刻画形象的色彩、服饰、神态，最重要的是，看看这些具体琐碎的描绘所营造出的意境和氛围。如果将之与同时期的西方古典绘画对比，敦煌壁画显然具有非常不同的韵味。我们不需要争辩东西方艺术之间的高低好坏，但我们至少要明白，我们的中华艺术文明独树一帜，而且从情感上来讲，敦煌与我们东方人的精神世界更加接近。

● 那些风中的答案

　　——没有特定的时间

　　——没有具体的空间

　　——没有典型的事件

　　——当你进入了自己的艺术世界

有些答案不完全是失去了，而是永远处于一种不确定的状态

知识点：

【《答案在风中飘扬》】2016年，瑞典学院将诺贝尔文学奖授予75岁的美国音乐家鲍勃·迪伦，这首歌就是迪伦获奖的代表作品。创作于20世纪60年代，发表后迅速地广为流传，并成为时代的战歌，此歌曲的歌词采用了意象的手法，抓住了弥漫在那个年代空气中的年轻人的集体思绪，唱出了他们心中的困惑。年轻人正在经历着集体剧变，他们清楚地知道一切既有的价值观都在被重估，被颠覆。南方的黑人民权运动带来了内心的撕扯，1957年10月苏联卫星上天和1962年古巴导弹危机引发的战争预期带来心理空寂。美国社会掀起了反战的热潮。写这首歌时，美国在越战的形势并不乐观，政府为了争夺国际地位不顾本国人民的意愿将更多士兵送入越南，目睹同胞满怀爱国热情地参军入伍却为了不必要的战争断送了性命，鲍勃·迪伦用他不卑不亢的语言表达了对和平的思考。

参考：陆新和. 打碎与再造：鲍勃·迪伦和他所处的那个时代 [J]. 青年学报，2017（02）：68.

知识点：

【鲍勃·迪伦】著名摇滚艺术家、诗人，2016年凭借其创作于1962年的作品《答案在风中飘扬》（Blowing in the Wind）获诺贝尔文学奖。少时的迪伦便显现出罕见的音乐天赋，从1960年开始，迪伦就读于明尼苏达州立大学文学院，主修音乐理论。大学时代正是迪伦生活的转折点，接触了大量的欧美各国杰出的现代诗人的作品，同时期开始尝试作词作曲。迪伦的早期作品曲调简单、旋律优美，但歌词的内容却带有强烈的心智意象色彩。作为战后一代人的精神代言人，迪伦创作了大量的史诗性的流行音乐诗篇。他的《大雨将至》（1962）以其强烈的心智意象成为公认的美国人民反对越南战争之歌；他的《时代在变迁》（1964）以其激进的批判文字预示了一场激烈的青年革命风暴；而创作于1966年的《荒凉街区》，更是以其鲜明的政治主题、高超的诗歌创作技巧被公认为一场方兴未艾的"反主流文化运动"的主题曲。

参考：滕继萌.鲍勃·迪伦：一位摇滚艺术家、诗人的生平 [J]. 外国文学，1996（02）.

图13-4 《南壁观世音菩萨画像》（局部），敦煌莫高窟-57窟，初唐

中。大家可以听一听鲍勃·迪伦（Bob Dylan）的《答案在风中飘扬》（Blowing in the Wind），歌词里有很多诗歌般的叙述和描写，关于人与时代，关于人与战争，关于人与生命。我常想，敦煌也是一部史诗般的作品，如泣如诉，壮阔恢宏。

其实艺术作品也是一种关于答案的揭示。我们一般习惯的是，围绕特定的时间、空间、事件或人物展开艺术创作，比如画出赤壁之战，拍出不列颠之战，记录纽伦堡审判。时间、空间、事件、人物，这几个基本条件为我们的艺术创作构建起大体轮廓，事实上，这是一种为现实主义量身定做的表达方式，它并不能有效地表达所有的精神内涵。而我们的敦煌壁画与此不同。

就像咱们刚刚提到的，敦煌记录了很多佛本生故事，关于释迦牟尼与自然、与凡人、与动物等，但是画师并没有将这些故事具体到现实中的哪座山腰或是哪条河旁。敦煌绘画是脱离了时空限制的，是一种自由的艺术表达。敦煌刻画出一个独特的艺术世界，创作者得以天马行空，观看者也可以找到自己的栖身之所。与特定时间、

特定空间、特定事件得出的唯一答案相比，非特定的、非具体的、非典型的时间、空间和事件，就像是飘荡在风中的答案，可以引发出更广泛、更深刻的理解和思考。

再看图 13-5，我们会发现画中的树并不是一棵具体的树，而是一棵象征的树。抛弃了结构、透视、比例之后，它让我们感受到这是一个无限延伸的空间，这背后是一种方兴未艾的文明。就像我们在课程开始时提到的，绝大多数敦煌壁画的画师都没能青史留名，但他们的作品却赢得了世界的尊重，从日常游客到专家学者，他们都异口同声地赞美敦煌所记录的古代文明灿烂成就，折服于其所具备的启发性丝毫不逊于任何现代艺术，这就是敦煌壁画带给我们的思考。

图 13-5 《福田经变之疗救众病（局部）》敦煌莫高窟 -302 窟 - 窟顶西坡，隋

知识点：

【黄金分割】绘画、雕塑、建筑中的一种比例规律。它是以一个整体中的两个不相等的部分之间的一定比例为基础的，这个比例是小部分与大部分之比等于大部分和整体之比。黄金分割是公元前1世纪建筑师、作家维特鲁威根据欧几里得定律推算出来的。在文艺复兴时期，由鲁卡·帕西奥利执笔，列奥纳多·达·芬奇插图以《神圣的比例》为题的论文将黄金分割描写成"神圣的比例"，使之成了标准比例。

参考：［美］拉尔夫·迈耶. 美术术语与技法词典［M］. 邵宏，罗永进，樊林，等译. 南京：江苏教育出版社，2005：174.

师生问答

提问者为学生（姓名略），回答者为老师（李睦）。

1. 问：我认为'我画得丑'，是我的手并没能表达我的想象。

答：这个问题驱动我去思考关于"想象"是什么、"手和想象的关系"是什么的问题。如果"手"指代的是绘画的技术，那么究竟是绘画的技术为了表达我们的想象而存在，还是想象的东西经由绘画的手得到了修正？比如，我们通过绘画呈现了一只猫的形象，然而它却不同于最初的想象，这一定意味着我的"手"、我的绘画技术"有问题"吗？倘若我们做一个逆向的思考，我们没能画出想象中的猫，会不会是因为我们关于猫的想象太局限了？或者说，你怎么知道，你明天想象的猫不长成今天你画中的样子？

2. 问：话不要说满，人的直觉不一定对。

答：人的直觉有时正确，有时错误，这个比例具体是多少，我们没办法特别准确地计算。但是，人的直觉有相当的可能是正确的，这实际和你的观点"人的直觉不一定对"，是同样的道理。如果直觉判断的正误比也是五五分，那么我们不应轻易否定自己的直觉，特别是当我们的理智在艺术中不能做出抉择的时候，就更应该追随直觉的引领。

在绘画时，如果我们从提笔的第一秒就开始分析黄金分割比例、透视、结构，往往会感到寸步难行，而且，这样一来全班画出来的东西全都是一样的。这是因为，能够想清楚的、标准化的、理智的东西，一般都具有相当程度的共性，而在艺术中，独立的审美判断比依循共性更为可贵。

3. 问：偶然出现的东西在艺术中会再出现吗？

答：我认为，从客观上来讲，"偶然"不会再现。如果同样的东西在作品中出现第二次，那就不是"偶然"，而具有了"必然性"，它的价值会转向对"它为什么又出现了"的思考，而不再来自于"偶然"本身。

思考题

1. 你追问过为什么不同的艺术家描绘相同的事物却呈现出不同的效果，甚至相同的艺术家在不同的时期描绘同样的事物，也会呈现出不同效果吗？

2. 你追问过无法用语言诉说的艺术创作收获究竟是什么吗？

3. 你追问过艺术创作究竟是为了获得现成的正确答案，还是为了探寻新的可能的答案吗？

拓展阅读

席勒《审美教育书简》①（节选）

在希腊的国家里，每个个体都享有独立的生活，而一旦必要又能成为整体；希腊国家的这种水螅本性，现在让位给一种精巧的钟表机构，在钟表机构里，由无限众多但都无生命的部分拼凑成一个机械生活的整体。现在，国家与教会，法律与习俗都分裂开来了；享受与劳动，手段与目的，努力与报酬都分离了。人永远被束缚在整体的一个孤零零的小碎片上，人自己也就把自己培养成了碎片；由于耳朵里听到的永远只是他发动起来的齿轮的单调乏味的嘈杂声，他就永远不能发展他本质的和谐；他不是把人性印压在他的自然本性上，而是仅仅把人性上变成了他的职业和他的知识的一种印迹。……

要发展人身上的各种天赋才能，除了使这些才能相互对立之外，没有任何别的办法。各种能力的这种对抗是文化的伟大工具，但无论如何只是工具；因为只要这种对抗还在继续，人就还是正处在通向文化的途中。……

因此，不论世界的整体通过这种对人类能力的分开培养会得到多么大的好处，但仍然不能否认，受到这种培养的个体却在这种世界目的的灾祸之下蒙受痛苦。通过体操训练虽然培育了体操运动员的身体，但是只有通过四肢自由而一致的游戏才能够培育美。同样，个别的精神力量的紧张努力虽然可以造就出特殊的人才，然而只有各种精神力量的协调一致才能够造就幸福而完美的人。

① ［德］席勒.席勒美学文集［M］.张玉能，编译.北京：人民出版社，2011.

爱因斯坦《培养独立思考的教育》[①]（节选）

　　教给人专业知识是不够的，否则他可能成为一种有用的机器，但人格却得不到和谐发展。务必让学生对价值观念有所理解并产生热烈的感情。对于美和善，他必须有强烈的感受。否则，他——及其专业知识——更像是一条受过良好训练的狗，而不像一个和谐发展的人。为与同伴和集体达成适当的关系，他必须学习理解人们的动机、幻梦与痛苦。

　　这些宝贵的东西是通过教师的言传身教，而不是（或至少主要不是）通过课本传授给年轻一代的。文化基本上就是这样构成和保存下来的。当我把"人文学科"当作重要的东西推荐给大家时，我心里想到的就是这个，而不仅仅是历史和哲学领域中那些枯燥的专业知识。

　　过分强调竞争制度，以及基于实用过早地专业化，会扼杀包括专业知识在内的一切文化生活所依赖的那种精神。

　　对于有价值的教育，让年轻人发展独立的批判性思考也极为重要。数量众多、种类繁杂的科目（学分制）使青年人负担过重，这大大危及了上述批判性思考的发展。负担过重必然导致肤浅。要让学生觉得教育内容是一件宝贵的礼物，而不是一项艰苦的任务。

① ［美］爱因斯坦 . 我的世界观［M］. 张卜天，译 . 北京：商务印书馆，2018.

第十四讲　通过绘画关爱生命（实践）

画画的时候，我们常常会对事物的本质发生兴趣，比如，我们会关注事物性质的强弱，会关心事物内在和外在的美丑，会关切与事物相关的尊卑，这些都是生命的基本特质。我们之所以会或多或少被绘画所吸引，很多同学之所以难以割舍对于绘画的情怀，都是因为我们与生俱来就有着关注生命意义的本能。我们想要探究每一种生命的来龙去脉，尤其是从自己的视角出发，这样的关爱才有意义、才有价值。众所周知，喂养过小动物的人常常更具关爱之心，因为他们接触过小动物，熟悉了小动物，对小动物倾注了更多的个人的情感，与此同时也从一个侧面更了解自己。其实喂养动物很像探索绘画，我们在画面上倾注自己情感的同时，也在探究自己生命意义上迈进了一步。

一、实践课要求

（一）作业主题：关注生命。

（二）作业内容：生活中的动物。

（三）作业要求：

1. 从绘画的角度去观察动物，描绘动物，了解动物。

2. 以自己熟悉的动物为题材，刻画它们的形象特征，以及它们当前的生存状态。

3. 自由决定画面中动物的品种、大小和多少，动物形象可以是完整的，也可以是局部的。

4. 使用已经熟悉的素描方法，逐渐探索自己的绘画风格。

（四）作业材料：碳精条、木炭条、铅笔、碳铅笔、水粉，八开素描纸。

（五）作业数量：每人 5 幅，周五提交作业照片，做成 PPT 的格式。

（六）周六晚 8：00—10：00，线上进行作业分析讲评。

二、绘画实践综合评估

（一）共同的收获：绘画是生命的视觉象征性形式，并且因人、因时、因地而异。正因如此，绘画的生命力才显得多姿多彩，丰富

无限。课程进行到今天，同学们都开始不同程度上有所感悟、有所体会，这样的收获要归功于我们这个学期所做的绘画实践。

（二）存在的不足：对于绘画的理解还没不够透彻，绘画中仍有较多的目的性。应该避免对画面完美的过分追求，以便将注意力转移到对绘画过程美感的体会之中。同时也要避免对于照片的过多依赖，争取做到主动和自由地运用照片。

（三）期望的目标：真心希望今后会有越来越多的同学能够关爱、关注、关心其他生命，毕竟这是一种我们本该拥有的素养，而这素养与我们平时对绘画的学习、对艺术的热爱、对自己的了解都密切相关。

三、典型作业分析

图 14-1　作者：桂天择

图 14-1　通过绘画的方式关注生命的意义，虽然这并不是唯一途径，但却是一种重要和有特色的途径。问题的实质不在于我们画了什么，而是通过绘画我们得以观察那些我们平时很难触及的实质和领域。这幅作业的作者画了一只"像狼一样的狗"，或是一只"像狗一样的狼"，对艺术而言，问题的实质不在于作者画的是狼还是狗，而是这幅作业本身。绘画和我们所画的事物之间是怎样的关系，

是对绘画对象的再现，还是借助绘画对象去发现那些未曾思考过的问题？例如，狼和狗在形象上的共性特点是什么？它们的个性特点又是什么？我们为什么要画它们？这幅作业让人思考很多。

图 14-2 作者：韩芊陌

图 14-2 将对于小动物命运关注的思考与生命价值的思考联系起来，使我们的绘画行为不再局限于美化事物外表，也不再局限于绘画风格技巧的学习掌握。这幅作业中的小鸟，既是小鸟本身，也是作者自身状态的呈现，从构图位置的确定，到小鸟姿态的选择，再到描绘过程中铅笔的轻重缓急的把握，都流露出了作者情感线索的痕迹。尽管画中还有些技巧上的不熟练，但是不会影响我们对这幅作业作出肯定的判断。这是一位能够细致观察自然中的鸟类的同学，一位能够捕捉鸟类动态细微变化的同学。

第十五讲　不是"最终"的讨论（理论）

"我当然不希望同学们的画丢失，但如果有天你们的画真的不见了，倒也应该庆幸，因为偷画的那个人，或许是你的知音。"

● 对于艺术的理解是否停留在知识和概念的层面上
 ——知识层面的艺术
 ——概念层面的艺术

很多人对艺术的理解仅仅停留在知识和概念的层面上，比如，对文艺复兴三杰是谁、元四家的风格分别是怎样的、浪漫主义的代表作是什么、印象派何时何地如何产生等问题熟稔于心。然而，我认为这些内容只是艺术最为表层的知识信息，甚至连与艺术的"接触"都谈不上，也就难以对我们的身心产生深刻的影响。同学们现在是二十上下的年纪，你们的阅历有时或不足以支撑课堂上所谈及的所有的话题，然而，等到你们的积累足够丰富时，我们早就与你们"擦身而过"了。因此，这门课有时不得不在你们的头脑里预先"埋上"一些内容，留到以后慢慢体会。

我们可以这样认为，艺术不是关于获取"知识概念"的，而是对于"知识概念"自身的认知。艺术存在的必要性，就在于启发我们的思考，思考各种各样事物的可能性，思考各式各样事物的多面性。"知识概念"只不过是我们思考的工具，绝不是思考的目的，更不是思考的终点。

如图 15-1 所示，这张涂鸦式的绘画出自一个在纽约布鲁克林长大的黑人青年巴斯奎特，大约 17 岁时，巴斯奎特接触到了涂鸦艺术并开始追求绘画的乐趣。他把画画在纸上、画在墙上，甚至画在马路上，他的艺术具有极强的生命力，像爵士乐一样自由不羁。我常想，如果巴斯奎特活得长一些，他会不会去尝试一些其他的领域，是不是在其他领域内也同样有所成就？那时候，我们会不会说，他的成就得益于他从绘画中获得的那份自由？一位理工科背景的教授和我说过，他之所以擅长几何，部分得益于童年时期学习绘画的经历。如果回顾清华的历史，会发现还有很多这样与艺术有不解之缘的学者。工学院第一任院长顾毓琇，不仅是国际电机权威和现代自动控制理论的先驱，还是国内著名的戏剧学院和音乐学院的创建人。

知识点：

【涂鸦艺术】（graffiti art）源自意大利语"graffito"（意为刮刻），指刮掉墙面粉层或陶器"泥釉"以露出下面对比色的装饰技法；也指在公共场所乱涂乱写。涂鸦艺术作为美国街头文化的一种，最开始的时候是以地下形式发展的，直到 1972 年纽约市大学社会系学生马提纳兹带领一群喜爱涂鸦的艺术家成立了 UGA 涂鸦艺术家联盟。在 20 世纪 80 年代，"涂鸦"变成了一种众所周知的艺术而为当时崭露头角的一些青年艺术家所采用，如巴斯基亚和哈林。从此涂鸦艺术才开始被人当作一门艺术，入驻画廊，开始被人欣赏，向世界各地蔓延。自改革开放以来，经济开始飞速发展，涂鸦艺术也正是这时候开始流入中国。涂鸦艺术在无形中给城市环境增添了几分色彩，与街道融为一体，传达着自由而随意的状态。

参考：郝佳，刘菲.涂鸦艺术初探［J］.艺术科技，2013，26（02）；97.

［英］尼古拉·斯坦戈斯.艺术与艺术家词典［M］.刘礼宾，代亭，沈莹，译.北京：生活·读书·新知三联书店，2010.

【巴斯奎特】（Basquiat Jean-Michel，1960－1988），是一名美国画家。出生在纽约的布鲁克林，拥有海地和波多黎各血统的巴斯奎特从小接受艺术的熏陶。童年时期经常出入当地的美术馆和博物馆。从高中辍学后，16岁的巴斯奎特与朋友阿尔·迪亚兹（Al Diaz）一起成立了涂鸦组合SAMO，在纽约的下城街头流浪的同时四处涂鸦。不久他的涂鸦作品得到纽约艺术界的认可。巴斯奎特的作品图文并茂，画中的形象受到了解剖学、艺术史、音乐和流行文化的影响。他的生活方式不仅限于绘画圈，他还在电影《下城81》（Downtown 81）中出演过。这部在巴斯奎特去世22年后才放映的电影，内容就是描绘纽约艺术圈的。他还结识了安迪·沃霍尔，两人于1985年举办了联展，取名为"沃霍尔／巴斯奎特绘画"。之后，他被带入了顶极画廊，获得了极大成功。然而，令人惋惜和警醒的是，他在27岁时，因摄入毒品过量去世。巴斯奎特在不到十年的职业艺术生涯中留下了800多幅油画和1500多幅速写。

参考：［英］尼古拉·斯坦戈斯.艺术与艺术家词典［M］.刘礼宾，代亭，沈莹，译.北京：生活·读书·新知三联书店，2010：32-33.

法国拉鲁斯出版公司.西方美术大辞典［M］.董强，译.长春：吉林美术出版社，2009：169-170.

时至今日我都十分钦佩，世上怎么会有这样的通才？我希望同学们好好保存你们的作品，并且将绘画的习惯一直保留下去。我们会逐渐懂得，绘画对于每个人来说，究竟意味着什么。

图15-1　《街头涂鸦》，让·米切尔·巴斯奎特，丙烯和油画棒

● 是否习惯被人告知艺术中的美丑并对此深信不疑

　　——结论性的获得相对容易

　　——确定性的分析相对简单

有些人一生都活在"被告知"的状态里。他们习惯于听从艺术专家的"教诲"，以权威的审美标准作为自己判断美丑的依据。但是，如果我们所有人都持这种心态，那么就不会有人文学者和科学家对于艺术的精彩解读，更不会有同学们出于自身的性格特点所创作的艺术作品。我想，正是因为结论性的获得相对容易、确定性的分析相对简单，才会有那么多人对专家的言论深信不疑。这种心态的实质，就是思考的"懒惰"。

熟悉江浙文化的同学应该知道，中国自古就有欣赏太湖石的传统。太湖石讲究"瘦、皱、漏、透"，而面对一块太湖石时，不同的

藏家会对其价值给出不同的判断。这就是个性标准对共性标准的再分析和再思考，我们常说的"境界""品味"的差异也是从这些分析和思考中显现。那天有位同学问我什么叫"力透纸背"。这是中国画中的一种说法，是指笔触刚劲有力，从宣纸的背面都可以感受得到。但是我认为除此之外，还应该再加入一重心理层面的解读——持笔者对书画的"控制"，这就像藏家对太湖石的欣赏一样，包含着心与身的统一，最终才能凝结成纸面上的书画。这种"控制"，在很多领域都很重要。因为它体现了每个人自己的独到见解，而不是照搬他人的意见。虽然形成独立的审美判断并没有那么容易，也没有那么简单。但如果我们从自身的理解出发，我们就能体会到在纠结、矛盾，甚至是辛苦之中亦别有一番乐趣。

据说，夏加尔从小生活在一种比较压抑的宗教氛围里，但是他的画却常常显得特别轻松自由，甚至还有几分快乐（图15-2）。不过，细细品味的话，夏加尔的画里也夹杂着一点点苦涩。的确，如果艺术家在安逸的生活中失去本心，也很难画出流芳百世的佳作。这也是我喜欢他的画的原因。多年前第一次在展厅直面夏加尔的作品时，我就被他的这种自由深深触动，以至于我连展览都没有看完就匆匆跑回家里，找出绘画工具，希望当晚能做一些从没做过的事情——自由地画画，像夏加尔一样自由地画画。然而，直至天亮，我却一笔都没画出来，因为在那种状态中，我失去了自己的判断，所以我才会恐惧。可见人的惯性之强大。我想，这个时候冲出来"扼杀"我的，正是所谓的艺术判断标准。

总而言之，在绘画的世界里没有对错之分，我们大可不必用某种共性的标准来衡量自己的作品，或者衡量他人的作品。我们创作艺术和观赏艺术都理应是独一无二的。

● 是否失去凭直觉去观察和感受艺术的能力

 ——没有感性基础的理性分析

 ——没有理性基础的感性认知

我们应该凭自己的直觉去观察和感受艺术，乃至观察和感受生活，但是很可惜，我们几乎失去这种能力。

今天中午我还在思考是不是存在这样一种可能：我们强调"感

知识点：

【太湖石】是一种园林山石，因产自太湖而得名。在历史上，中国园林使用山石的传统可追溯到秦汉时期，而使用太湖石则普遍认为是源自隋唐时期。诗人白居易在诗中盛赞太湖石的观赏价值，之后太湖石便普遍出现在中国园林和盆景之中。太湖石多为灰色，少有白色和黑色。其因长期经受水的冲击和溶蚀，形成大小不一的空洞和形状曲折等特点，被认为是园林中不可缺少的重要观赏对象。

参考：奚传绩.美术教育词典［M］.北京：人民教育出版社，2009：47.

【夏加尔】（Marc Chagall，1887-1985），是俄裔的法国艺术家。夏加尔出生在俄罗斯维捷布斯克的一个贫困的犹太家庭。他十岁时去了圣彼得堡皇家美术学院听课，同时还到舞台美术家巴克斯特处学习绘画。1910年，他前往法国巴黎。其作品早期题材源自家乡的生活，绘画风格上受立体主义的影响。1914年，他回到家乡，并于次年与贝拉（Bella Rosenfeld，1889-1944）成婚，这时期的创作主题主要围绕着家乡和他的婚姻生活。十月革命之后，夏加尔于1918年被任命为维捷布斯克艺术学校的校长，因其独特的教学理念，学校很快成为先锋艺术家聚集的中心。离开学校后，夏加尔去了很多国家，也做了许多其他艺术领域的尝试。1919-1922年，他在莫斯科做舞台设计和壁画创作，在1922-1923年前往柏林学习雕塑和创作蚀刻版画，在1925-1926年前往巴黎为《寓言》（Fables）绘制插图并在纽约举办个展，在1930年还出版过自传。他还在美国为芭蕾剧院创作舞台布景。但他所有的作品中，最被人所熟知的还是油画作品，比如《我和我的故乡》《生日》和《蓝色天使》等。

参考：奚传绩. 美术教育词典［M］. 北京：人民教育出版社，2009：142.

［英］尼古拉·斯坦戈斯. 艺术与艺术家词典［M］. 刘礼宾，代亭，沈莹，译. 北京：生活·读书·新知三联书店，2010：86-87.

法国拉鲁斯出版公司. 西方美术大辞典［M］. 董强，译. 长春：吉林美术出版社，2009：169-170.

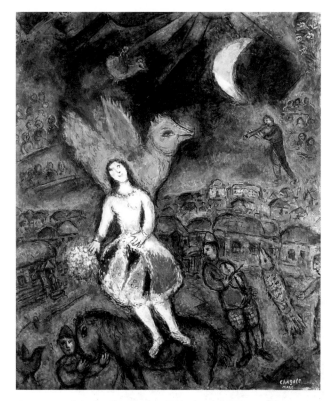

图 15-2 《女骑手》，马克·夏加尔，油画

性思维很重要""直觉很重要""具身体验很重要"的原因，并不是由于我们过分重视理性、经验和知识，而是我们对于什么是感性、什么是理性的认识存在偏差。比如，"理性思考"究竟是什么？"理性思考"当然包括我们对于事物规律的分析思考，但是，这些规律不是仅靠计算得来的，规律被发现和归纳的过程，显然离不开从感性认知中获得的体验。我们不能盲目地偏向感性和理性思维中的一方，忽视另一方。无论身处科学还是艺术的领域，都要保持凭直觉去观察和感受的状态。没有感性基础的理性分析，就是僵化的理性，因为它触及不到理性的根本；而没有理性基础的感性认知，也只是走向了事物的另一个极端。比如，如果我们在画布上任意而为之后不作任何理性思考，不去探索任何规律性，那么某一次自由自在的直觉表达，充其量也只能是糊涂乱抹，难谈艺术价值。

我希望同学们建立起一种认知，就是感性思维和理性思维都很重要，两者相辅相成，无法偏废。目前看来，唤醒感性和直觉更为紧迫，多年来的教育将同学们思维中的这一面抑制得太久了。与此同时，大家也要认识到，一切直觉感受都不是凭空而来，而是与

我们多年经验的积累有所关联。文字与图像都能呈现"被激活的直觉",尽管两种方式殊途同归,但我还是建议两种方式都要尝试,两种能力都要具备。它们可以帮助我们将直觉感受转化为具体的形式,如果没有这样的转化,那些被激发出来的对于落日、山川、容颜的直觉感受,都会消失得无影无踪,好似不曾有过。直觉感知应该被记录下来,下一步则是对其进行理性思考分析。一旦文字和图像被呈现出来,哪怕我们自己不分析,也会激发别人的思考。"想象"不仅是留给自己的,也是留给观众的,而从更广义的层面来说,我们也是自己作品的观众。

图 15-3　敦煌飞天,北魏

前面欣赏的几幅作品是近一百年内的,我们不妨再来看看始于魏晋南北朝时期的敦煌壁画(图 15-3)。曾有人批评中国传统绘画中缺少解剖和透视,在观念和技术上都落后于西方同时期。然而我有不同的认识,注重三维空间的"立体思维"是对西方传统绘画的束缚,注重二维空间的"平面思维"反而使东方传统绘画更加自由。古代的画师满怀激情地描绘他们心中的神灵,将情感和信仰统统呈现在画面上,以至淡化了对于客观形态的关注。这正是传统东方艺术的魅力所在,我们祖先对于自身内心世界的追求,有别于传统西方人将精神寄托于上帝。

● 判断艺术的标准是否是绝对和固定的

——绝对的标准无从判断

——唯一的标准无从选择

我特别不希望这样的情形出现，然而它们在艺术教学过程中却是屡见不鲜——以绝对的、固定的标准判断艺术，尤其是以"写实"为准则。

有一年在黄山写生，我很努力地想要在纸上记录下那些触动我的因素，但是云雾瞬息万变，很多瞬间不等我画好就消失不见了。没办法，我只好用多个片段去组织画面。就在我沉浸其中时，一个七八岁的小男孩出现在我身后，他看了一会儿，然后丢下一句"哼！画得一点儿都不像！"就离开了。你看，绝对的、固定的审美判断标准，就这么掩盖了一个儿童的天真。我们可以设想，如果标准当真是绝对的、固定的，世界只按一种方式运行，我们还有什么选择可谈呢？倘若失去了选择，生活也会变得单调乏味，又何谈创新、发展与进步呢？

图 15-4 是大卫·霍克尼的摄影拼贴代表作之一。他既不像摄影大师布列松运用了抓拍，也不像约瑟夫·寇德卡那样，将很多情绪和思考注入画面。他只是拍了一张普通的书桌，但是他每次通过稍稍调整拍摄角度，重复拍摄了很多很多次，然后将得到的照片剪贴

图15-4 《桌子》，大卫·霍克尼，摄影拼贴

组合，对书桌及书桌上的物品重新作出艺术解读。霍克尼用一种相当肯定的方式微妙地表达矛盾、错觉、不确定，这让我想到毕加索的立体主义绘画时空观与爱因斯坦相对论之间的某种关联。我想，霍克尼在改变我们观看世界的方式。

几年前，霍克尼曾受邀到北大讲座。他曾提到，我们的生命中有太多值得用一生去追寻的东西，但是我们却将更多的注意力分配给了一些自认为更重要的内容。我想如果同学们将每一分每一秒都计划得那么具体，被确定性填满，哪里还有时间去感知和思考呢？人类的精神世界还会不断丰富吗？

● 是否将对艺术技巧的崇拜误当作对艺术精神的追求
　　——脱离了精神的技巧
　　——融入了技巧的精神

对艺术的崇拜被对艺术技巧的崇拜代替了，这是很多人面临的问题，但他们并没有意识到。换句话说，他们崇拜的并不是艺术，而是艺术技巧，甚至是某个特定历史时期的某几位艺术家的技巧，并且把这些技巧视为不可逾越的高峰，用尽毕生精力去学习模仿。

这种认知上的错位具有相当的普遍性。事实上，哪怕我们真的做到了完美掌握艺术史上的巅峰技巧，也很难理解技术背后蕴藏的精神意义。毕竟，我们不曾经历过彼时的文明，也无从体会不同时期政治、经济、社会、科学对艺术的现实影响。况且，即便是在所有人都遵循同一类技巧的年代，每个人的绘画中也都有专属于个人的特性。仅仅依靠"拿来主义"的片面理解，如何抵达艺术的境界呢？退一步讲，学习别人的技巧也与自己没有技巧有关，我们可以通过绘画的练习来弥补技巧的不足，但最需要弥补的，往往是自己独创的技巧。即便是对自己的技巧的掌握，也需要恰当适度，不是一味追求娴熟。相反，在绘画中保持一定的"业余精神"是很重要的。借助那种略微生疏的感觉，我们反而可以更有兴致去追逐新意。当"熟能生巧"来临之时，让"巧"适时地离开，又成为一种必然。在我看来，人们只有在"无计可施"的时候，才会不遗余力追逐"技巧"。换言之，技巧是一种掩饰。如果能褪去掩饰，袒露技巧的不足，或许反而会流露出本真的特质，这更接近艺术的精神境界。

绘画不是极致地表现眼睛看到的事物，而是一种心灵的表达，是把不可视的感受变成可视的形象的表达过程。把心灵变为图画，这才是融入了精神的技巧，也是更多精神性启迪的源泉。

马格利特的画作，如图 15-5 所示，这里面当然有技巧、布局、

比例、配色，这些要素都体现出艺术家的技巧，但更重要的是，作者巧妙地将花盆与窗外的景色融为一体，表达出了对于现实的超越，而这也是后代无数艺术家争相学习模仿的原因。不可否认，在人类社会发展的一些阶段，模仿和跟随是必要的，但是那样的时代不是永恒的，我希望同学们可以成为革新者，成为艺术和科学领域的创造者，通过独立的思考，将自己的感受与洞察不断转化为具体的形象，这就是创造的过程。

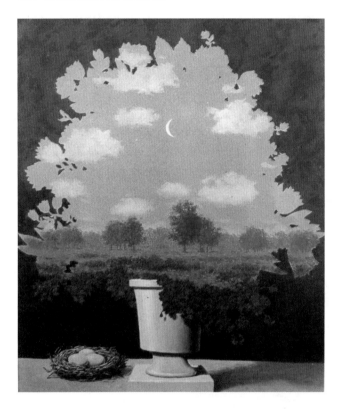

图 15-5 《奇迹之国，2 号》，勒内·马格利特，布面油画

艺术关乎幻想，科学关乎猜想。面对这样一幅超越现实的作品，我们能否用固定的标准衡量它呢？

● 是否习惯于在艺术中寻找为自己设定好的意义
　　——寻找意义与寻找设定的意义
　　——发现意义与发现未知的意义

再现、表现、实现，代表了人类艺术思想发展的不同阶段。艺术需要技巧，更需要意义。发现意义，发现未知的意义，是寻找艺

术意义的必经之路。

我很高兴大家过去六周的作业都"不太漂亮"。恰恰因为同学们没有娴熟地掌握所谓的绘画技巧，大家才能把本能的和直觉的判断呈现出来。有朝一日我们练就了技巧，可以画出"所见一切"时，反而需要适可而止。因为那只是对事物的再现，而不是表现。当我们能运用自己的技巧，画出"所想一切"时，我们的绘画就不是再现，而是表现了。只有当我们超越了任何技巧，在观看中思考，在思考中想象，在想象中呈现自己时，艺术就帮助我们认识了自己，也可以说是实现了自己。

《泉》（图15-6），杜尚最出名的作品之一。尽管独立艺术家协会最终决定拒绝展出这件作品，但这丝毫不影响它所承载的时代价值。它的出现，打破了艺术"高于生活"的固有认知。博伊斯之所以说"人人都可以成为艺术家"，乃至任何事物、行动都有可能被赋予艺术价值，是因为我们不再为艺术设定绝对的意义，而是通过艺术去寻找自己所需要的意义。正如杜尚本人所言："一件物品是否为艺术作品，取决于它所摆放的环境"，这是它的意义，也是20世纪艺术发展的里程碑之一。

图15-6 《泉》，杜尚，装置艺术

● 是否对艺术中所有未知不再好奇并心生抵触

——对未知领域的好奇

——对已知领域的质疑

人不再好奇，是一件非常可怕的事情。

我的母亲是一位生物学教授，她 74 岁时才开始接触绘画。除了帮她购置一些画具，我并没教过她什么，尤其没有教过技巧。她的绘画兴趣很广泛，苏东坡的诗词、达·芬奇的手稿、毕加索的名作，都是她创作的灵感。她先后画了成百上千张作品，我能够感受到她从绘画中获得的乐趣。我想，那远大于她做其他事情获得的乐趣。所以，什么是好奇？跟达·芬奇画得一样是好奇吗？跟毕加索画得一样值得好奇吗？应该都不是。真正令人好奇的，应该是从生活中获得的灵感，是那些尚未发生过的事情。这也是我会让同学们在课堂上进行"形态创作练习"的原因。永远保持好奇，绝不是一句空话，不任由与生俱来的好奇被磨灭，延续好奇的最好办法，就是接纳未知。

图 15-7 是让·杜布菲的作品。这位艺术家以儿童艺术、精神病人艺术、原始艺术为自己的创造源泉，他认为这三类艺术作品有一个共同的特点——更接近艺术的本质。尽管儿童、精神病人、原始人不具备复杂思考的能力，但正是因为他们的心智并未被工具理性所困，反而在客观上达到了更接近本质的效果。当然，艺术不在于让人回归原始，但我希望同学们能反思狭隘的工具理性，并以更开放的心态去接触各种各样的心灵。

图 15-7 《欢迎游行》，让·杜布菲，装置（石膏、木片、油灰、沥青等）

● 是否羞于体验和参与艺术实践并充满恐惧

 ——当技术成为体验的障碍

 ——当体验成为认知的源泉

知识点：

【芥子园画传】俗称《芥子园画谱》。中国画技法图谱。共三集，初集为山水谱，五卷，清代王概将明代李流芳课徒画稿四十三页增编至一百三十三页而成，康熙十八年（1679）用开化纸五色套版印成；第二集为兰、竹、梅、菊四谱，八卷，初由诸曦庵编画竹、兰，王蕴庵编画梅、菊及草虫花鸟谱，后增添诸昇、王质绘图，王概、王蓍、王臬兄弟三人；第三集为花卉、草虫及花木、禽鸟两谱，四卷，为王氏兄弟编绘。第二三集成于康熙四十年（1701），也用木版彩色套印。每集首列画法浅说，亦有画法歌诀；次摹诸家画式，附简要说明；末为模仿名家画谱。此三集系李渔婿沈心友请王氏兄弟编绘；刻于李渔南京别墅"芥子园"，故名。该画谱介绍中国画基本技法较为系统，浅显明了，故甚风行。

参考：沈柔坚，邵洛羊. 中国美术辞典［M］.上海：上海辞书出版社，1987.

我觉得同学们几乎彻底克服了对艺术羞于体验、充满恐惧的状态。从第一次用炭条画画，到现在的"刀光剑影"，同学们已经一笔一个印记地破除了对艺术实践的恐惧，进入了一种相对自由的创作状态。

所以，明天互画肖像的时候，大家也不要害怕，更不要被技巧的难度阻碍。大家不妨把对面的同学当作你们画过的萝卜白菜，不要被"这是我亲爱的同学，千万不能画不好"这样的想法所束缚，就用视觉去"触摸"他的轮廓，从额头到耳朵，到下颌，再到肩颈，把视觉触摸的印象用线条的方式记录下来，然后涂上自己喜欢的颜色，这就足够了。

体验是认知的源泉。我们这门课不是一个素描技巧培训班，也不以学会《芥子园画谱》中的种种技法为目的，我希望这门课能够引领大家从绘画体验中得到更多认知层面的收获。从这个角度来说，我觉得每周五大家的艺术实践比每周四我的理论讲解更有价值。

如图 15-8 所示，这幅书法的作者是日本的井上有一。他穷尽一生想要摆脱传统书法程式，最终找到的途径就是绘画。通过研究东西方艺术史，他发现印象派以后的艺术精神包含了更多触及直觉和灵魂的可能，于是，他以此为突破口，用"画"的方式坚持着自己的书法创作。尽管有争论，但他确实为自己在国际艺术领域争得了一席之地。

我想，井上有一也诠释了艺术领域中的殊途同归。无论是诗歌、书法、还是绘画，它们都是用以解读和思考的艺术形式。只要解读，只要思考，我们就会有思维上的收获，从艺术到科学，

图 15-8 《书法》，井上有一，墨和宣纸

艺术家简介：

【井上有一】（1916—1985）日本现代艺术家，重视表现东方人独特感觉和心境，以当代艺术的形式拓宽了书法的界限，赋予了书法更加深厚的含义。一方面，他重视在笔墨中建立自己的艺术秩序；另一方面，他在寻求形式突破的同时，又不断寻求精神的回归与纯粹。

参考：张子康.井上有一展览前言［J］.东方艺术，2008（24）：63+62.

最后上升至哲学。就像"艺术、哲学与科学"那门通识课^①试图实现的，在不同领域的碰撞中收获更多关于世界和人生的思考。

● 是否坚信艺术只是艺术家的事情且绝对与自己无关
 ——艺术与生活的分离
 ——人性与才能的分离

我们这学期讨论了很多内容，实际上都围绕同一个主题展开：艺术史上长久存在的关于艺术与非艺术、艺术家与非艺术家、艺术作品与非艺术作品、艺术专业与非艺术专业之间的界限，在现当代社会中正在被重新定义。

在界限被改写的艺术世界里，我们不再需要以职业、专业、技巧作为评判艺术的前提。只要热爱，就可以一直坚定不移地创作下去，这件事本身就足够值得被尊重。有人认为，艺术和生活的分离从杜尚开始走向弥合，他并不是在恶作剧，只是打破了陈旧的艺术游戏规则。杜尚曾做过图书馆管理员、职业级棋手，在美国生活期间也靠教人法语添补家用，他用特别简单的生活方式确保自己的艺术创作不被名利左右。这份追逐艺术的纯粹，现在已经越来越罕见了。

乔治·鲁奥（Georges Rouault）是法国野兽派绘画的代表人物之一，他的作品是那么质朴稚拙，他笔下的花瓶就像教堂里面的花窗玻璃，被一条条浓重的黑色轮廓线分成块面，灿烂而又庄严（图 15-9）。我喜欢鲁奥作品的粗犷和野蛮，他没有刻意呈现什么精巧的东西，但他那种溢出画面的苦恼，真的很让我触动。

● 性格不同、出身不同、民族不同、信仰不同、教育不同，对艺术的理解是否相同
 ——艺术的教化与文明的进步
 ——艺术的存在与生命的价值

"性格不同、出身不同、民族不同、信仰不同、教育不同，但对艺术的理解却往往相同"，这是当今很多学生的普遍写照，其中也不

① "艺术、哲学与科学"是清华大学的一门通识课，由黄裕生（人文学院）、李睦（美术学院）、罗薇（艺术教育中心）共同开设。（编者注）

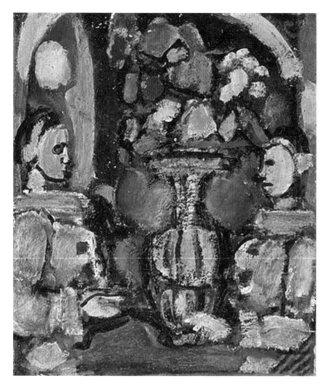

图 15-9 《丑角的蓝色花束》，乔治·鲁奥，油画

乏一些美术学院的学生。就像我们上次课提到的，"美术学院里面也有美盲，人文学院里也有文盲"。人和人之间存在那么多的"不同"，然而对艺术的理解却出奇地相似，这真的特别让人感到遗憾。我想，同学们是要立志做大事的。未来，当你们站在突破创新的前沿，就会真正意识到自己曾经对艺术的多元解读有多么重要。大家可以慢慢体会，收获会越来越多。

　　我总说同学们更适合理解中外现代艺术，这是因为现代艺术大多不是要在故事情节或内容上做文章，而是更多地探讨艺术创作的形式、逻辑和规律，也就是对视觉语言本身进行思考。莫兰迪擅用视觉语言，他利用瓶子之间的疏密、远近、大小探索着精神世界的价值与奥秘，带给后人无尽的启迪。莫兰迪一生都在研究这些瓶瓶罐罐。如图 15-10 所示，这里面有故事吗？没有。有中心思想吗？没有。有意义吗？好像也没有。但是也都有，这取决于我们如何理解故事、中心思想和意义。同理，前面的物象是画，后面的背景也是画，如果我们把倒 U 型的卡其色背景换掉，前景物象的呈现效果也必然会受到影响。因此，"无"也是一种"有"。这样的绘画思考更接近哲学，也与现代科学思考异曲同工。

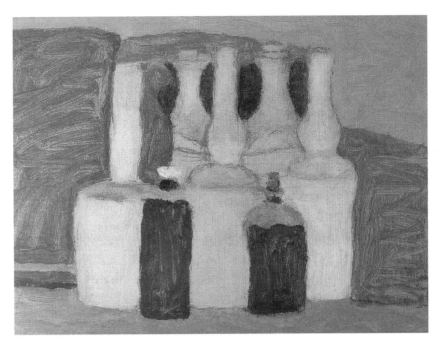

图 15-10 《静物》，乔治·莫兰迪，油画

　　最后是林风眠先生的作品。图 15-11 描绘了一位正在劳动的农村妇人。整个画面几乎全部由曲线构成，从而传达出一种静中有动的状态，这是中华传统审美的特点。再看这位女性的脚，你们认为他画得准确吗？在回答之前，我们需要先思考这样几个问题，什么

图 15-11 《人物》，林风眠，水彩

叫合理？什么叫准确？什么叫正常？事实上，这些标准在艺术中统统不重要。那些试图在艺术领域中追求"正常"的人，尚未得到艺术的要领。

在经历了很多洗礼之后，林风眠逐渐找到了自己，并创造了一套独特的绘画语言体系和审美判断标准，成为中国现代绘画艺术的启蒙者之一。我对同学们也抱有类似的期待，我希望大家可以越画越天真，越画越朴素，越画越敏感，更多地，我希望你们可以越画越像自己。

师生问答

提问者为学生（姓名略），回答者为老师（李睦）。

1.问：今天是最后一次晚课了，您给我们上完一学期的课有什么感受？

答：我是个比较敏感的人，"最后一次"对我而言意味深长——最后一次晚课，最后一次课堂笔记，最后一次坐在习惯的位置上，最后一次看见这群人坐在一起，最后一次在冰冷的夜晚离开清华学堂……我总是觉得很多事情要等到"最后一次"消失之后才会变得更有意义，或者说更令人回味。所以，对于这门课，大家的思考和咀嚼恐怕也会在课程结束一段时间以后才会逐渐浮现。

2.问：比起人为创造，为什么大自然的艺术总是更使我感动？

答：上学期也有学生提出类似的问题，我当时真的不知道如何回答。但是现在我想请大家跟我一起思考：自然中的因素，比如山川、河流、云彩，可以称之为"艺术"吗？当我们感到自己被自然所触动时，这种感受是从何而来的呢？婴儿会被触动吗？不曾受过教育的孩童会被触动吗？人受"触动"的能力究竟是不是"与生俱来"的呢？

有的时候我也会想，动物有没有跟自然的交流呢？它们会不会思考？如果会，它们的思考与人类的思考有哪些不同？对于这些，我都没有答案，但我仍然坚信思考本身是有意义的，它带来的收获往往会不知不觉地体现在其他的领域。

3.问："向美而行"，什么是美？美有标准吗？谁来定义美？

答：这是一个很直白的问题，我自己很少这样发问。不是因为我不知道有这样的问题，而是我知道这样的问题很难找到答案。现在看到同学们提出这样的问题，这突然让我意识到似乎是时候重新面对这些"终极问题"，我想它们对于同学们来说或许无比重要。

4.问：绘画为什么而存在？还是说绘画的存在本身就是意义？

答：我很高兴同学们的问题既不做作，也不乏深刻。我记得有

位同学的提纲①上，整页都是密密麻麻的笔记和问题，以至于我拿着放大镜也不能完全看清楚内容，然而我仍然被他厚厚的一摞记录触动了。类似的，我们一定要在绘画里看到具体的形态吗？一定要在绘画里读到清晰的故事吗？难道抛开这些的绘画本身，还不足以触动我们吗？

5.问：这门课究竟是理论课还是实践课？

答：说实在的，我自己也很难作出抉择，如果没有人非要我给个答案，那我很愿意这门课就像现在这样，摇摆在理论课和实践课之间，没准儿会有更多新的可能随之涌现。

就像昨晚，我从来没想过自己会跟一位研究工程力学的老师有多少共同语言。我和航天航空学院的殷雅俊老师从两个看似毫不相关的事物出发，最终却发现了两个事物之间的共性。他基于材料力学视角对一幅塞尚的画的分析，几乎令我瞠目结舌，但我事后越想，竟越觉得他说得很有道理。所以，我得出了一个算不上结论的"结论"——艺术本来就是用来解读的。每个人对艺术的解读，都与他学习工作的经历有关，而这些由艺术解读引发的思考，又会反过来成为他在所处领域里的灵感源泉。

很遗憾，一整个学期，我也没有太多的机会跟大家一起画画。所以今天我带来了一些明信片，上面印的是我自己20世纪90年代的作品，大家可以留作纪念。

思考题

1. 你愿意相信艺术的标准是唯一的，且我们在博物馆中看到的艺术作品面貌应该是相同的吗？

2. 你愿意相信艺术作品的优劣应由权威进行判定，并且要求我们完全认可这样的判定吗？

3. 你愿意相信艺术与我们每个人的生活息息相关，哪怕我们不得不为此而面临独立进行审美判断的探索之艰苦和纠结吗？

① "艺术的启示"课程，在每一节"理论课"前，教师会把打印好的本节提纲发给每位同学，并要求学生在上面写下疑问和即时的感想，作为课程作业的一部分。（编者注）

拓展阅读

丰子恺《美与同情》[①]（节选）

……一枝枯木，一块怪石，在实用上全无价值，而在中国画家是很好的题材。无名的野花，在诗人的眼中异常美丽。故艺术家所见的世界，可说是一视同仁的世界、平等的世界。艺术家的心，对于世间一切事物都给以热诚的同情。

故普通世间的价值与阶级，入了画中便全部撤销了。画家把自己的心移入于儿童的天真的姿态中而描写儿童，又同样地把自己的心移入于乞丐的病苦的表情中而描写乞丐。画家的心，必常与所描写的对象相共鸣共感，共悲共喜，共泣共笑；倘不具备这种深广的同情心，而徒事手指的刻画，决不能成为真的画家。即使他能描画，所描的至多仅抵一幅照相。

画家须有这种深广的同情心，故同时又非有丰富而充实的精神力不可。倘其伟大不足与英雄相共鸣，便不能描写英雄；倘其柔婉不足与少女相共鸣，便不能描写少女。故大艺术家必是大人格者。

艺术家的同情心，不但及于同类的人物而已，又普遍地及于一切生物无生物，犬马花草，在美的世界中均是有灵魂而能泣能笑的活物了。诗人常常听见子规的啼血，秋虫的促织，看见桃花的笑东风，蝴蝶的送春归，用实用的头脑看来，这些都是诗人的疯话。其实我们倘能身入美的世界中，而推广其同情心，及于万物，就能切实地感到这些情景了。……这正是"物我一体"的境涯，万物皆备于艺术家的心中。

……

在这里我们不得不赞美儿童了。因为儿童大都是最富于同情的。且其同情不但及于人类，又自然地及于猫犬、花草、鸟蝶、鱼虫、玩具等一切事物，他们认真地对猫犬说话，认真地和花接吻，认真地和人像玩耍，其心比艺术家的心真切而自然得多！他们往往能注意大人们所不能注意的事，发现大人们所不能发现的

[①] 丰子恺.丰子恺艺术随笔［M］.上海：上海文艺出版社，2012.

点。所以儿童的本质是艺术的。换言之，即人类本来是艺术的，本来是富于同情的。只因长大起来受了世智的压迫，把这点心灵阻碍或消磨了。唯有聪明的人，能不屈不挠，外部即使饱受压迫，而内部仍旧保藏着这点可贵的心。这种人就是艺术家。

列夫·托尔斯泰《艺术论》[①]（节选）

艺术感染性的多少取决于以下三个要件：（1）所传达的情感有多大的独特性；（2）这种情感的传达有多么清晰；（3）艺术家的真挚程度，换言之，艺术家自己体验他所传达的感情的力量如何。

所传达的情感越特殊，对感受者的影响就越大。感受者体验到的喜悦越多，他的心境就越特别，因此也就积极主动地与这种心境相融合。

情感表达的清晰性也有助于提高感染性，因为情感表达越清晰，感受者在自己的意识中与作者相融合时就越感到满意，就好像这种情感他早就知道并感受过，却到现在才得以表达出来。

艺术家的真挚程度更能增加艺术感染性。观众、听众和读者一旦感觉到艺术家被自己的艺术作品所感染，并且他写作、歌唱和演奏是为了自己，而不只是为了影响其他人，那么艺术家的这种心情感染了感受者；相反地，观众、读者和听众感觉艺术家写作、歌唱和演奏不是为了满足自己，而是为了他们——那些感受者，而且作者并没有体验到他所想表达的情感，而变成为一种反感，最特别的、新颖的情感和最精湛的艺术技巧不但不能留下任何印象，反而会丢掉这些印象。

我所讲到的艺术感染性和艺术价值的三个要件，其实也可归结在最后一个要件中，就是艺术家发自内心地要表达他所体验的情感。这一要件包含了第一要件，因为如果艺术家很真挚，那么他表达的情感正如他感受的一般。因为每一个人与其他人都不

① ［俄］列夫·托尔斯泰.艺术论［M］.张昕畅，刘岩，赵雪予，译.北京：中国人民大学出版社，2005.

同，所以这种情感也各具特色，艺术家越是发自内心地汲取情感，情感就越真挚，那时它就越具有特色。这种真挚能够使艺术家找到他所欲传达情感的明确的表达。

因此，这第三个要件——真挚，是三个要件中最重要的一个。

第十六讲　作为绘画的摄影（实践）

摄影可以作为绘画创作范围的原因，在于它们之间越来越多的共性因素，这是基于我们对于视觉艺术认知的不断变化而言的。如今我们已经看到越来越多的类似绘画的摄影，也看到越来越多的类似摄影的绘画。摄影和绘画之间的界限正在变得越来越模糊，或许它们原本就不应该彼此泾渭分明。然而，恰恰是这样的变化提醒我们，摄影和绘画原有的独立属性的重要，利用这样的变化去拓展我们对于摄影和绘画固有的理解。启发同学们重新认识摄影和绘画之间的相同与不同，也是此次课程实践的意义所在。同时进一步了解绘画，进一步了解摄影，在此之前我们未曾专门做过这样的思考。

一、实践课要求

（一）内容：摄影。

（二）主题：六月的校园。

（三）作业要求：

1. 以我们今天的校园生活为主题，以摄影为主要表现手段，用相机或手机拍摄所看到的和感受到的人和事物，各自独立拍摄，无须集中。

2. 不预先设置主题，待摄影作业完成以后认真分析，根据摄影作品的题材、类别、情感、意境来确定作业的主题，并为作业命名。

3. 拍摄方式包括：①摆拍（特意设计的拍照）②抓拍（随手任意的拍照），③盲拍（下意识的拍照），可以根据自己的兴趣做出尝试和选择。

4. 所有作业都需要处理成黑白效果，以便于大家专注体会黑白视觉语言独特的表现效果。

5. 在相对确定拍摄对象的基础上，按照题材决定提交独幅作业或系列作业，每人拍摄的作业要有充足数量作基础，便于拍摄后进行的比较和分析。

6. 可以通过电脑对自己的作业进行调整加工（非必须），弥补拍照留下的遗憾和不足，同时发现新的效果和可能。

7. 上课期间及课后，随时和老师、助教进行沟通，尽快解决拍摄中遇到的问题。

（四）材料：有拍照功能的手机或相机。

（五）作业：每人拍摄 100 幅摄影作品，从中选出 10 幅提交作业，同时提交每张作业的作品名、作者名。

（六）时间：下午 1：30- 晚上 11：30 之间自选时间（包括夜色的拍摄）。

（七）地点：校园里的学习和生活区域。

二、绘画实践综合评估

（一）共同的收获：我们从未尝试过这么大规模地和连续性地做过摄影练习，我们也很少意识到，拍摄应该作为探寻手段而不仅仅是记录手段。在这样的拍摄探寻过程中，我们重新认识了许多从前习以为常的事物，这样的认知异常珍贵。

（二）存在的问题：不少同学还没有充分体会和运用摄影的特点，不习惯连续性和系列性地摄取画面，而是孤立和零星地收集画面。他们没有想到摄影既是一种"空间性"艺术，还是一种"时间性"的艺术，这是摄影与绘画的不同之处。

（三）期望的目标：希望摄影也能够像绘画一样，成为同学们今后表达思想和情感的重要手段，而不是将摄影仅仅理解为照相。

三、典型作业分析

图 16-1　作者：邓杰文

图 16-1　将摄影作为绘画实践课的一个组成部分，也是经过了反复考虑的。虽然摄影和绘画分别属于两个不同的视觉创作表达领域，但在思想、观念、认识等方面，它们又有着相似的追求。近些年来，它们彼此之间相互影响，相互渗透。此次的作业要求之所以限定了黑白表达形式，主要还是考虑将摄影和绘画中普遍存在着的"黑白规律"融会贯通，我们既要在素描中体会黑白的变化，也能在摄影中把握黑白关系的运用。这幅摄影作业之所以比较特别，就是作者对于视觉艺术中黑白因素的重新认识和重新展现，在此之前恐怕很少有人以黑白去呈现夜晚的清华园。也可以说，我们对于事物经验性的观察方式在此被改变了，这是一张比较优秀的摄影作业。

图 16-2　作者：尹昊萱

图 16-2　摄影中的"黑白的世界"是一个特殊的世界，类似于水墨画中的世界，那是我们的祖先认识世界的角度和方法。在水墨的传统中，我们不仅深深地影响和改变了眼中的自然，同时也深刻地影响和改变了我们自己。这幅作业的作者不仅能够自如地沉浸在强烈的黑白变化当中，还巧妙地加入了部分的色彩效果，同时也让我们大家切实感受到了，我们眼中的事物是丰富的、微妙的，也是存在着各种各样的可能性的。这些可能性往往会大大出乎我们的意料，激发我们的潜能。

参考文献

王国维著，周锡山评校 . 王国维文学美学论著集［M］. 上海：上海三联书店，2018.

朱光潜 . 谈美［M］. 上海：东方出版中心，2016.

宗白华 . 美学散步［M］. 上海：上海人民出版社，2015.

丰子恺 . 认识绘画：丰子恺绘画十六讲［M］. 北京：北京日报出版社，2017.

俞剑华 . 中国画论选读［M］. 南京：江苏美术出版社，2007.

朱良志 . 曲院风荷：中国艺术论十讲［M］. 合肥：安徽教育出版社，2006.

林风眠 . 林风眠艺术随笔［M］. 上海：上海文艺出版社，2012.

吴冠中 . 画眼［M］. 上海：文汇出版社，2012.

赵声良 . 中国敦煌壁画全集［M］. 天津：天津人民美术出版社，2006.

［俄］列夫·托尔斯泰 . 艺术论［M］. 张昕畅，刘岩，赵雪予，译 . 北京：中国人民大学出版社，2005.

［德］马丁·海德格尔 . 林中路［M］. 孙周兴，译 . 北京：商务印书馆，2015.

［英］怀特海 . 教育的目的［M］. 徐汝舟，译 . 北京：生活·读书·新知三联书店，2022.

［印］吉杜·克里希那穆提 . 教育就是解放心灵：克里希那穆提给学校的信［M］. 唐超权，译 . 北京：九州出版社，2010.

［美］罗伯特·所罗门，凯斯林·希思金 . 大问题：简明哲学导论（第十版）［M］. 张卜天，译 . 北京：清华大学出版社，2018.

［英］约翰·伯格 . 观看之道［M］. 戴行钺，译 . 桂林：广西师范大学出版社，2007.

［法］莫里斯·梅洛–庞蒂 . 知觉的世界：论哲学、文学与艺术［M］. 王子盛，周子悦，译 . 南京：江苏人民出版社，2019.

［英］赫伯特·里德 . 艺术在大学中的地位［J］. 哥廷根大学学刊·嘤鸣戏剧，2021.

［奥］莱内·马利亚·里尔克 . 给青年诗人的信［M］. 冯至，译 . 上海：上海译文出版社，2005.

［印］B.K.S. 艾扬格 . 光耀生命［M］. 杨玉功，译 . 上海：上海锦绣文章出版社，2008.

［美］迈克尔·基默尔曼.碰巧的杰作：论人生的艺术和艺术的人生［M］.李灵，译.上海：上海三联书店，2022.

［美］盖瑞·阿兰·法恩.日常天才：自学艺术和本真性文化［M］.卢文超，王夏歌，译，南京：译林出版社，2018.

［英］阿兰·德波顿.旅行的艺术［M］.南治国，彭俊豪，何世原，译.上海：上海译文出版社，2020.

［美］兰斯·埃斯普伦德.如何让艺术懂你［M］.杨凌峰，译.北京：北京联合出版公司，2020.

［荷］文森特·凡高.亲爱的提奥［M］.平野，译.海口：南海出版公司，2010.

［俄］瓦西里·康定斯基.艺术中的精神［M］.余敏玲，译.重庆：重庆大学出版社，2017.

［法］皮埃尔·卡巴纳.杜尚访谈录［M］.王瑞芸，译.桂林：广西师范大学出版社，2013.

［日］杉浦康平.造型的诞生：图像宇宙论［M］.李建华，杨晶，译.北京：中国人民大学出版社，2013.

［意］里卡尔多·法尔奇内利.色彩：颜色如何改变我们的视觉［M］.李思佳，译.贵阳：贵州人民出版社，2023.

［美］理杰德·费曼.发现的乐趣：费曼演讲、访谈集［M］.朱宁雁，译.北京：北京联合出版公司，2016.

［美］琳恩·盖姆韦尔.数学与艺术：一部文化史［M］.李永学，译，刘玥，校译.天津：天津科学技术出版社，2023.

梁琰.美丽的化学反应［M］.北京：清华大学出版社，2016.

［美］S·钱德拉塞卡.莎士比亚、牛顿和贝多芬：不同的创造模式［M］.杨建邺，王晓明，译.长沙：湖南科学技术出版社，1995.

钱学森.钱学森讲谈录：哲学.科学.艺术［M］.北京：九州出版社，2009.

［美］肯尼斯·斯坦利，［美］乔尔·霍曼.为什么伟大不能被计划：对创意、创新和创造的自由探索［M］.彭相珍，译.北京：中译出版社，2023.

刘巨德.向美而行：清华大学美育之路［M］.北京：清华大学出版社，2021.

李睦，沈晖.美育教师手册：理论、方法与实践［M］.北京：清华大学出版社，2023.

李睦.艺术的二十二种遐想（中英对照）［M］.克莱尔，译.北京：清华大学出版社，2022.

李睦.我们所不知晓的绘画［M］.沈阳：辽宁美术出版社，2010.

附录一　艺术实践课过程

绘画实践课

户外写生

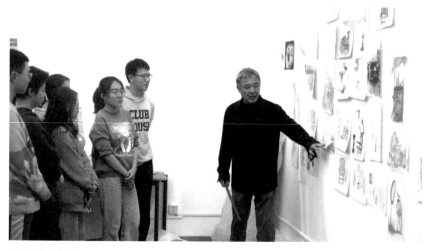

讲评学生作品

学生张贴自己的作品

学生在实践课中创作

附录二　绘画实践课假期
　　　　课外作业建议

第一部分：经典绘画作品临摹

1. 查阅资料，选择自己喜欢的经典绘画作品 1～2 幅。

2. 用色彩临摹绘画作品，可以是原作的整体，也可以选择临摹局部。

3. 重新组织画面色彩，可以夸张，也可以减弱，包括采用具象和抽象的手法。

4. 注明临摹原作的名称和作者，并给自己临摹出的新作品命名。

第二部分：经典摄影作品临摹

1. 查阅资料，选择自己喜欢的经典黑白摄影作品 1～2 幅。

2. 有选择性和概括性地临摹，果断下笔，不拘泥于细节。

3. 临摹作品应成系列，以 32 开大小为宜，数量不少于 6 幅。

4. 使用彩色材料重新对黑白照片进行创作，自己根据兴趣以及熟练程度作出选择。

第三部分：对现有作品的重新整理

1. 分析研究自己已有的素描和绘画作品，确定需要改进或重画的内容。

2. 包括在原有绘画上继续深入和调整，也包括重新创作这幅作品。

3. 可以将现有的作品放大，也可以将现有的作品缩小。

4. 尝试用不同的色彩和方法反复画同样的内容，以便比较和选择。

5. 大幅作业一幅，小幅系列作业不少于 4 幅。

提示：尽量选择同类的题材作画，尽量选择同一种材料作画。

第四部分：进入黑白世界的色彩

1. 以自己黑白摄影作业为范本，绘制完全不同于照片的彩色作业。

2. 色彩的表现要尽量体现个人的主观追求、考虑情感流露和呈现，避免和原照片的色彩相同。

3. 用色彩讲述和描述自己在一个黑白摄影世界中获得的感受，而不是复原照片原始的色彩。

4.尽量运用此前绘画过程中已经形成的习惯和特点，以便我们各自的绘画风格能够初步确立并延续下去。

5.可以适当放松对画中事物的造型刻画要求，将主要精力用于色彩的表达，并且越充分、越明确、越大胆越好。

6.每个人完成作业5幅，画幅不用很大，用时不需要很长，确保按时、按量完成作业。

提示：这是我们本学期课程绘画实践的最后一次作业，也是很多同学生活中的最后一次（我不希望是这样），希望大家能够无比珍惜。

7.材料：油画棒或水粉。

8.作业：每人提交两幅作业。

附录三　关于素描创作练习的补充建议

1. 从此前同学们的作业完成情况来看，画面效果还比较拘谨，还不够放松，主要还是对于素描创作的理解仍有局限。

2. 素描创作和习作有很大的不同，习作是画我们看到的事物，创作是画我们想到的事情。习作倾向客观地记录，创作倾向主观地表达。随着咱们绘画的进展，从习作到创作的转变是必然的，需要我们不断地尝试和追求。

3. 所谓主观描绘，主要体现在探究状态中，探究也就是尝试着画、犹豫着画，甚至反复地画同样的题材或形象。不急于追求完整，也不急于追求细腻，只为了画一画我们想到的一些事情。

4. 我们在画画时经常感受到的状态包括快乐、忧伤、平静、困惑、纠结、轻松、紧张、无感等，有时候这些感受还会交织在一起，给画面带来干扰，也必然使我们的画面呈现出不确定、不果断，我们应该珍惜，不应该怀疑，因为这些因素只有优秀的艺术家才能感受得到并灵活地加以利用。

5. 此前我们之所以安排以草图的方式进行素描创作，就是想让大家从这个途径开始体验素描的自由，体验素描的自在，这种自由自在的绘画状态才是素描创作应有的状态。

6. 在这一周的时间里，大家继续完成之前的素描草图，不怕画乱、不怕画坏，所有的放松都是从不介意画面的好坏开始的。所以，建议大家把绘画理解成图画，把图画理解成涂画，最后把涂画理解成涂抹就好了。

7. 每个人都能完成至少 4 幅作业，可以是相对独立的画面草图，也可以是相互联系的系列草图。可以画新的内容，也可以重新画之前画过的主题。

8. 总而言之，要越画越丰富，越画越复杂，越画越耐看。尽可能地画满画面，尽可能多地描绘画面上的深浅、黑白、虚实、重叠，只需要"画龙"，暂时不需要"点睛"。

附录四　学生艺术心得写作案例

验证式的欣赏

叶欣雨

"一千个读者心中有一千个哈姆雷特",然而,在今天的艺术欣赏中,我们所有人似乎都在共享一个哈姆雷特。

去年年底,我冒雪来到国家博物馆看了仰韶文化的"陶鹰鼎"文物,表面古朴幼稚的作品背后却能看出很多丰富的东西,初看觉得很憨厚,再看渐觉狡诈,后来竟觉空洞、悲哀,不寒而栗。然而,在观看《如果国宝会说话》的介绍时,解说和弹幕都在强调陶鹰鼎之"可爱",我尝试从它的面部看出来一些可爱,但那空洞的眼神让我无法忽视,"陶鹰鼎"在我眼中已经"可爱"不起来了。试想我若是先观看了《如果国宝会说话》再去国家博物馆参观文物原件,我是否会从始至终地认为这鹰是"可爱呆萌"的呢?

我想,这是当今任何艺术欣赏的一大问题,即他人已有的阐释对我的欣赏有何影响。在观看"现代主义漫步"展览时,我起初是跟随讲解员一同参观,然而,总觉得我并不是在看画,而是在听她讲,每听到一句对作品的描述,看一眼作品——果真是这样的!开心地点头附和,心满意足地离开——我"懂"了!而后渐渐觉得这"欣赏"不太对劲,便开始自己参观,然而,又出现了问题——展品旁边有二维码供扫描以查看文字解说。我实在忍不住,便先自己"看"上一两分钟,而后扫描那二维码——"嘿,我也这么想的",或者是"呀,看来我想错了",这之后便殊途同归,反复确认文字解说和展品的对应性后,像一位"资深鉴赏家"一样走开了。

不仅仅是绘画,连小说、诗词曲赋也是如此,我们的作品欣赏体验似乎变成了他人鉴赏与作品内容的"图文对应"工作。这不禁让我想起了一件我做微积分的趣事。在完成一道微分方程的求解后,我像一年级的小孩一样偷偷翻到书后看答案,一看就不得了了——答案竟和我的不一样,于是我为了凑答案里该死的系数绞尽脑汁,最后和同学一讨论,发现是答案错了。这何尝不是艺术欣赏的现状呢?但可悲的是,与微积分拥有唯一答案不同,艺术的标准是模糊

的，但我们却因此失去了知道"答案错了"的机会。

为何会出现这样的情况呢？我想原因有三。其一，在于人的社会化需求，人总是想融入社会而被他人认可的，因而会不自觉地靠向艺术欣赏中所谓的正确答案，以求一种个体的安全感。其二，源于人的"知识自卑感"和强烈的"艺术自尊心"，艺术欣赏中，与其反对已有的阐释而暴露自己的无知，不如连声附和而隐藏自己"知识的欠缺"好了。其三，在于社会某种程度上用艺术作品的阐释来使大家的思想相统一，就好比"经典阅读"有时并不是为了增强一个人的文学思考力，而是为了凝聚某种共识一样。

然而，有着远比上述现象令人遗憾的事情，那就是我们"获取"完他人的鉴赏后便忘记了这一"灌输过程"，理所当然地认为这是自己的欣赏结果了。这才是更加令人遗憾的事情！当我们以为自己在"说自己的话"的时候，实际上却扮演了他人的"传声筒"和"扬声器"，成了一个"哑巴"。

如何区分自己的和他人的，如何让它们和谐共处，如何用"自己的方式"欣赏、思考？

我又想起那只鹰的凄厉的双眼了……

黑

尹　涵

华北多乌鸦，与我们一同在这里常住。也许是由于地域的原因，在我过去的求学生涯里，总有这一抹黑色的身影。

儿时我便恍恍惚惚意识到，这种鸟似乎和其他鸟不一样。它披着一身吞噬了人眼睛能看到所有色光的黑色羽毛，它的啼叫声是仿佛都用尽了所有力气的嘶哑，它不食竹实，却吃腐物，成群结队，有人说它少了风骨，有人说它寓意不祥。但我却不太明白，乌鸦不祥所谓何来。

在中学时代一个个忙碌的傍晚，每当我从满桌的文字中抬头，总能看见城市烧红的天际线，和那些全身漆黑的鸟。后来走入清华，与它们更是常常见面了，教学楼一带的乌鸦之多甚至让一些同学叫苦不迭，但我却不反感它们的存在。我想，大概是每每抬头那一瞬间，我总能看到一些地面之上的事物：不再是忙碌地奔向下一个目的地的人群，不再是我们所焦虑的一切，而是自由的飞鸟，还有星空。

在中国人最初的想象中，金乌代表太阳，它的黑色正衬出光的热烈；后来，人们主张忠义孝道，乌鸦反哺，便成为了孝的代言。无独有偶，在遥远的美洲大陆，这种纯粹而有生命力的鸟儿也曾被称为神。然而后来，中世纪的疫病、各处的饥荒、近代的战火，让绝望的乌云不时在世界各方笼罩，在人们眼中，四处飞起的乌鸦，就变成了黑色生活的写照了。

但乌鸦的黑始终没有变，那身羽毛仍在阳光下闪着带有色彩的光。那什么变了呢？只是看乌鸦的人变了而已。

乌鸦何尝不像一幅画呢？它本身可能既不是神的使者，道德的代言，也不是不幸的化身，自然创造它的本意我们无从探究。我们看到的乌鸦，可能只是我们的剪影：绝望者在黑色中看到黑暗的未来，追寻者在黑色中看到光亮的可能；骑车的同学可能在看到乌鸦的那一瞬间祈祷自己的车座幸免于难，走路上课的我却在看到乌鸦

的那一瞬间渐渐放松了紧绷的神经，呼吸着室外新鲜的空气，想着，又是一个乌鸦飞过的冬季。

假如我把天空中飞过的那只乌鸦画下来，每一个路过的人看到心里的，可能永远不是一样的黑色。

思维无尽，感知不同，是以绘画有无穷的生命力。

艺术的勇气

申雅宁

"艺术的启示"是一门远在我意料之外的课。我当初选课的时候抱着一个朴素的心愿——每周强迫自己从学习中抽身，把时间分给真正热爱的事。所以当我回看这八周时，从第一堂理论课拿到笔记时的"惊喜"，到第一次摘下 VR 头盔的"恍惚"，再到最后一次油画课上的"超越"，这堂课在无数个第一次中让我有了"做艺术"的感觉，也给了我无限的快乐和珍贵的回忆。

文字的赘述往往在冗余中掩盖真正的思考，纵使我有万般不舍，更想用长篇大论来留住这八周中的每时每刻，我还是决定抓住一个重点展开——绘画的勇气。

勇敢地去画是我一直做不到的事情。小时候学习水彩，老师说我放不开；长大了学习素描，少年宫的老师说我束手束脚。我的造型是准的，但也是死板的，追求形态上的"一模一样"总给我很多苦痛，也给我很多拘束。第一次色彩实践课时我尽管已经 3 年没有动过画笔，但是肌肉记忆告诉我，一步一步来，勾造型，在调色板上调色……我很快在苦恼中开始失去乐趣，因为我的颜色再怎么调也和眼睛看到的不一样，玻璃质感无论我如何塑造都非常像塑料，我又一次没有追上"真实"。我自认为比在座的其他初学者更懂色彩，然而下课后我在画板间穿行，其他人的作品让我新奇而困惑：他们的作品颜色未必准确，形态未必准确，但是放眼看去有惊人的生命力和感染力，反衬出我的作品一片死气。他们的颜料堆得厚厚的，有着真正狂放的质感，虽然不真实，却在另一种意义上超越了现实。

这是我第一次清楚地感受到，面对艺术我不够勇敢。李老师从一开始就在鼓励大家勇敢地画，我也从小到大都听老师说"绘画没有对错"，但是究竟怎么样才算不胆怯？怎么样才算"放得开"？我凭空想不出答案。然而素描课和 VR 课安排在色彩课后是非常巧妙的——素描没有画好还有下一张，VR 画错了一笔立刻就能撤回，我

总觉得色彩是不可以的，一旦画错了就很难挽回。

素描本那么厚，我一瞬间变得"富有"，画错了不必去擦，而是直接下一张再见，在很多次随心所欲的绘画中，我突然体会到线条的松弛。人的心放松了，肌肉就会放松，线条就会放松，从而不再僵硬。令我记忆深刻的是，有一次我画下的鸟标本形态和实际有所出入，但是它更像一只活着的鸟——它羽翼蓬松，形态流畅，仿佛下一秒就要飞走。而面前的标本终究是标本，你看到它，就知道它已经死了，灵魂走后就算有人精心摆弄动作，它也早已失去生机。绝对的逼真在此刻轰然倒塌，我突然意识到艺术不是单纯的临摹，它终有一天要超越现实，否则我们为什么不摄影而去绘画呢？

多少个夜晚我站在楼下旁若无人地画 VR 作品，画布变得无限大，我可以用任何方式作画，大笔一挥，人也旋转起来，留下无数的漩涡流畅地周旋。在那一刻我无疑是快乐的，也是恣意的，绘画真的是没有对错的，它可以成为任何样子。

第一次在实践课上折纸时，我折出一把平整的小刀，只折不撕，担心它表面不平整。最后一堂课上我放松地撕开彩纸，捏，攒，揉，叠，直到出现一只站起来的小龙。如果你只能接受一条路径，你的作品永远无法五光十色，因为你拒绝了更多的可能性。

如果说我从这堂课上学到了什么，我第一个想到的必然是勇气——勇气藏在我写意的线条中，大胆地涂抹中，甚至藏在我越写越发散的课堂笔记中。我以我手写我心的勇气早已在艺术之外改变了我。

最后一次画油画时，我已经将画布一半涂上紫色时，突然想要改变内容。在那一刻我自然而然地相信了油画颜料的可覆盖性，平心静气地开始给紫色覆上白色、灰色……我画出了石膏眼，以及一个女孩，由于石膏眼的瞳仁是个心形，这看上去就像女孩正怀抱着一颗心坠落。这就是我想的，也是我成功画出来的，紫色并没有完全被盖去，而是在石膏像面部透露出来淡淡的紫色，反而让我感到分外惊喜。在松弛之中我沉浸在画里，虽然对近看的诸多瑕疵有所不满，但我仍然非常快乐。画完之后退开一步，我发现，其实我已经画出了光影的细节，前所未有的好。我在那个时候认定自己算是在搞艺术了，因为我对我的作品满意，同时又前所未有的自由，前所未有的无所畏惧。

"艺术的启示"课程感想

都稼川

在繁忙的期末周抽出时间静下心来写这篇感想的时候，我感到兴奋和惶恐。过去的八周，我在这门课上体验了太多，感受了太多，也思考了太多。兴奋的是终于可以梳理一下自己的反思和收获，惶恐的是恐怕不能悉数写尽感悟和一个个瞬间。于是决定放开思绪，想到哪儿写到哪儿。遂写得有些发散，请老师见谅。

尽管李睦老师引导我们独立思考，并强调"我说的也不一定是对的"，但我还是记住了其中最让我印象最深刻的观点"艺术在所有人的心里，而不是少数人的手里"。换言之，艺术是我们与生俱来的权利，绝不可把这种权利拱手让人！许多年后，我学的微积分和专业知识可能会随着时间而淡忘，但是这句话我会永远记得。八周丰富的创作体验让我意识到这也是一种注定失败的逃避。当我挤满颜料并拿起画笔，我感觉自己被赋予了创世般的权力。一张画布见方的空间，就是我主宰之下的宇宙。不同的时候，我能从静物中看见不一样的画面。我用绿色表示生机，用蓝色表示恬静，用红色表示激情。我画绍兴黄酒的青花瓷瓶擎举着一束热烈的鲜花邀请缄默的牛头罐子跳舞。我画石膏半身像半背对着我，浅绿色的卷发像校河旁边红砖墙上垂下的藤蔓。我画一只乌鸦面对着木头笼子若有所思，仿佛也在思考自由的意义。每周五在画室里拿起炭精条、画笔刷或是 VR 手柄的那一刻起，我就感觉到了真正的自由，仿佛是站在木笼外的乌鸦，暂时忘掉了木笼的存在。

李老师在课程一开始就提出，要让我们获得"艺术思维"，我一直带着这个疑问在听讲和创作的过程中思考。在结课的时候，我认为我已经找到了答案：艺术思维的核心就是感知力，就是跳出理性的"对与错"的框架思考问题。什么是艺术？某位历史人物是不是艺术家？展柜里的小便池是不是艺术？AI 的画作是不是艺术？面对这些问题，我可以给出自己的观点而不用顾虑是对是错。

艺术和科学本质上是相联结的，艺术思维也可以被用来研究社

会科学和自然科学专业领域的问题。我由此想起了我上的另一门通识科学课程"观测宇宙学"。这门课向我们描述了整个宇宙的起源和结构，通过简洁的模型和观测让我们徜徉在无限的时间和空间中，这一度是我最喜爱的课程。一日，我在 C 楼偶然看见了一个展览，内容是来自不同院系的同学在天文系和美术学院老师的指导下通过蜡染创作关于宇宙图景的作品。我一下子同时想起了"艺术的启示"和"观察宇宙学"这两门在艺术和科学领域给我留下深刻印象的通识课。我于是特意去了解了一下，发现蜡染的工艺是在织物表面涂抹蜡，并进行浸染和揉搓，由于蜡不同程度的脱落，染色表现出深浅不一、大小各异的层次感，像极了整个宇宙的大尺度结构。而每个同学在创作过程中按照自己的性格和喜好，涂蜡的厚度和染色的次数都迥然相异，也就形成了每个人独一无二的宇宙图景，其中晕开的效果甚至像极了星系中的星晕，蔚为壮观。我回想起"观测宇宙学"课上讲到的宇宙的起源依旧是个谜，其形成是庞杂的系统相互作用纠缠数百亿年的随机结果。现代科学家通过调整计算机模型的参数推演出宇宙的图景，与同学们用不同的颜色、厚度和力度进行蜡染形成染缸中的宇宙图景岂不是有异曲同工之妙？

每个人的性格、成长环境、思维方式都不同，自然他们在涂蜡和染色的过程中都有着不一样的手法和风格，自然形成的"宇宙"也都不同。既然如此，我们又怎么能粗暴地用统一的审美观念来评判人们的艺术作品的"好坏"呢？在课程的一开始，我只能理解西方古典艺术"写实"的标准，对我"看不懂"的艺术敬而远之。在课程的结束之时，面对国画院、尤伦斯艺术中心或浦东美术馆不同时代不同风格的绘画时，我都能做到辩证地去欣赏。我也终于明白，用单一的艺术观看待艺术就如同以单一的世界观看待世界一样肤浅和傲慢，因为局限在自己的思维中就等于拒绝了其他所有可能性和多样性。

由此，我也想到了我在"大学之道"课上迸发的通识教育的理想与激情。我认为，现在教育的最大弊端，也是我过去所接受的教育的最大弊端，就是用一套固定的、统一的标准评价人，结果就是批量化生产一个模子里刻出来的人。当人们不知道要了解自己，不知道如何了解自己，不知道自己的独特性时，也就放弃了"思考"的权利。我认为，艺术的"启示"，就在于启示自己是独特的，我们

要通过与自己对话，发掘自己的直觉和感受力去认识自己，也认识自己与他人、与社会的关系。艺术就是其中最好的媒介。

在课程的最后，我要感谢李老师、各位任课老师以及助教师兄师姐们。感谢"艺术的启示"让我在生命尚未定型之时有幸接触艺术教育，在塞得满满的生活中保留了一块通过艺术与自己的灵魂对话的自留地！"艺术的启示"无疑对我产生了深刻的影响，也希望这门课越来越好，带给今后的师弟师妹以更多的启示！

记一门"有别于这里"的课

白晓薇

让我下定决心选这门课的，是教学手册中对这门课的一句介绍"多数人并不知道自己所应享有的对于艺术的权利，甚至放弃这个权利、鄙视这个权利……让所有的学生都有机会参与评价、创作艺术，这是所有受教育者应享有的权利和应承担的责任"。看到"权利"这个词我心里一震。很多时候我们都默认自己在艺术面前是"门外汉""旁观者"，在自觉或不自觉之时将我们的艺术权利拱手相让，或是让权威人士来帮助我们判定什么是美，或是任由他人的视角与感受左右我们对自己作品的评价。在我看来"艺术的启示"是现在少有的非常重视学生主体地位的课。在一些其他课上"自我"并不被强调，因为有权威、有标准答案、有优秀的同辈榜样；但是在这门课上，"你"的直觉与感受是第一位的，没有人有能力或者有权利替你作出任何选择。

这也是为什么我说"艺术的启示"好像是一门有别于这里的课，因为它让我有一种以往学习经历中少有的"被尊重感"。我的思想、我的画面、我的表达……我的一切的一切都会被接纳——有时还会得到赞美，它们只是因为"我"作为一个独立个体的思想、感知和表达而被尊重，并非因为它们符合了某种既定的标准或者取悦了他者。在这门课上，我甚至有时会有一种受宠若惊之感。原来我的感受真的这么重要吗？

遗憾的是，我们没能完全摆脱掉现有的评价体系，我们依旧要被给分，而这门三学分的课依然要参与绩点评算。想到这些我又从超脱现实的理想状态中惊起，叹息一声，觉得有些无奈，完全自由地呼吸依然无法实现；但是一道口子被划开，一束艺术带来的光照了进来，又何尝不是一种看似微小却有里程碑意义的转变呢？

真诚地希望这门课带给我的馈赠不会到此终止。

后　记

　　从事教育工作到一定阶段，教师往往会写教材。教材既体现了关于课程的设计，也是关于课程的总结，前者偏重规范，后者偏重心得。偏重规范的时候嫌心得太少，偏重心得的时候又嫌规范太多，如果能用心得启发规范，用规范审视心得，做到两者兼顾并达成平衡就是教师的福分，也是教育情怀和教学能力的体现。此次的教材写作，不仅仅是关于面向少数人的艺术专业教育，更是关于面向每个人的艺术通识教育。艺术通识为何？它有多么重要？怎样具体落实？如何进行评价？在此之前，这个领域较少被人关注，以至于我要依靠实践探索，一点一滴地积累。在此之后，这个关乎学生完全人格的教育领域能否得到更多人的关注，这本教材的出版，或许是一个测试。

　　这本教材的出版，也是我的同事、博士生、研究生共同参与的结果，有了他们的全力帮助，我才能够顺利完成十六个章节的编写。对此，我心存感激。首先感谢沈晖老师、于婉莹老师，任擎东博士、董琦圆博士对"艺术的启示"的课程多方面的支持，也对为本书搜集资料的刘雨、赵玥、叶丽萍、戴翔、孙剑瑞等致以谢意。同时，感谢清华大学出版社对本书的大力支持，其中，艺术策划编辑孙墨青在本书的构思、组织和编辑过程中倾注了大量的精力，提出了许多独到的见解，使本书以更多维的面貌亲近青年学生和读者。

　　本书所涉中外艺术作品图片，大多源于我和助教们在各地展览、画册中的拍摄积累，在此对艺术家、艺术作品的保护者和出版者表示敬意！书中学生作业分为两部分，艺术作业与文字作业，除个别

原作未写明作者外，均已获得学生本人授权，在此对同学们的支持表示感谢！考虑到参与课程的大部分同学来自非艺术类学科，他们对艺术的关注，令人敬佩。

最后我想表达的是，能够在清华校园中从事艺术通识教育教学研究，且从中汲取丰富的营养，这是我的幸运，我以此为荣。

李　睦

2024 年 4 月

本书配套教学资源

感谢您选用清华大学出版社艺术与美育系列图书。为了更全面地支持课程教学，丰富教学形式，我们为授课教师提供本书的教学辅助资源如下。

 教辅获取

本书教辅资源，请授课教师扫码获取

配套课件

配套视频课

教研资源

清华大学出版社

E-mail: tupfuwu@163.com
电话：010-83470319
地址：北京市海淀区双清路学研大厦 B 座 508

网址：http://www.tup.com.cn/
邮编：100084